U0093676

逐夢黑天鵝

LIFE IN MOTION
AN UNLIKELY BALLERINA

逆流而上的芭蕾舞者

米斯蒂·科普蘭
Misty Copeland

趙盛慈——譯

名家推薦

Misty Copeland 是現今最具有時代意義的芭蕾明星，擁有優異的天賦、藝術表現，從不見希望的邊緣一路成為ABT第一位非裔女首席，即便被誤解為不適合跳芭蕾的亞洲舞者早已站上世界巔峰時，非裔芭蕾舞者需要面對的絕非只有膚色而已。Misty 的確是得到芭蕾之神祝福的，但能跨越那一道道高牆，憑藉著對非裔舞者的使命感，還有那日復一日的基本功。面對挫折每個人都會害怕，但真正的舞者會不停練功、保持信念，等待成為火鳥的那一天。這是她的故事，也是給所有舞蹈孩子的教科書。

——王國年（台灣國際芭蕾協會理事長、台灣青少年國際古典芭蕾大賽TGPIBC創辦人、Bd ballet 藝術總監）

以往芭蕾伶娜除了須具備精湛的舞藝、輕盈優美的線條之外，還須有白皙的皮膚，但米斯蒂‧科普蘭卻能突破萬難，成為美國國家芭蕾舞團（American Ballet Theatre）第一位非裔美籍的芭蕾伶娜，詮釋許多古典與現代芭蕾作品，確實非常難得與令人敬佩。自小生活在逆境中的米斯蒂‧科普蘭，雖然遲至十三歲才開始學習芭蕾，卻能一直堅持自己的理想，朝著明確目標全心投入，最終於晉升成為一位出色的芭蕾伶娜。《逐夢黑天鵝》是米斯蒂‧科普蘭的自傳，撰寫她成為ABT首席舞者奮鬥的歷程，很值得推薦給有意成為舞蹈藝術工作者的年輕學子們，它的內容不但能激勵人心，也有許多值得人們借鏡的地方。

——伍曼麗（中國文化大學舞蹈學系系主任、舞蹈研究所所長）

古典芭蕾是一種身體高度機能與精神藝術極致結合的表現，尤其整個發展史從宮廷舞蹈演變至現在，有其特殊的發展限制。米斯蒂‧柯普蘭小姐的學習成長及後來職業表演生涯的一切努力奮鬥過程，均是學習者的標竿。尤其書中，她毫不掩飾、真誠不浮誇地敘述自己的成長、家庭情形與學習過程，極真誠又感人！

——余能盛（福爾摩沙芭蕾舞團藝術總監）

米斯蒂的故事扣人心弦。她的成功不單鼓舞了黑人芭蕾舞者，更鼓舞了許多弱勢族群。她與流行樂壇的跨界合作讓更多人認識芭蕾；她不僅在舞蹈、文化及藝術等領域佔有一席之地，其非裔混血的身分，也為自己爭取到在種族議題上的發言權。讀這本書的時候，我想起了我在美國的求學歷程。身為學校裡唯一的亞洲人，也是舞團中的首席舞者，我像米斯蒂一樣，以實力扭轉異議者的口、化為鼓掌的手。回到台灣，我成立舞團並創辦了台灣第一個大型芭蕾舞比賽，發現並培育更多有潛力的年輕舞者。而現在，見到台灣的芭蕾舞學習及比賽風氣前所未有的興盛，我感到無比驕傲，有如火鳥從魔法花園中飛躍而過。這本書適合舞蹈教師、現／退役舞者、家人及舞迷讀。書中對舞蹈描寫得很有畫面，絕對能勾起你的舞蹈魂。

對於舞者最無法避免的傷，她娓娓道來受傷的前因後果、復健的方式及過程，帶領你找到重新評估、調整技巧的方法，讓你了解如何更有效地運用身體。這本書也適合在生活中努力不懈、及想要放棄的人讀。芭蕾舞者就是追求完美、但永遠覺得不夠完美，也永遠會有人不滿意。我們能做的就是不斷地練習、不斷地將自己朝完美推近一點。準備好發光，生命中一定有些貴人，會在對的時機出現拉我們一把。

—— **吳青嶧**（台北皇家芭蕾舞團藝術總監、國立臺北藝術大學舞蹈系助理教授、全國芭蕾舞大賽總監）

逐夢黑天鵝：逆流而上的芭蕾舞者　　4

乘著夢想飛翔的人生，旅途中難免挫敗失意，所有的反動力可能是人生的轉機，可能是再出發的動機，可能是勇敢的氧氣。果實甜美的滋味來自於栽種過程的汗水，人生的精彩來自於酸甜苦辣的累積。有機會面對挫折遇見挑戰，也可能是另一種福氣！

——許芳宜（國際知名舞蹈家）

目次

序幕

早晨，確切時間，八點。鬧鐘響起不到五秒，我就起身關掉這擾人的聲響。

我伸展雙臂，發現身體真是痠痛。不過，所有舞者都知道，這樣的痠痛是美好的。

我和許多紐約人一樣，在電腦上按了幾個按鍵，點早上要喝的咖啡——黑咖啡不加糖——和藍莓瑪芬，請街角的熟食店送到上西區的公寓門口。十點三十分，要到紐約大都會歌劇院上課。

儘管和往常一樣做著例行公事，但今晚非比尋常。我非常期待這天的到來，因為稍晚我將再度登臺，這一次，是大都會歌劇院的舞臺。

今晚，我將為享譽世界的美國芭蕾舞團（American Ballet Theatre），演出史特拉汶斯基[1]創作的經典角色，成為首名擔綱此角的黑人女性。

我將演出《火鳥》[2]。

這麼做是為了非裔女孩。

早上，我利用扶把暖身。無論是莫斯科的見習舞者，還是在底特律上第一堂芭蕾課的七歲小孩，只要是芭蕾舞者，都對這些動作很熟悉。這是一組緩慢的不連續動作——非常適合幫我暖好身，如此一來等我步入教室中央時，就能在不借助扶把的狀態下自由舞動。將這些拆解動作組合起來，就是今晚的獨舞。我從蹲（pliés）開始，逐漸增加膝蓋彎曲的深度，一面讓雙腿暖起來，一面給予腿部必要的支撐。接著換成比較大的腿部動作，先是腿部繞環（rond de jambe），再做「下沉」（fondus），慢慢延展臀部和雙膝。

最後做手部運行（port de bras），將軀幹向前伸展，再左右延伸。

我移到教室中央，這裡不受扶把限制，可以順暢地轉換每個有氧練習動作。我知道，要先弓起足尖保持單腳觸地延伸（tendu），再悠然劃開腿部使腳尖離地，順勢從第一位置（first position）躍起，雙腿筆直向上輕彈，以第五位置（fifth position）作結，才能做出優雅的滑步（glissade）。

芭蕾就是將這些看似基本的動作，組成一套制式化的華麗舞蹈。假如扶把練習的基本伸展與優雅，像穿著黑色小舞衣滑行，那麼跳三幕芭蕾舞劇的挑戰，就是學習為

逐夢黑天鵝：逆流而上的芭蕾舞者　　10

各種場合妝點打扮。我必須思考，要多一點狂野還是多一點熱切，或是要像今晚這樣多一點奇異風情，舞出神祕火鳥的超凡能量。

你得知道該如何用身體，替不同的故事和角色增色。舉例來說，《睡美人》(Sleeping Beauty) 非常優雅、皇室氣息濃厚，所以舞蹈動作流暢、重拍不多。有些角色必須用特定的方式維持軀幹和頭部的姿勢，還要用特定的方式擺放手臂，和我在教室裡排練的動作不一樣。獨舞者或首席舞者，之所以和厲害的舞匠有所不同，差別就在是否能夠掌握這些華麗的詮釋動作，將故事說得栩栩如生。如果辦不到，你就不是芭蕾舞者，只是一個跳舞的人。

不管現在幾歲、跳了多久，只要是專業芭蕾舞者都知道，一定要每天在教室反覆跳這些舞步，才能維持力量、保持動作俐落到位，這對舞者來說非常重要。我不斷練習芭蕾技巧，就算只有一天不練，都會讓我的肌肉忘記再熟悉不過的動作。公司行號一週只上班五天，但我每個星期都會到教室練習七天。

我知道我永遠無法讓芭蕾技巧臻於完美，永遠不可能，所以我才如此熱愛芭蕾。十三年多以來，即便我在這間教室練習所有的動作不下無數次，卻永遠不會覺得無聊。

我在這裡很安全，可以盡情嘗試。我流汗、悶哼、做出各種不能出現在大都會歌劇院的表情。這是挑戰自我極限的時刻，如此一來，上場表演才會看起來游刃有餘、活力十足。

不是所有人都喜歡把自己逼到崩潰邊緣，但是身為專業舞者，就得拿出這種決心——此時此刻，寧為玉碎，不為瓦全。

但我今天不做跳躍動作，左小腿還在痛，我不想在今晚表演前，冒扭傷的風險。

大家都知道，我擅長跳躍動作，能跳得半天高，著地時卻又輕得像羽毛飄落舞臺。

《火鳥》要振翅翱翔，但這幾個星期以來我都很難練習火鳥的大跳動作。我的腿疼得厲害，必須為實際演出保留全副實力。

現在的我非常熟悉火鳥野性十足的姿態，就像熟悉自己的呼吸和心跳一般。美國芭蕾舞團的春季巡演已經展開六個星期了，還剩兩個星期。之前，我曾經在南加州跳過兩次《火鳥》，那裡離我的家鄉只有一個小時的車程而已。

將近中午時分，我要在大都會歌劇院簡單排練，熟悉這套舞的走位，感受一下舞臺。我要確定所有環節全數正確，每個動作都在對的位置上，這樣才不會在跳獨舞或和舞伴跳雙人舞（Pas de deux）的時候，跟舞團撞在一塊兒。

當眾人走進大都會歌劇院的神聖殿堂時，會看見鑲金的門廳、豪華的貴賓包廂和宏偉的舞臺。佈景後方則是練舞的空間，讓表演者在此演練魔法，把握開演前的時間再排最後一次，讓表演更加完美。

下午，我花了一點時間待在其中一間排舞室，和編排《火鳥》的阿歷斯‧羅曼斯基[3]私下排練。

阿歷斯經常天馬行空，喜歡追求完美，直到最後一刻都在更改編舞。這個跳躍改一下，那個轉身換一下。我們將獨舞從頭到尾排練一遍，確定拍子正確無誤。

第一拍，**踮起腳**。

第二拍，**向右飛奔**。

第三拍，**騰空躍起**。

阿歷斯把登場方式改了好幾遍，最後終於找出最適合我的舞步。《火鳥》還有兩場，每一次入場方式都不同，但都既困難又獨特。我覺得自己活力充沛，準備好了。

這麼做是為了非裔女孩。

我走路回到距離大都會歌劇院十幾個街區外的公寓住處，沖澡後，打開電視上的

《美食頻道》，在放鬆身心的時候加點背景音效。

幾個小時後，我又回到大都會歌劇院。布幕直到晚上七點半才會揭開，我九點才會登臺。不過，我想早一點到，不必匆匆忙忙。

這個特別的夜晚不僅是為了我自己，也是一份要獻給美國芭蕾舞團藝術總監凱文‧麥肯齊（Kevin McKenzie）的榮耀。今年是他指導《火鳥》的第二十個年頭，為了替他慶祝，稍後會有人致詞、播放向他致敬的影片，還有美國芭蕾舞團全體團員同臺表演；在致敬影片中，幾乎所有全球頂尖古典藝術團體的藝術總監都入鏡了。

登臺時刻即將來臨。我擔任獨舞者五年了，十一名獨舞者都有自己的更衣間，但我從來沒有使用過，我比較喜歡舞團公共更衣區那種同舟共濟的氣氛，令人安心。我成為舞團成員六年了，我想和大家一起留在這裡，在好朋友的圍繞下，準備演出我在古典芭蕾劇中的第一個主要角色。雖然我是主角，但我感覺自己和其他人沒有什麼不同，這樣想，至少能讓我在這個非比尋常的夜晚裡，感受一點平常心。

從很久之前開始，更衣室裡就有一個屬於我的角落。這張桌子現在擺滿了鮮花、巧克力和照片，連我的手機都快要擺不進去。在這堆東西裡面，有我最喜歡的蘭花束

和數不清的玫瑰。哈林舞團[4]的創辦人亞瑟‧米契爾（Arthur Mitchell）留語音訊息祝我演出成功。我的親朋好友和全國各地的支持者寄來好多電子郵件、簡訊、卡片，紛紛祝我表演順利。

看著美麗的禮物，我開始湧出情緒，但我不能分心，不能過於激動。

這麼做是為了非裔女孩。

晚上的表演開場半小時後，我開始打理髮妝。鏡子裡，米斯蒂消失了，神祕的生物取代了她，臉上撲著紅色亮粉，炫目的紅色螺紋從眼角竄出來，就連一吋長的假睫毛也塗成紅色。有一名舞團的服裝師幫我順著髮流把頭髮向後梳平，方便黏上紅色和金色的長羽毛。

「米斯蒂，祝妳好運。」有舞者笑著對我喊道。

「祝妳好運。」某個人大喊。

「享受吧！」另一個人說。

我知道他們都是發自內心祝福我。只不過，在今晚之前的每一場表演，大家都是這樣互相打氣，無法從中聽出這個夜晚對於我以及整個非裔美國族群的重大意義。

15　序幕

也許，沒有言語能夠辦到這一點。

還有十五分鐘。

我倏地躺在更衣休息區的地板上，伸展、繃緊肌肉，看著鏡中的自己。這樣的念頭才一出現，我便立刻將其撲滅。我告訴自己，就是現在，這是屬於我的一刻。我終於要發光發熱，證明我能在芭蕾的最高殿堂上代表黑人舞者。

這麼做是為了那個非裔女孩。

可是，我的小腿不受克制地隱隱作痛。

我深明白，再這麼痛下去，不可能走得長久。今夜是我第一次在紐約演出《火鳥》，我祈禱不會是最後一次。火鳥準備上場時，美國芭蕾舞團已經表演了好幾幕，還經過兩次中場休息。

我走到舞臺邊。指揮凱文·麥肯齊和所有美國芭蕾舞團團員，都站在布幕後面祝我好運。

我記得第一次站在大都會歌劇院舞臺的情景，那時我十九歲，還在努力為自己在美國芭蕾舞團爭取一席之地。我用芭蕾舞硬鞋在舞臺的黑膠地板上比劃，想像自己粉

墨登場，不是以舞團團員的身分，而是首席舞者。我很確定，彷彿是對自己的承諾：

無論如何，終有一天，我會實現這個願望。

十年後我站在這裡，時間一到，我就會像一道紅色和金色的旋風，衝進舞臺。

布幕外面有好多觀眾在等，我從來沒看過這麼多觀眾。重要的非裔美國族群代表，以及鮮少獲得應有肯定的舞蹈界先驅，今晚都出席了，有亞瑟・米契爾、德博拉・李（Debra Lee）、史塔・瓊斯（Star Jones）、尼爾森・喬治（Nelson George）……等。但我也想為沒有到場的人跳舞，為從未看過芭蕾的人跳舞，為經過大都會歌劇院卻無法想像場內光景的人跳舞。他們也許和我從前一樣窮困、缺乏自信，或者被誤解，我要為他們而跳，尤其是他們。

這麼做是為了非裔女孩。

布幕升起時，我站在舞臺後側最遠的地方。王子伊凡出場後，有一群火鳥先站上舞臺。這群火鳥擺好姿勢梳理羽毛，我可以感受到觀眾滿懷盼望，大家期待看到我與牠們為伍。我深呼吸，音樂響起，隨之而來的是一片歡呼，充滿愛的呼喊聲從觀眾席傳來。

我立刻明白，重點不是我今晚在舞臺上表現如何，他們全都為我而來，和我在一

起，這是因為我的身分，還有今晚所代表的意義。我跑向舞臺，感受到自己的蛻變。

當我進入舞臺中央時，同伴開始退場，留我一人獨自站在原地。沉寂數秒後，觀眾再度爆出如雷的掌聲，聲響如此巨大，讓我幾乎快要聽不見音樂。

火鳥於焉登場。

1 史特拉汶斯基（Igor Stravinsky，1882—1971）：二十世紀作曲家，生於俄國。作品涵蓋芭蕾音樂、新古典主義交響曲、歌劇、十二音列等多種類型，以顛覆性的節奏與多變曲風被視為「音樂變色龍」。

2 《火鳥》（Firebird）：俄羅斯芭蕾舞團（Ballet Russes）創辦人戴亞吉列夫（Sergei Diaghilev），以俄羅斯民間傳說為靈感來源，委託米契爾·佛金（Michel Fokine）編舞，作曲家史特拉汶斯基（Igor Stravinsky）譜曲，一九一〇年於巴黎歌劇院首演。此版本的《火鳥》樹立現代風格芭蕾崛起的里程碑。

3 阿歷斯·羅曼斯基（Alexei Ratmansky，1968—）：舞者、編舞家，生於俄羅斯聖彼得堡，曾擔任多個國家級芭蕾舞團首席舞者，現為美國芭蕾舞團駐團藝術家。

4 哈林舞團（Dance Theatre of Harlem）：一九六九年由米契爾（Arthur Mitchell）、舒克（Karel Shook）共同創辦，舞團以非裔美籍舞者為主體，也提供紐約哈林區的孩童與青少年芭蕾舞蹈教育活動。

要不優雅著地，要不失足跌倒。

一就是一，已成定局，

這就是自由。

第一章
天生如此

Life
in Motion

顛沛流離的童年

自從兩歲開始，我就一直過著顛沛流離的人生。

兩歲時，媽媽就帶著我和哥哥姊姊從堪薩斯市搭上灰狗巴士，離開我的生父。

那時我是所有孩子中年紀最小的，嘴巴和鼻子都像爸爸，但我對他沒有印象，也沒有他的照片，所以直到多年後我才知道這一點。再見到他的時候，我已經二十二歲了，而道格‧科普蘭只是一名雙鬢斑白的中年男子。

我和美國芭蕾舞團到世界各地巡迴演出，所以直到多年後我才知道這一點。

我出生在密蘇里州堪薩斯市，排行老四，是媽媽生的第二個女娃。後來她又嫁了兩任丈夫，總共生了六個孩子。當她把我們的人生擠上一輛向西行駛的巴士，我們一家就此展開周而復始的生活模式，為我和兄弟姊妹們的童年定出基調：打包、匆促上路離去，經常只能勉強維生。

雖然我沒有印象，但路程花了兩天，終點站是洛杉磯郊區，工人階級住的風鈴草市。我們在那裡展開新生活，可是時間非常短暫。我們有一個舒適溫馨的家，還有新

的爸爸。

他叫哈洛德，是媽媽的童年玩伴。他到車站接我們，一年後，成為媽媽的第三任丈夫。哈洛德是聖塔菲鐵路公司的業務主任，但他本人並不像職稱聽起來那麼死板，有像椰子殼一樣的棕色皮膚。直到三年後妹妹琳賽出生為止，我都是家中的小娃兒，也是老么。哈洛德會用手臂一把將我撈起，搔我癢，直到我笑出眼淚為止。

我的童年回憶多半不是媽媽，而是他。我們家的小孩都快要滿出小公寓的大門和窗口了，有時候很像一個大馬戲團，但哈洛德的角色比較像馬戲團領班，不像應該管教我們的家長。他很愛胡鬧，笑起來很有渲染力。就連媽媽要他管教我們這群孩子的時候，他都能把這種場合變成玩遊戲。

「我不會真的打妳，但妳要假裝大叫。」他把我們趕進房間，關上門後，用悄悄話這樣說，然後舉起他的大手用力打在床上。

「爸爸，不要打我。」我們會一面尖叫一面憋笑，覺得自己演成這樣都能拿奧斯卡獎了。媽媽坐在客廳裡，覺得很滿意，其實是被蒙在鼓裡。

儘管孩子這麼多，但是哈洛德會騰出時間，讓我們覺得自己像他的獨生子女。我記得，我很喜歡葵瓜子，所以兄弟姊妹們都叫我「小鳥兒」。這個愛好的來源是，我和哈洛德會坐在沙發上——只有我們兩人——我們把瓜子丟進嘴裡咀嚼鹹鹹的瓜子殼。

媽媽很討厭我們這樣，因為瓜子殼會掉進沙發墊裡，弄得亂七八糟。可是那些回憶中的下午時光，對我來說彌足珍貴。

這是我們這些孩子眼中的哈洛德——既有朝氣，又體貼善良。可是，在笑容和歡樂的背後，媽媽看到的卻完全不是這麼回事。哈洛德是個酒鬼，這一面我們只在不經意中瞥見幾次，譬如，經常出現在主臥室床頭櫃的啤酒罐。直到後來我才明白，大部分我們看不到的事，對媽媽而言卻是顯而易見。

八、九歲的時候，我們有了新家和新爸爸。媽媽告訴我們，酒精讓哈洛德精神不太正常，有時候會把她嚇壞。

我念初中的時候，哈洛德的親生女兒琳賽經常住在他那裡，而我每個星期也會過去住上幾晚。當時我有一個很要好的朋友，叫作潔姬．菲利浦斯，我們兩個如膠似漆。我覺得她很美，身材纖細，有深棕色的皮膚，比我高出許多。我們在學校裡幾乎都參

加同樣的活動。

潔姬住在學校附近的街角，媽媽讓我每個星期六到她家住幾天，哈洛德再過來接我。

某天晚上，潔姬和我一面大聲播放TLC樂團的《瘋狂性感冷酷》專輯，一面作功課，樂翻天了。就在這個時候，電話聲響起。

潔姬的媽媽大叫，說是找我的。電話那頭是琳賽，她正在哭。

她說：「爸爸喝醉了，我告訴他不能開車，妳可以自己想辦法回來嗎？」

我掛上電話，覺得腸胃一陣翻攪，不知道該不該告訴潔姬的媽媽，也不知道該不該打給媽媽。

我回到潔姬的房間。時間就在我努力想辦法的時候一分一秒流逝。結果，我花太多時間想了。門鈴響起，是琳賽，哈洛德在車子裡等。

我猜他也知道不能自己來敲門，以這副模樣出現在菲利浦斯太太面前。我上車的時候，車裡充斥著香菸和啤酒的氣味。哈洛德轉動鑰匙，腳踩油門，我們在長灘橋上一路狂飆。隨著一盞盞路燈倏忽閃過，我的心也跳得飛快。

琳賽和我在後座緊緊握著彼此的手。直到這時，我們才真正體會媽媽經常說的狀

況。那天晚上我們以高速在橋上不停變換車道，幾乎快要撞上橋墩，而橋下數十公尺就是大海，我們很怕會就此喪命。可是，在我和琳賽的心裡，仍然深深覺得哈洛德既溫暖又體貼，所以我們想盡辦法不讓他看出我們知道他喝醉了，或是因此對他改觀。

下一次琳賽告訴我哈洛德喝醉的時候，我說我要跟他講話，然後告訴他，我要直接住潔姬家，叫他不用來接我。

我還是很愛哈洛德。對我來說，他代表童年中最棒的一部分。星期六早上，這個爸爸會幫琳賽和我煎鬆餅，用塑膠盤子端給穿著睡衣看卡通的我們。我記得四歲的時候，他和我一起坐在浴室裡，我胃痛到筋疲力竭，正在哭泣，是他握著我的手。與哈洛德有關的回憶都很鮮明，一點也不晦澀。這十五年來，他都在努力戒酒。

只是，我們在哈洛德的公寓住了五年，媽媽決定，又到了我們該打包離開的時候。媽媽把琳賽綁在藍色賓士旅行車的座位上，其他孩子就擠在她旁邊，自己想辦法找空位。車子開向某個不知名的地方，車上不吵也不鬧。我們搞不清狀況，所以笑不出來，而且心裡實在太害怕了，沒心情玩耍。

每次離開都像這樣，充滿戲劇性、匆匆離開、令人疲憊不堪。

媽媽身材纖細，差不多一百七十公分，即使已經中年了，看起來卻像一名充滿魅力、有個性的鄰家姊姊，完全不像六個孩子的媽。她離開堪薩斯城酋長隊的啦啦隊很久了，但她這一生都對啦啦隊表演熱情十足。儘管經歷多段婚姻，有時還被債主追著催討，她總是帶著微笑不斷鼓勵我們這群孩子。

直到今天我還在試著了解媽媽，想要知道是什麼將她塑造成這樣一個人，最重要的是，她為何做出這些選擇。她很少訴說自己的童年經歷，但是從我能旁敲側擊到的片段，我知道裡面充滿了痛苦。她的生母是義大利人，生父是非裔美國人，但她從來沒見過他們。他們把她送給別人收養，由於他們沒有說明為什麼不留下她，所以我相信，當時黑白通婚在很多州是要坐牢的事，而他們預見這樣的未來，心裡清楚扶養黑白混血的孩子已經超過他們的能力範圍。

收養媽媽的是一對上了年紀的非裔美國人夫婦，太太是一名社工，但他們在媽媽年紀還小的時候就過世了。從那時起，她就在不同的親戚家之間來來去去，結果大部份時間是她自己照顧自己。

離開哈洛德以後，我開始過著媽媽不斷換男朋友的日子。我一直到長大一點才想

聖佩德羅新生活

我不清楚哈洛德是否知道太太和小孩打算離開他，但那名後來變成新繼父的男子知道我們要過去。即將成為我媽媽第四任丈夫的羅伯特，和第三任丈夫南轅北轍。羅伯特是一名放射師，身形微胖，和一半義大利一半黑人血統的媽媽一樣，他也是混血兒，有夏威夷原住民、韓國、菲律賓、葡萄牙和日本血統。

一個世紀以前，來自日本以及克羅埃西亞、希臘、義大利等地的漁夫，在聖佩德羅的水域打撈沙丁魚和鯖魚，洛杉磯港因而成為一九二〇年代前美國最大的漁港。但捕魚也能讓人過好日子，捕魚是很辛苦的生意，小時候我聽過港口工人在碼頭遭人殺害。但捕魚也能讓人過好日子，捕魚

通這一切。我們離開哈洛德那個晚上，我只有七歲，我的人生還不是由我自己決定。當時我們一家人準備前往聖佩德羅（San Pedro），一個位於洛杉磯港附近的港口社區。爾後，這裡成為我們的中繼站，在一次次打包走人之間，我們總是會回到這裡，所以在我們幾個兄弟姊妹心中，聖佩德羅一直是我們的家。

許多當地男性——包括我同學的父親、兄弟、叔叔——都選擇回應大海的召喚。

聖佩德羅的生活與大海密不可分，印象中我從未學過游泳，只記得從我一到那裡就能毫不費力地在水中滑行。青春期的我，衣服上帶著海灘營火的燒柴味。校外教學時，我們經常去天使門燈塔。這座燈塔建於一九一三年，至今仍然守護著洛杉磯港，每當船隻需要指引，霧角就會以每三十秒一次的頻率，發出兩聲巨大聲響劃破寧靜。對還是孩子的我們來說，刺耳的聲響理當打斷我們的跳繩遊戲、課堂學習和祈禱，但聲響太過頻繁，在那裡住得越久，就越來越少注意到，逐漸變成一種背景音，就像心跳。

我們屬於洛杉磯，但是離好萊塢——這座城市浮華的神祕都心——非常遙遠。除去棕櫚樹，聖佩德羅像極了只存在於黑白電視的虛構鄉下小鎮「梅伯里」。人們世世代代在此定居、終老一生，不願拔起祖父母輩在這片沙地裡深扎的根。

那個地方沒有摩天大樓，鬧區就像銀版相片裡的景物復活一般，有煤氣燈和維多利亞時代的商店。聖佩德羅人喜歡簡單和熟悉感。當年我在桃樂絲錢德勒音樂廳跳《唐吉訶德》(Don Quixote) 裡的琪蒂 (Kitri)，獲頒足以改變一生的大獎，甚至還刊登在《每日微風報》的頭版顯眼處，但老鄰居裡沒有幾個人記得，反而一再談論我在弗明角小

學的才藝表演。那次表演，我身穿一襲白色婚紗，瘦小的同學亞倫跪在地上對我吟唱情歌。這就是聖佩德羅人的回憶：亞倫、我身上那件有摺邊裝飾的戲服、深情但嚴重走音的情歌。

到羅伯特家的路上有非常多山坡和轉彎處，感覺如果沒有在下一個轉角突然幸運地卡在過彎處，好像就會直接衝進太平洋裡。羅伯特的家，是一棟按照地中海風格建造的平房，有很大的前院。

這是一棟完美的房子，位於完美的街區，彷彿能通往完美的生活。站在前廊，甚至能看見卡特琳娜島在晨霧中微微發光，彷彿海市蜃樓。只是，看起來很完美的事物通常只是幻象，如同拉傷腿筋的舞者即便疼痛，依然面不改色，帶著微笑像蝴蝶般輕盈落地。

我們這幾個孩子不太關心周遭的美景，而是忙著弄清楚自己為什麼會在這裡，發生什麼不好的事，還有最重要的，我們還會不會再見到哈洛德。儘管如此，這裡現在是我們的家了，沒過多久，我們就投入新生活的步調。

這是我們第一次要做家務。我們要倒垃圾、洗碗，還要掃吃早餐時掉到地上的麵

包屑。除此之外，不能狼吞虎嚥，也不能在沙發上吃東西。早餐、中餐、晚餐，都要坐在餐桌上吃。

沒關係，科普蘭家的人就像遊牧民族，勇於強力保護族人，很能適應環境。我們緊緊守著彼此，無論身處何方、遭遇何等情況，我們都是一大家子，自成一派、自得其樂。

我們搬去和羅伯特住的時候，大姊艾瑞卡十二歲。她和媽媽最像，個性活潑率真。是她每天帶一群小蘿蔔頭走路上學，打理我茂密的頭髮，幫我緊緊紮成馬尾，或在洗好澡時趕快吹乾。

我們的大哥小道格當時十一歲，後來我們知道，取這個名字就是因為他長得非常像我們的爸爸。他聰明絕頂，熱愛吸收知識，別人窩在椅子裡看漫畫，他卻窩在裡頭讀字典。

我們家和許多非裔美國人一樣是混血家庭，媽媽這邊有義大利血統的外婆，爸爸那邊則有德國血統的奶奶，和非裔美國籍的祖父。不過，小道格看起來是百分之百的黑人。

我小學三年級的時候，有一天回到家，看見小道格坐在前廊，皺著眉，擺弄一小

團抓在手裡的白色物體。

「你在做什麼？」我問他。

他說：「我在書裡讀到我們的歷史——關於奴隸史——我想知道祖先有什麼感受，所以我在摘棉花。」

未經加工的棉花不像沙子或貝殼，在聖佩德羅很難找到。但他還是想辦法弄來一些棉花，花時間從白色的棉花團中摘除種子。這就是典型的小道格——熱切、知性、對文化很感興趣。

在他之後出生的是二哥克里斯，克里斯能把每個論點說得頭頭是道，隱約透露出將來他會成為一名律師。如果他錯了，最好別告訴他。他什麼都不怕、什麼運動都會，童年時期，他分別打過網球、籃球、足球。渾身是勁的他，有時候會直接繞著我們的屋子跑，然後結結實實地撞在牆上。

我們的小妹琳賽是哈洛德和媽媽生的小孩，後來憑著一雙快腿，跑出芝加哥州立大學的田徑獎學金。她和她的爸爸一樣，有燦爛的笑容和渾然天成的幽默感。最小的弟弟卡麥隆則是媽媽和羅伯特交往以後生的。他會在玩樂樂棒球的時候從頭哭到尾，

但是很有彈鋼琴的天分。

再來是夾在中間的我——內向安靜，樂於隱身在這個鬧哄哄的家庭裡。

我是個容易緊張的小孩。我的焦慮感因為不斷追求完美而更加嚴重，讓我過著本來不需如此辛苦的生活。

我覺得自己天生杞人憂天。我沒有一天不感受到某種程度的焦慮，尤其是在學校的時候。除此之外，我一睡醒就開始慌張，擔心無法準時抵達共同教室，一直到傍晚回家才不再慌張。我就是對人生感到很焦慮。我覺得自己很奇怪，無法融入任何地方，而且我總是很怕讓媽媽、老師還有我自己失望。

我不是說媽媽很會罵人，但我必須努力贏得她的讚美，我對此極為渴望。有這麼多兄弟姊妹，很難博得媽媽的注意，而且我太害羞、不善表達，很難超越兄弟姊妹讓媽媽聽見我的聲音。

我在學校也努力做到盡善盡美。一想到會遲到，就讓我心跳加快。在我即將要和艾瑞卡、道格、克里斯一樣就讀戴納中學的那個夏天，我不斷提醒自己媽媽和我要去學校一趟，讓我熟悉每個要轉彎的地方——從哪個樓梯間到上代數學的教室、英文科教室

在建築物的哪裡。我很害怕因為迷路，導致鐘聲響完才在一群人的注目禮中走進教室。

媽媽拒絕在暑假時先陪我走一趟學校。她老是要我放輕鬆、冷靜一點。可是，等我升上中學，可以自己從大老遠走到學校時，沒有人可以阻止我按照慣例在勞動節前一天事先演練路線，或是執行其他我想出來避免遲到的策略。一直到十二年級為止，我幾乎每天都提早一個小時到校，在我的置物櫃前坐著念書，等著上第一堂課。

我從來沒有遲到過，一次也沒有。

初次登臺

我記得第一次登臺的時候我才五歲，不過那一次和之後的表演不同，令我印象最深刻的不是面對觀眾時的自信，也不是掌聲帶來的激動，而是媽媽在表演結束後的反應。

那時我們還和哈洛德一起住在風鈴草市，媽媽替克里斯、艾瑞卡和我報名參加湯瑪斯傑弗遜小學的才藝表演。

她親手幫我們縫道具服，我們花了好幾個星期練習扭屁股和對嘴唱〈郵差先生，

〉。我很快就學會了，還愛上這個經驗，每天一放學就跑回家，在客廳裡練習。

最重要的是，看媽媽這麼興奮很好玩，尤其是表演當晚，她幫我們打扮的時候。

「郵差先生，請等一下。」

上場表演囉！艾瑞卡和我模仿瑪維萊特合唱團，七歲的克里斯身穿海軍藍短褲和白色上衣，背著一個小包包，將信件派給觀眾。我們大受歡迎，媽媽更是高興得不得了。

「妳們太棒了！」表演結束後，她一面滔滔不絕地說著，一面替我們照相。有觀眾過來說我們好可愛的時候，她樂得眉開眼笑。「米斯蒂，妳很有天分，妳屬於舞臺。」

那一晚我覺得自己好特別。雖然我得和艾瑞卡、克里斯共享聚光燈，但這是我第一次覺得自己從科普蘭家的孩子群中脫穎而出，獨享媽媽的關注。

這種時刻不是常常都有，其它例子像是，學期成績單的分數很高，或是入選戴納中學的糾察隊員。這時，媽媽為了獎勵我，會幫我買葵瓜子，有葵瓜子圖案的文具，或是甜死人不償命的兒童香水──名字還能是什麼，當然是葵瓜子。我會歡天喜地收下禮物，盡可能抓住媽媽的注意力，越久越好。

我在學校沒有特別拿手的科目，所以我非常努力，反覆溫習方程式、代名詞和內戰

的日期，直到烙印於腦海為止。幾乎每次考試我都拿下優異的成績，但一直要到青春期遇見芭蕾，我才明白我的天賦其實是視覺記憶——我可以看過就立刻模仿舞蹈動作。

我學習舞蹈動作的對象完全跟舞者沾不上邊，她是體操選手納迪婭·柯曼妮奇（Nadia Comaneci）。一九七六年，柯曼妮奇在奧林匹克運動會締造記錄，成為第一個拿下滿分十分的女性體操選手，並以力量和優雅等特質，在平衡木和雙槓項目拿下金牌。那一年我還沒出生，我是在七歲的時候，從《人生》頻道看到她的傳記電影，才認識她。我被迷得神魂顛倒，用家裡的卡式錄影機錄下節目，坐在電視機前面的地板上，按倒帶鍵一遍又一遍反覆觀看。體操讓我深深著迷，只要電視上有體操比賽或表演我都看。只是從一開始，我就不太關注空中特技，而深受地板動作吸引。我現在明白了，也許這是因為在我所見所聞中，地板動作最接近古典芭蕾和舞蹈。

我開始自學體操，腦袋還無法理解，身體就已經學會了。節奏感十足的動作對我而言，就跟呼吸一樣自然。和羅伯特一起住的新家，前後都有很大的院子，我會赤腳在草地上伸展，自己練習後軟翻、側手翻、手倒立。雖然從來沒有人親自示範給我看，但我已經學會劈腿了，雙腿直接滑到定位。我能用頭穩穩撐著身體，跟其他人用腳站

立一樣。我從來沒有想過，為什麼別人要練好幾個月的動作，我一下子就學會了，也沒想過為什麼我的手臂和腿有媲美橡皮筋的彈性。總之，身體天生如此，我一學就會。

我利用放學和週末的時間，花數小時在後院練習整套體操動作。結束時，我會跟柯曼妮奇一樣，彎下身子，再舉起雙臂，沉浸在只有我自己聽得見的掌聲中。

最後，我發現自己不是真的想成為體操選手。令我著迷的是地板動作，而不是那些翻滾和空翻。不過這是我第一次認識動作的力量，感受到其中別具深意的優雅。我在動作裡，找到逃避現實的方法。

我的舞蹈狂熱

我大概是在這個時期開始出現偏頭痛。媽媽告訴我，她也是在這個年紀左右開始偏頭痛。雖然這是遺傳，但我覺得我的劇痛感、嘔吐和視線模糊主要來自壓力。我是個有慣性恐懼的人。

有時候我會提早離開學校，覺得非常不舒服，不想上課也不想玩樂，一躺上床就

直接穿著衣服睡著了。光線會讓偏頭痛更嚴重，所以我只能躺在漆黑的房間裡。羅伯特下班回來時會叫醒我，幫我換上睡衣。幾年下來，偏頭痛已經成了家常便飯，但程度卻絲毫沒有減緩。

我們家沒有一刻是安靜的，椅子上總是坐著一個人，角落總是丟了一本書或一件玩具。每天早上一起床，就要面對各種聲音，有小孩的叫喊聲、嘈雜的音樂聲，還有開到最大的電視聲。

電視變成我們家的聖壇，我們在這裡專注地看運動比賽。芝加哥公牛隊也好，舊金山四九人隊也好，什麼運動、什麼比賽、什麼隊伍都不重要。每個人都有他的心頭好——除了我之外。不過，我們大家都愛堪薩斯城酋長隊。在我們這群孩子出生以前，媽媽曾經當過堪薩斯城酋長隊的啦啦隊員，因為這樣她就能拿免費門票進場看比賽。

到了週末和星期一晚上，家裡熱鬧無比，爆米花撒得到處都是，除了我以外，大家會聚在客廳，為了前進一碼或傳球失誤而鬼吼鬼叫。媽媽和兄弟姊妹們都看得很入迷，只有我會躲進房間，播放瑪麗亞·凱莉的流行歌，自己發明動作。我當時不知道，這就叫編舞。

我編的大部分是扭扭屁股和拍拍頭，別的動作比較少。我會學電視上經常播放的音樂錄影帶，模仿舞蹈中的手勢，把歌詞逐字表演出來。

當瑪麗亞‧凱莉唱「我一直想著你」時，我會用手指太陽穴，再把雙手伸向幻想的男朋友，用屁股和肩膀打拍子。

接著，她深情地唱自己已陷入愛河，我就揮動雙臂，然後慢慢倒在地上。

雖然不見得像喬治‧巴蘭欽[1]那樣，但我會自然而然地想像，自己正在為《全球音樂電視臺》指導拍片。

有時我會拉琳賽加入遊戲，這樣我就能在另外一個人身上，看到我的創作成果。

琳賽是最不願意讓我指揮的人，可能是因為在我們這群孩子中，她一點天生的韻律感都沒有。我們經常毫不留情地捉弄她，問她是不是抱錯的孩子，還是她其實是披著黑皮膚的白人女孩。

「琳賽，拜託，幫我跳一下嘛。」我央求她。

「我不想……」她哭著說，眼底盈滿淚水。

「我會叫克里斯和道格不要看電視，讓妳看《淘氣雙胞胎》。」我哄她。

狀況通常會是這樣：琳賽喜歡融合蒂亞‧莫瑞和泰莫拉‧莫瑞[2]的舞步，但她每跳一步都要嘟嘴。

雖然住在羅伯特家的時候，我發現了跳舞的樂趣，但是跳舞還沒有真正發展成我的避風港。我們的生活一片混亂。媽媽有老公的時候，我們就有一個家和短暫的安定，但穿插其間的日子，我們住在擁擠、凌亂的公寓裡。

「噢，孩子，日子會變輕鬆。噢，孩子，未來會更美好。」我一面聽吐派克的歌，一面裝模作樣走進媽媽的臥室，希望他是對的。

「蹦。」我的手在小臉前搧動，屁股扭到左邊，接著唱胡椒鹽合唱團的搖滾歌曲《完美男人》。

「碰。」我把頭扭到右邊，在克雷格‧麥克唱《耳畔炫語》的時候，用手臂做波浪。

小時候我很喜歡看重播的《脫線家族》。六個孩子一起住在一塵不染的家裡，從頭到尾最大的危機，就是瑪西雅在畢業舞會前一晚皮膚受了傷，還有葛雷格在才藝表演當晚變聲。

最後，就像我們離開哈洛德和我爸爸一樣，我們離開了羅伯特，而且這一次我們

必須拋下那輛藍色的旅行車。那時，我一面搭巴士，一面幻想小女孩應該擁有而我卻缺少的東西——會為家人煮晚餐的媽媽、一間清潔溜溜的大房子，還有嚴重程度不能超過青春痘的煩惱。

不過，只要我一跳舞，開始創作，心裡就澄淨無波。我不會去想因為沒有床而必須睡在地板上，也不去想什麼時候媽媽新結識的男朋友會變成下一任繼父，或是能不能賺夠買食物的錢。我的煩惱都在跳舞時煙消雲散，沒有什麼是瑪麗亞．凱莉的歌解決不了的危機。

我對表演的熱情，似乎不太可能化為現實。在學校，我還是很害怕上課時被老師點到名，我的胃會因此抽筋。

六年級的英文老師——史魏博老師——在教室前面大喊：「米斯蒂，請念下一句。」

我用顫抖的手拿著我的《麥田捕手》。

「孩子，人生就是比賽。」我念，字句先是卡在喉嚨中，然後才衝出上氣不接下氣的尖銳聲音：「人生是一場要按照規則進行的比賽。」

可是，對一名害怕犯錯、恐懼在別人面前丟臉或被批評的小女孩而言，舞臺就像某種形式的綠洲。我想通自己後來為什麼會加入美國芭蕾舞團，在紐約大都會歌劇院、莫斯科大劇院和東京文化會館表演。

身為專業人員，必須忍受多如牛毛的批評和議論。彩排時，都還沒跳完一步，女舞蹈老師就會拍響雙手阻止你，給你意見。

但在實際演出的時候，音樂越來越大聲，觀眾安靜下來，一切掌握在你手中——要跳多高，何時呼吸。沒有時間再擔心或想辦法改進，成與不成一翻兩瞪眼。要不優雅著地，要不失足跌倒。一就是一，已成定局，這就是自由。而舞臺，就是我感受自由的地方。

我還是個孩子就知道這些了。只是那時，舞臺還沒有在我和芭蕾舞老師或舞蹈評論家之間起緩衝作用，而是能讓我忘卻無法融入大家的煩惱、媽媽數度結婚的尷尬，還有無法見到哈洛德時的痛苦。

六年級的時候，我決定替自己和兩個最要好的朋友——丹妮爾和蕾娜——編一套舞，在弗明角小學一年一度的才藝表演大會上演出。丹妮爾有一半墨西哥裔美國人的

血統，和一半白人血統，一頭咖啡色的長髮，在我們三個人裡面鶴立雞群。蕾娜有一半墨西哥裔美國人的血統，和一半亞洲血統，身材纖細，皮膚是棕色的，和我一樣。我們三個人形影不離。每天下午放學後，我都會去丹妮爾家，一起出去玩、作功課，一起跟著新版本合唱團和大人小孩雙拍檔的歌跳舞。丹妮爾、蕾娜和我情同姊妹。

但是我沒有因為感情好，就疏於在規定排練的時間嚴格鞭策大家，我把排練稱為表演的前置作業。大家會在丹妮爾家的客廳排排站好，我站在最前面，練習我們的舞碼。

可惜，丹妮爾和蕾娜不像我這麼有熱情，在我們終於登臺的那個星期五夜晚，她們缺乏熱情的準備過程，在禮堂炫目的白色燈光下一覽無遺。

我對嘴唱瑪麗亞・凱莉的《我一直想著你》，蕾娜和丹妮爾在我後面跳得礙手礙腳，舞步都混淆了。失望已經不足以形容我的心情，但我毫不懷疑自己的表現。在舞臺上、觀眾面前、小學禮堂的聚光燈投射下，我感受到一股狂熱。

下一次像這樣表演，是下一個學年，剛升上戴納中學的時候，我想追隨艾瑞卡的腳步，加入學校的儀隊。

戴納中學的儀隊名聲很響亮，在全國各地的競賽中橫掃千軍。我的姊姊艾瑞卡曾

經是儀隊的臺柱。她一直是我的偶像──美麗又有人緣，而且似乎從來不曾像我一樣，經常因為自我懷疑而氣餒至極。我好想像她一樣。除此之外，當我想著表演時，一直在各種生活層面追著我的惶惴不安，似乎就消融了。所以我不但以加入儀隊為目標，還想當上隊長。

爭取隊長表示我要表演兩套舞碼，一套是所有想進儀隊的人都要表演的，另一套則要自己編、自己跳。艾瑞卡答應幫我一起編舞，但她提醒我，儀隊已經不像之前她在的時候那麼輝煌。帶領儀隊屢次奪下冠軍的教練，已經在上學年末離開了，最近請來歷史老師伊莉莎白・肯汀（Elizabeth Cantine）代替舊的教練。

我還是想要試試看。我們很喜歡轟合唱團後期的喬治・麥可，所以決定跳〈我要與妳歡愛〉。我和艾瑞卡每天放學後都在練習。

可是，艾瑞卡對我的表現不滿意，她覺得我沒有正確跳出她充滿創意的構想。最後，她在沮喪中爆發了。

某天下午，她對我大吼：「妳什麼都記不住！」然後衝出客廳，留下哭泣的我。

這真是奇怪的評語，因為好幾年以後，編舞家還特別要求和我合作，因為我

有憑直覺回憶和模仿舞步的才能。只不過，要不是當時有艾瑞卡，我就不會參與拍攝

一支低預算的音樂錄影帶，更不會參與《海盜》₃的表演。

我求她回來幫忙，但艾瑞卡拒絕，所以我自己編完其餘舞碼。兩天後，我參加在

體育館舉辦的甄選會，這是我第一次參加甄選會——自此展開向他人證明能力的人生。

站在評審席前面，我有一點害怕。桌子後面坐著三名縱橫操場的最佳女主角，似

乎正在享受將一年前她們菜鳥上陣、試圖爭取儀隊席次的緊張感分攤出去的滋味。她

們旁邊坐著剛接手的教練伊莉莎白，她跟我一樣，像一隻纖細的小鳥，冷靜的視線周

圍鑲著棕色的捲髮，五官彷彿骨瓷一般精緻。

我和許多想加入儀隊的女孩一起跳舞。接下來，則是我的獨舞。

我筆直站著，視線看向地面，雙手交疊，一隻腳的膝蓋朝向外側，等待錄音機播

出音樂。

喬治・麥可大聲唱：「寶——貝。」我開始表演。接下來三分鐘，踩步、旋轉、用

屁股畫圈，結束時滑成劈腿，一隻手向前延伸，視線盯著天花板。

一片靜默。

「謝謝。」一名紅褐色頭髮的儀隊女伶簡短地說，在黃色可撕式筆記簿上作筆記。

但我看見伊莉莎白在微笑。

那天晚上回到家，我在客廳來回踱步，覺得胃在翻攪。我在等待結果，不知道有沒有選中我。電話響了。

我不只進入儀隊，還成為隊長。

現在我的日子多了一件新鮮事。儀隊的練習時間是在第六節體育課，這樣很好，因為如此一來我在學校的時間就排滿了。我是六年級的總務股長，也是指揮官──我們在戴納中學，用這個酷炫的名字稱呼糾察隊。

儀隊由三十個女生組成，我們會在學校體育館旁邊的教室集合，穿體育服練習，但比賽的時候會穿上代表學校顏色的黃色帶藍白條紋短裙，而且我們會把裙子捲得更短。我們穿黃色的寬肩帶V領上衣，還有不用綁鞋帶、很像Keds鞋的膠底白鞋。我的上衣角落有白線繡的「米斯蒂隊長」。

成為儀隊的隊長讓我自動出了名，但我不覺得自己完全融入儀隊的其他成員。因為我是九月出生，在同年級中是年紀最小的一群，所以有些女孩年紀比我大。而且我

是書呆子，還在玩芭比娃娃，會作惡夢，夢到自己忘記期末考，然後在沒有準備口試的情況下去上西班牙文課。

反觀我的儀隊夥伴，她是媽媽口中的「放蕩」女孩，塗著厚厚的紫粉色唇蜜，用黑色眼線框住眼睛。我在執行禮堂糾察隊的任務，確定大家都準時進教室的時候，她們則是靠著置物櫃，討論想和哪個籃球隊隊員親熱。

除了練習和比賽之外，我從來沒有真的和她們出去玩過。我最要好的朋友還是潔姬，她和我一樣是學生會的成員，我們會坐在一起吃午餐，週末在她家過夜。

不過，我的隊友還是很友善，除此之外，她們也很尊重我。我當然是儀隊裡跳得最好的人，所以是「我」當上隊長。我在練習室裡找到適合我的表達方式。

會叫儀隊不是沒有原因的。

「立正！」我大喊：「向左轉！」

我是隊裡最瘦小的女生，但女孩們會專心聽我說話，按照我的指令動作。我愛這種權力，但練習一結束，當我回到原本那種擔心失去立足點、害怕崩盤的生活，從權力延伸而來的自信就會消失無蹤，再度感到焦慮。

儘管如此，至少還有一個地方讓我覺得安心，就是聖佩德羅男孩女孩俱樂部⁴。每天放學我都會步行兩個街區，和兄弟姊妹一起待在那裡，等媽媽下班帶我們回家。

遇見芭蕾

儀隊練習和我原本想的不同。伊莉莎白小時候受過古典芭蕾的訓練，她把一些基本技巧融入暖身動作和舞碼中。第一天全隊集合，我按照伊莉莎白教的方式，用腳尖站立，雙手張開向右跨步，再合起雙手轉圈。對我來說，這種叫作「鏈轉」（Chaîné）的舞步很陌生，但是當我旋轉時，那動起來的呼嘯聲，和我在後院做側手翻時感受到的澎湃沒有兩樣。

伊莉莎白教我屈膝、旋轉、快速將重心轉移到單腳上，另一隻腳則彎曲抬起，最後以腳尖著地。她說這叫戳步（piqué）。我覺得這些舞步的名稱很特別，但對我而言，動作本身則從不陌生。

學年開始幾個星期以後，我想要用瑪麗亞‧凱莉的〈你是我最想要的聖誕禮物〉

幫儀隊編一支舞。我完全沉浸其中，連羅伯特的媽媽——瑪莉奶奶——教我的針線功夫都派上用場，我一個人縫好全隊的舞衣。

我請伊莉莎白用儀隊的經費幫我們買紅色的舞蹈緊身衣。我花了好幾個星期縫上紅色的裙子，還用一圈人造毛邊作裝飾。縫紉、手工、幻想、創造，我很喜歡做這一類的事情。我從學校地下室撿來多年前聖誕表演留下的紅色手杖，纏上白色的膠帶，當作表演道具。

我下定決心，這次儀隊一定要熟練舞步，不能再像蕾娜和丹妮爾的才藝表演那樣悽慘。為了確定表演會很完美，我連週末都規定大家要排練。我加入戳步、跳躍，還讓女孩們膝蓋朝前做軸轉[5]，而不是伊莉莎白偶爾讓我們練習的一百八十度完美外開軸轉；我後來才知道，這樣很像爵士舞步。

這支舞融合了伊莉莎白教我們的動作和新的舞步，但是到了結尾，我們像火箭女郎舞蹈團[6]一樣，排成一排，將腳跟踢得半天高。

觀眾為我們起立鼓掌。

聖誕節表演是在學期末，之後開始放為期兩週的寒假。開學以後，伊莉莎白說她

她說：「妳知道嗎？妳的身材很適合跳芭蕾舞，也很有天分。我知道妳放學之後會去男孩女孩俱樂部。我有一個朋友在那裡教芭蕾舞課，她叫辛蒂・布萊德利（Cindy Bradley）。妳要不要去看一看？」

我覺得很突然。芭蕾？我為什麼要跳芭蕾？

我從來沒有看過芭蕾舞。我不記得當時我對於芭蕾有沒有什麼深刻的印象——可能像是有一次，伊莉莎白讓儀隊打上大蝴蝶結跳的抒情慢舞吧？

我覺得那些動作很有趣，我應該會喜歡，可是想到必須離開舒適圈，感覺很可怕。

我不認識男孩女孩俱樂部的芭蕾舞老師，想到要去找陌生人，開始學我不熟悉的舞蹈，把我嚇壞了。

不過，因為教練吩咐下來，而且我一向很聽話，所以那天下午我還是順從地走進男孩女孩俱樂部，偷偷溜進看臺，雙手環抱膝蓋坐著觀看。接下來一個星期，我在那裡看許多女孩和幾個男孩練習跳舞，他們大部分都比我年紀小，正在點地、曲身和伸展。

某一天，他們的老師辛蒂回頭看我，朝我走了過來。

要和我聊一聊。

她問我：「我看妳每天都坐在這裡。妳在做什麼？」

我小聲地說：「我的儀隊教練伊莉莎白·肯汀叫我來看一看。她覺得我會跳得很好。」

「她向我提過妳。」辛蒂說著，因為認出我而睜大雙眼。「加入我們吧？」

可是我覺得辦不到，還不行。其他女孩顯然已經學了好一陣子。而且她們打扮得宜，穿著平底的芭蕾軟鞋、俐落的粉紅色褲襪，還有色彩鮮豔的舞蹈緊身衣。我要怎麼融入她們？

我含糊地說：「我沒有緊身衣，也沒有褲襪。」

辛蒂說：「不用擔心這個，穿妳的運動服就行了。」

我又坐著看了一個星期。我沒有告訴兄弟姊妹我去體育館，因為我不希望他們說服我去做我害怕的事。如果我上課時讓自己看起來很愚蠢呢？其他小朋友心裡會怎麼想？如果辛蒂打小報告，伊莉莎白會怎麼想呢？

在我的想像中，辛蒂搖著頭說：「我說的她都做不到。」因為我如此可悲而感到吃驚：「這個女孩還是待在儀隊比較好。」

最後，某一天下午，我告訴自己，反正我要去男孩女孩俱樂部的體育館，也許可以試試看。我到更衣室換衣服，然後帶著一點尷尬，身穿及膝棉質藍短褲、白上衣和一雙舊運動襪出現在體育館。我用意志力讓自己走到籃球場中間。

我找了一個位置，站得很挺，雙眼直視前方。這是我第一次將手放在扶把上。

1 喬治・巴蘭欽（George Balanchine，1904－1983）：俄裔美籍舞者、編舞家、美國芭蕾學校（The School of American Ballet）、紐約市立芭蕾舞團（New York City Ballet）創辦人，並擔任藝術總監長達三十多年，創作大量現代芭蕾作品。

2 蒂亞和泰莫拉・莫瑞（Tia and Tamera Mowry）：九〇年代美國電視情境喜劇《淘氣雙胞胎》（Sister, Sister）中飾演主角的雙胞胎姊妹。

3 《海盜》（Le Corsaire）：經典三幕芭蕾舞劇，法國劇作家聖喬治（Jules-Henri Vernoy de Saint-Georges）改編自英國詩人拜倫（George Gordon Byron）的長篇敘事詩，由編舞家馬齊利耶（Joseph Mazilier）、作曲家亞當（Adolphe Adam）共同創作，一八五六年於巴黎首演。近代演出此劇多為古典芭蕾大師佩提帕（Marius Petipa）改編版本。

4 男孩女孩俱樂部（Boys and Girls Club of America）：美國國會特許的非營利組織，目前全美已有超過四千個分支機構，提供兒童與青少年課後輔導、藝術運動課程等資源。

5 軸轉（pirouettes）：芭蕾舞步，單足腳尖踮立或半踮立，身體做一個完整的轉圈動作。

6 火箭女郎舞蹈團（the Radio City Rockettes）：美國知名女子舞蹈團體，以舞者整齊劃一的身形、將大腿踢高至頭頂的舞步聞名。

即使某些人不見得認同，
我終究會回歸一個信念：
當我站上舞臺表演，
我將令舞臺更加耀眼。

第二章
就是妳，妳很完美

Life
in Motion

我不跳了。

離開男孩女孩俱樂部的第一堂課時，我這麼對自己咕噥，下定決心這就是最後一次。我花了一個小時，感覺自己像壞掉的牽線木偶，扭曲身體、伸展手臂，從頭到尾都不確定在做什麼。

這樣也算跳舞嗎？跟許多女孩一起站成一排，用一個小時練習怎麼收縮腳趾、固定手臂、彎曲膝蓋？這跟我熱愛的儀隊踏步和跳躍截然不同。

隔天、後天、大後天，我都匆匆繞過體育館，去參加其他活動。可是辛蒂卻不放棄。

就在我認定無意繼續之後，大約過了一個星期，她發現我了。

「米斯蒂！」她叫我：「妳可以過來一下嗎？」

我被逮到了，不情願地跟她走到舞蹈班前面。對我這個有慣性緊張的人來說，這種狀況實在糟糕透頂。

我在第一堂課就覺得壓力超大，資訊太多、來得太快了，而且我比其他學生落後一大截，我討厭沒有事先準備和有如墜入五里霧中的感覺。現在，所有人的眼睛都盯著我瞧，我卻對接下來要做什麼毫無頭緒，嚇壞我了。

但是辛蒂接著溫柔地讓我延展身體，擺出各種姿勢，示範給其他小朋友看。她把我的腿抬到耳朵旁邊，用力拉動、彎曲我的雙腳。不管她變出什麼姿勢，我都能維持住。

辛蒂說，她跳了這麼多年，教了這麼多年，從來沒有看過有人像我一樣。

我不確定那時的我是否相信她，但她的讚美激起我的好奇心，我羞怯地加入其他在扶把旁邊練習的學生，決定再試一次辛蒂的課。

芭蕾啟蒙辛蒂老師

辛蒂·布萊德利非常有說服力。

你第一次見到她，就會覺得她是個擁有自由靈魂的人。她頂著一頭火紅、時髦的短鮑伯頭，戴著一副閃閃發亮的大耳環，沉重地拉著她的耳垂。我忍不住想，她身材這麼纖細，怎麼不會被這個重量拉倒。

後來她告訴我，小時候她從爸媽的錄音機聽到〈公路之王〉，就知道自己想站上舞臺表演，她在客廳跟著羅傑·米勒一起唱的時候，家人就是她的觀眾，但她想在更

多觀眾面前演出。她從小學習芭蕾，十七歲成為專業舞者，在維吉尼亞芭蕾舞團和路易維爾芭蕾舞團跳舞。但她很快就受傷了，還沒來得及大放異彩就必須放棄事業。

因此，她從舞蹈轉換到音樂，將名字改成「辛蒂·弗多」，開始經營名叫「假髮」的龐克樂團，在聖佩德羅的龐克圈裡小有名氣。〈倔強的我〉是他們唱紅的歌曲，一九八〇年代經常在電臺播放。不過辛蒂仍然仰賴芭蕾謀生，她在南加州的高級地段帕洛斯佛迪市開班授課，那裡離聖佩德羅不遠，她可以兼差教人跳芭蕾舞。她後來還嫁給芭蕾課的其中一名學生——派翠克·布萊德利。我後來得知，辛蒂非常天馬行空和戲劇化，但派翠克卻是相當穩重祥和的人。

因為聖佩德羅靠近洛杉磯的音樂產業中心，假髮樂團決定落腳此地，這裡離大部份樂團成員白天工作的拉古納尼格市也很近。辛蒂和他們一樣，將教室搬到這裡，開始和派翠克一起經營聖佩德羅芭蕾學校。

辛蒂兼具優雅和古怪氣息，既專注於自己的事，又能顧及旁人。我是個即使站直，膝蓋也會向後彎曲的女孩，由於我竹竿一般的身材，二十三·五公分長的腳丫相形之下還是太大了，但辛蒂讓我覺得我是全世界最美麗、最受寵愛的小芭蕾舞者。我沒有

遇過像她這樣的人。

剛開始在男孩女孩俱樂部上辛蒂的舞蹈課時，下午我會從學校走過去，然後加入其他十幾個初出茅廬的舞者。他們伸展、彎曲，眉毛因專注而皺在一起。可是，辛蒂的視線很熱切，彷彿只有我才是她的焦點。

這堂課的內容很基本，只學最基礎的芭蕾舞步。

第一位置（first position）：腳跟併攏，腳尖朝不同的方向打開。

第二位置（second position）：姿勢相同，但腳跟之間要有兩個拳頭的寬度。

第三位置（third position）：將一隻腳的腳跟置於另一腳的足弓前方。

第四位置（fourth position）：一隻腳在另一腳前方朝外打開，前後腳大約相距一個拳頭。

第五位置（fifth position）：雙腳朝外打開，靠攏交叉，像等號一樣平行擺放。

芭蕾老師通常會發明組合動作，結合芭蕾的舞步和姿勢讓學生練習，但辛蒂的動作很簡單。

她帶舞的時候，我會暫時離開扶把跟著跳。我用腳尖站立，像托著一顆巨型氣球那樣向外伸出雙臂，把手臂圍成一圈在空中飄浮著，一面施力讓隱形氣球不至於掉落

地上，一面保持動作輕柔不讓氣球破掉。接著轉圈，舉起一隻腳，步入第五位置，然後不斷重複這組動作，直到橫跨半個體育館為止──這是我的第一個軸轉。

某天下午，我把手舉過頭頂，跳起來，右腿向前伸直，左腿向後延伸，就像我在後院或儀隊練習的劈腿那樣，只是這次是在空中，我做出第一個大投躍（grand jeté）。

我很想多學一點。做這些動作的時候，我凌空跳躍、越來越強壯、越跳越高，覺得非常興奮。

我做的每個動作，辛蒂都很讚賞。

「妳現在就能做這些動作，真是令人驚訝。」當我做出阿拉伯姿[1]，或是她讓我彎成各種姿勢後，她就會這樣喃喃自語。

她說什麼我的身體都能照做，彷彿我已經跳了一輩子芭蕾，就算我的意識記不起來，身體也會憑直覺記住。我不懷疑自己，但也不會將能力視為理所當然。如同我的學業表現、儀隊舞碼，還有其他下定決心要做的事情，我在上芭蕾舞課時也是亟欲討好別人，追求盡善盡美。

我的不安全感也沒有改變，儘管能力很強，但是上芭蕾舞課的感覺就像被丟進水

池深處，現在的我只有把臉探入水面的勇氣而已。每天走到體育館，我都覺得自己好像局外人。我沒有穿跳芭蕾舞的緊身衣，而是穿著每天參加儀隊練習的寬鬆服裝。當我看著舞蹈課的同學，發現事實擺在眼前，以芭蕾的標準來看，我的年紀很大了。

大部分的女芭蕾舞者從念幼稚園、還吸著鋁箔包果汁時，就開始學跳舞，而我已經十三歲了。自我懷疑的念頭對我冷嘲熱諷：

「妳太老了，落後別人，永遠都追不上。」

但辛蒂不同意，她已經找到她要的人了。

辛蒂在男孩女孩俱樂部教課只是暫時的工作，她的教室「聖佩德羅舞蹈中心」在社區的另外一端，比起我上課的地方，影響力大多了，學生的資質也更一致。她希望讓沒接觸過舞蹈的人感受舞蹈的魔力，並接受訓練，所以才會來南卡布里歐大道開班。

她和聖佩德羅男孩女孩俱樂部會長麥可·蘭辛是朋友，他們一起想出在俱樂部推行培育計畫或招募人才的點子。她來這裡教弱勢兒童跳基礎芭蕾，再挑選天分最高的孩子，讓他們到辛蒂的教室進修、磨練才能。在我和其他幾名潛力十足的學生之間，辛蒂選中了我。

「妳需要接受更密集的訓練，還要和實力堅強的舞者為伍，他們能鞭策妳。」在我上完四十五分鐘的課，練習相同的基礎位置和蹲後，她這樣告訴我。「我的芭蕾學校能給妳這些，我們應該要儘快開始。」

我很有禮貌地聽她說，但我沒有打從心裡接受。我到底為什麼要大老遠橫越城市去學芭蕾？我要怎麼過去那裡？

我知道我有天分也很享受跳舞，但我還是很熱衷儀隊表演。我終於跟隨大姊艾瑞卡的腳步加入儀隊，而且媽媽曾經擔任堪薩斯城酋長隊的啦啦隊員，能和她們一樣讓我覺得很興奮。儀隊，是我的夢想。

辛蒂看出她顯然無法從我這裡得到答案，接下來她打算尋求媽媽的支持。她寫了一張家庭聯絡單，上面寫說如果我能成為她的學生，她會非常振奮。但她選錯信差了，這張大力讚揚我的才能和潛力的紙，應該是被我隨手塞進作業夾，或是沾上油汙，跟三明治包裝和午餐廚餘一起丟進垃圾桶裡了。

我當然沒有讓辛蒂知道她的字條在我散步回家的途中就不見了。我編了很多理由，向我保說我媽媽很忙，說她還在考慮，或是說她還沒有拿定主意。但辛蒂繼續勸說，向我保

證會提供全額獎學金，包括支付學費和服裝費用。我終於要擁有一套緊身舞衣，而且她甚至說要每天下午從學校載我到教室。

這下子我知道我必須告訴媽媽了，感覺就像錄取一份不是真的很想要的工作，但又不甘心地發現，津貼和福利實在好到讓人無法拒絕。我告訴辛蒂或許她應該和我媽媽談一下，然後勉為其難地把家裡的電話給她。

當晚辛蒂撥了電話。媽媽會怎麼說，我沒有把握。也許每天要從學校花二十五分鐘的車程到教室會讓她打退堂鼓，我這麼想，也這麼希望著。但媽媽很快就說，跟辛蒂學跳舞對我應該很好。媽媽沒看見我的緊張和猶疑，只看見這是一個好機會。

掛上電話後，她面帶微笑告訴我：「妳知道嗎？妳還很小的時候就喜歡芭蕾了。」

「是嗎？」我懷疑地問，對於到男孩女孩俱樂部的體育館上課之前就已經認識芭蕾這件事，我沒有印象。

媽媽說：「是啊，妳四、五歲大的時候，我幫妳買了一條芭蕾紗裙當作萬聖節服裝。妳不想脫下來，想穿去上學，每天下午一回家就要穿，甚至會穿著睡覺。裙子被穿得很破，我只好偷偷把它丟掉。」

我還是不明白她在說什麼。

媽媽最後說：「總而言之，布萊德利老師似乎認為妳很有潛力，我們就嘗試一下，看看結果如何。」

所以，就這樣開始了。有時我會搭艾瑞卡的便車到城市的另一頭，那時她十七歲了，男朋友傑夫有一輛一九八九年的白色「鈴木武士」，她會溜進後座，我們一起開車到辛蒂的豪華社區。但大部分時間我都是搭辛蒂的車，她會在學校大門口等我，看著擁有一雙大腳的瘦小身軀出現在人群之中。

穿起用獎學金買的黑色緊身衣和粉紅褲襪、粉紅軟鞋，就算當時我還不覺得自己是芭蕾舞者，也看起來像有那麼一回事了。我一個星期有五天會過去上課。比起男孩女孩俱樂部的同學，那裡的學生屬害多了，我盡全力跟上他們。

我們在俱樂部體育館跳舞時是踩在木頭地板上，而辛蒂的教室則有標準規格，不過這間教室和它的創辦人一樣風格獨具。

教室位在購物中心裡，有一片玻璃門面，能直接看透到前面的教室，年紀最小的學生會在這裡跳踢踏舞。後面還有一間教室，是舞團排舞的地方。這間教室像裝了鏡

子的箱子，小巧方正。我們在黑膠空心地板上作滑步時，能看見灰色的牆壁。角落裡塞了幾間狹窄的更衣室，還有一間浴室。大部分芭蕾舞教室都有鋼琴家現場演奏音樂，但聖佩德羅舞蹈中心只有攜帶式播音設備，以及一堆光碟和錄音帶。

接下來三年，除了表演或是在外地有活動之外，我幾乎每天都會到教室，這裡的每道縫隙都被我摸透了。

我的同學大多數是白人，但也有幾個小朋友是有色人種。

直到現在都和我非常要好的卡塔麗娜是拉丁裔，身材圓潤、聲音宏亮，個性非常陽光。她會把顏色鮮豔的小花朵編進頭髮裡，襯托黑色和粉紅色的舞衣。我年紀比較大，但大家都猜不出來，因為我的身材很嬌小，體重只有三十一公斤出頭，身高剛過一百二十二公分而已。卡塔麗娜自然覺得自己是大姊姊。

剛到教室第一個星期，我在更衣室整理緊身衣，她對我說：「小妹妹，妳需要幫忙嗎？」

我回答「沒關係」的時候瞄了她一眼。小妹妹？我問她：「妳幾歲？」

她回答：「十歲。」

我帶著一點驕傲說：「這樣呀，我十三歲了。」她的一雙杏眼露出不相信的眼神，但是從那天開始，我們就幾乎形影不離。

還有非裔美國男孩傑森‧海利，我後來和他感情很好。傑森身材高大、皮膚黝黑、舉止優雅，跟我在舞蹈中心上一樣的課，時常當我的舞伴。他是辛蒂提供獎學金的學生，也很晚才開始學芭蕾，同時他也是男孩女孩俱樂部的會員。除此之外，我們還有很多其它共通點。

對我們來說，芭蕾都是顛沛流離的日子中暫時喘息的處所。

傑森從小就在輾轉於不同的家庭之間，他的爸爸過世了，而媽媽則努力對抗貧窮。你永遠不知道他會不會來參加表演，而且他幾乎從來沒有準時出現在芭蕾舞課上。後來，他

我們剛認識的時候他和阿姨住在一起。他舞姿優美、天分很高，但缺乏經驗。你永遠

就和教室漸行漸遠了。

不過有一陣子，我們三個棕皮膚小孩的出現，反映了辛蒂的個性和眼光。芭蕾舞界的人大多認為，跳吉賽兒[2]和奧黛特[3]的舞者必須氣質天真無邪、身段柔軟、皮膚潔白，但她卻不以為然。辛蒂相信，納入不同身形和膚色的舞者，會讓芭蕾更加豐富。在我

的職業生涯中，有時候要牢記這一點並不容易，但即使某些觀眾或和我一起跳舞的人不見得認同，我終究還是會回歸一個信念，那就是：當我站上舞臺表演，我將令舞臺更加耀眼。

站上足尖的一刻

有好一陣子我都在練習各種動作，然後事情就這樣發生了。

我不記得確切的時間點了，可能是到辛蒂的教室上課的頭一個星期，我發現自己埋首於新的世界；也有可能是在幾個星期以後，到舞蹈中心上課變成我的例行公事，就像我每天要在天亮前按下鬧鐘的習慣一樣。

也許是因為，同學和我在扶把邊像清真寺塔尖一樣排出完美隊形，嚴格且周而復始；也許是因為，凝視著散發穩潔氣味的鏡面牆，我發現芭蕾舞者從鏡子裡回望自己，如此優雅、美好，像我這樣。我記得清清楚楚，小學時代的夢想「儀隊」已經逐漸不再那麼重要，芭蕾突然變得非常有趣。只有芭蕾是我想要、也需要做的事。

辛蒂從一開始就敦促著我，讓我參加進階班，看我能不能跟上訓練好幾年的學生。我有這個能力，也辦到了。所以辛蒂知道，她可以再推我一把，讓我學得快一點。年輕舞者要練上好幾個月——甚至好幾年——才學會卻不一定能表現完美的技巧，我在幾分鐘之內就駕輕就熟。根據辛蒂的說法，我是這樣的。

踏進辛蒂的教室八個星期後，我第一次用足尖站立（en pointe）。

穿著幫助女芭蕾舞者用腳尖站立的硬鞋做出「足尖踮立」，是年輕舞者通過考驗的儀式。我後來才知道，許多初出茅廬的舞者，連芭蕾舞硬鞋都要向老師央求好幾年才能穿。拿到鞋子後，她們要全心全意，反覆練習好幾年，一面適應動作一面確定雙腳夠強壯，然後才練鞭轉[4]、軸轉、仰翻姿[5]這些複雜的舞步。如果舞者還沒準備好，可能會嚴重受傷，並影響往後數年間的表現和技巧，基本上舞蹈生涯還沒開始就已經結束了。

但我才上芭蕾舞課幾個月，辛蒂就相信我有立腳尖的力量和技巧。她深具信心，而且還準備好相機，幫我拍下這個重要至極的里程碑，就像小時候第一次鬆開媽媽的手向前邁步，媽媽替你捕捉了這一刻。好多人錯過這個時刻，但辛蒂不會。我猜打從一開始，

她就在心裡計劃著讓我成為明星，下定決心要記錄這一路走來的每個轉折、階段和突破。

有一天辛蒂讀到喬治・巴蘭欽對理想舞者的描述，她說：「完美的芭蕾女伶有小頭、斜肩、長腿、大腳，還有狹窄的胸廓。」她抬起頭，以充滿愛的眼神注視我，語氣輕柔地說：「就是妳，妳很完美。」

我綻開笑顏。

她說：「妳會在國王、皇后面前跳舞，過著一般人無法想像的生活。」

我開始相信她了。

1 阿拉伯姿（arabesque）：芭蕾基本舞步，以單足支撐身體，另一足向後伸直，與支撐足成直角，手臂有多種變化姿。

2 吉賽兒（Giselle）：經典芭蕾舞劇《吉賽兒》的女主角，純真活潑的村姑，為愛心碎而死後化作幽靈。

3 奧黛特（Odette）：經典芭蕾舞劇《天鵝湖》中的少女，受巫師詛咒後化身為白天鵝。

4 鞭轉（fouetté）：女芭蕾舞者以單腳足尖站立為軸心，另一腿像鞭子一樣在身側揮動後彎曲拉回，配合手臂展開與迅速收回的動作，帶動身體不停旋轉，是相當考驗舞者的高技巧性動作，最具代表性的例子如《天鵝湖》中的三十二鞭轉。

5 仰翻姿（renversé）：古典芭蕾舞步。舞者單足支撐身體，另一腿向後方往上抬升、反轉腰部以上的身體，同時協調手部動作配合。

芭蕾讓我的人生多了優雅和架構。

身體所有彎曲和旋轉都取決於我，

我有力量能牢牢掌握。

第三章
離家

Life
in Motion

羅伯特與我

我們和羅伯特住在一起的時候，我和艾瑞卡、琳賽共用一間美麗的房間，家裡有一扇鑲了彩繪玻璃的門，通往空間寬敞、綠意盎然的後院，我們會在後院跳舞、玩遊戲。

比起和哈洛德住在一起的生活，現在比較刻板，嘴巴裡有食物不能笑出聲，在餐桌上吃晚餐時手肘不能碰撞桌面，而且吃東西要保持安靜。可是，有時候壓抑著不出聲反而讓我們更想發笑，我們會互相對看，臉部抽動，到最後還是爆笑出來。

羅伯特會瞪我們或大吼，要我們安靜。除此之外，他也不能容忍艾瑞卡討厭吃蔬菜。有好幾個晚上，我們其他人洗好碗盤，準備要看《天才老爹》或《我愛羅珊》，但艾瑞卡還坐在餐桌邊，她被規定要吃完所有紅蘿蔔和豌豆才能下桌。

不過，對像我這樣杞人憂天的小孩來說，羅伯特的一板一眼，在某種程度上反倒讓人覺得很安心。而且，相較於離開羅伯特後那種不安穩的日子，後來的我很感謝他為我們家帶來短暫的秩序。

就像跟哈洛德在一起的日子一樣，我們從來不缺任何東西，冰箱裡有足夠的食物，

衣櫥裝滿合身的衣服，還有各式各樣的玩具和書籍。

還有，因為媽媽一直不太會做菜，所以羅伯特是家裡的大廚。他讓我們這些小孩在廚房裡感覺很自在，從頭開始教我們怎麼煮飯，而不是加熱用紙盒盛裝的速食料理。

比起其他兄弟姊妹，我和他相處的時間比較多。因為習慣討好別人，所以我會自動自發地陪他出門辦事，幫他拿工具，或是幫他心愛的吉普車打蠟。過一陣子之後，羅伯特開始主動找我。

「帶上妳的撲滿，我載妳出去。」他用悄悄話說。

我們開車到雜貨店，他一邊逛一邊挑水果和冷盤的時候，我就用零錢買士力架巧克力棒、餅乾和葵瓜子。

他下班回家，看見我在玩芭比娃娃，會唱：「嘿，小夏威夷女郎。」羅伯特對我也有很高的期望。因為我身材瘦小，他認為我可以成為一名偉大的騎師。

他告訴我：「我們應該讓妳報名馬術課。妳很嬌小，不會太重，跟那些一流的騎師一樣。這是非常崇高的運動。妳聽過肯塔基賽馬會嗎？」

他常常提到我和他還有他的親戚長得有多像。我有杏仁核般的眼睛和棕色的長髮，

的確可能比其他兄弟姊妹看起來更像玻里尼西亞人或亞洲人。我開始明白，對羅伯特和他的某些親戚而言，我的長相就是讓一切不同的關鍵。

我顯然是羅伯特最喜歡的小孩，其他手足雖然沒有惡意，但三不五時就一直鬧我，頻繁程度跟瑪麗亞·凱莉的最新強打暢銷單曲或《週一足球夜》的主題曲一樣，有如家常便飯。

小道格會故意從我手中搶走書本，我對他大吼：「別鬧了。」

他會問：「妳想怎樣？」一面把書藏到背後。「跟羅伯特告狀嗎？」

我會吼回去：「對！」

但我很少告狀，我愛我的大哥，而且羅伯特的脾氣很壞。

在黑人家庭成長

我和羅伯特的媽媽「瑪莉奶奶」很親。夏天放學以後，媽媽會載我到她那間用灰泥粉刷過的小屋子去。瑪莉奶奶在家裡經營托兒中心，我會幫她照顧年紀比我還小的

像一名藝術家。她是教我拿針線的人。拉動閃閃發亮的針、幫娃娃縫製衣服時，我覺得自己真像一個小孩。

後來我開始注意到，雖然我經常去羅伯特父母的家，但其他兄弟姊妹卻很少受邀。

而且，我們覺得羅伯特的爸爸「馬汀爺爺」很陰沉，總是板著一張臉，我們一家人偶爾過去拜訪一次的時候，他會躲在自己的房間裡。我想，他應該沒有和我們這些孩子說過話，或是根本不承認我們。

回到我們自己的家裡，雖然我是羅伯特最喜歡的小孩，但我還是要遵守他的規矩。

我和其他手足一樣，如果沒有整理床鋪或太吵，就要在角落安靜罰站。但比起道格和克里斯，女生不用那麼常去角落罰站，也不用站那麼久。他們被規定盯著牆角看一個小時或更久，通常還要在頭上頂一本很重的書。對他們來說很痛苦——我看了也很痛苦。

羅伯特在成長過程中經常被爸爸打，突然當上五個孩子的爸，我想，他是在用自己的成長經驗管教這些男孩。他對我的哥哥和弟弟很嚴格，尤其是克里斯這個管不住又愛吵鬧的孩子。

有一次克里斯在煮晚餐要吃的飯，他把米粒煮成黏在鍋底的一層厚鍋巴，羅伯特

拽著他的耳朵，真的用拖的把他拖回廚房，然後大吼：「清乾淨！」克里斯立刻乖乖聽話照做。還有一次，克里斯沒有遵守什麼規矩我已經忘記了，那次羅伯特用平底鍋打克里斯。

有時候羅伯特會鼓勵，而不是處罰暴力行為。

某個星期六，克里斯和道格為了誰支持的足球隊賽季表現較佳，像平常一樣互相爭論。

「是四九人隊！」克里斯大喊。

「你一定是瘋了。」道格吼：「你知道藍道爾‧康寧漢今年對老鷹隊的貢獻嗎？」

羅伯特突然插手了。「既然你們都不贊同對方，那就用打架來解決。」

羅伯特叫男孩們跟他到後院。從車庫裡拿了幾條用來擦吉普車的抹布，綁住兩個哥哥的拳頭。

羅伯特大喊：「預備，開打！」

這種怪異的儀式一次又一次上演，彷彿是一場他為了向我們展現權力的混戰。媽媽會站在旁邊，一面看一面哭，但她從來沒有出手阻止，通常要到其中一個哥哥表示

逐夢黑天鵝：逆流而上的芭蕾舞者　　　76

放棄，打鬥才會停止，但他們兩個都哭了。

我們小時候很怕羅伯特。聽見他的吉普車快速駛過街角，轟隆轟隆地開上長長的車道，我們會慌張地收拾玩具、把雜誌排整齊，擔心如果屋子不像羅伯特要求的那麼整潔，就會惹上大麻煩。艾瑞卡開始盡量待在朋友家，道格和克里斯則常常待在他們的房間裡。

我通常會和哥哥們待在一起，爬到道格睡的上鋪，一起聽新版本合唱團的錄音帶，或ＭＣ哈默和ＬＬ酷Ｊ的新歌。

「電話先生，我的線路有問題。」道格和我會跟著節拍點頭。一起待在那裡讓我們覺得很安全，那裡只有我們和音樂。

但我們也只能躲羅伯特這麼一下子而已，隨便做點什麼事都能惹他生氣。除此之外，雖然他因為當爸爸而對男孩很兇，可是琳賽什麼都不做也讓他勃然大怒。

我們的小妹琳賽，和她爸爸哈洛德是一個模子刻出來的，有一身焦糖奶油色的皮膚和一頭茂密的棕色捲髮。在我們這群混血孩子當中，她的樣子最像非裔美國人，所以只要有杯子破掉、玩具丟在地上，或星期天早上太吵鬧，總是——絕對是——琳賽被

他生氣的時候，通常會說琳賽是黑鬼。

罵。

我嚇壞了。這個詞我只在黑白紀錄片裡聽過，內容是介紹可惡的老南方[1]。我知道，這樣稱呼我的小妹是一件很糟糕的事。

接下來幾年，我們經常聽到這個罵人的字眼，還有很多其他難聽的話。商店裡的阿拉伯人是「沙漠黑鬼」。羅伯特會說印度人很臭。如果高速公路上有黑人超車，他會用「黑鬼」問候對方。當他看到拉丁裔青少年在公園閒晃，會說他們是西班牙鬼子。

羅伯特和媽媽之間氣氛越來越糟。她開始向我們這些孩子吐露心聲，說羅伯特的家人如何如何，但我們不該聽到這些，例如，儘管小弟卡麥隆的嬰兒肥消失後，五官逐漸突出，看一眼就知道他跟羅伯特長得一模一樣，他們卻懷疑卡麥隆不是羅伯特的孩子。

回首過去，羅伯特的家人顯然不信任我媽媽，而且有些人或多或少懷有憎恨之心，但我並不怪他們。羅伯特獨自過著愜意的生活，突然間這個女人帶著五個孩子搬進他家，她年紀比他大，而且還和另外一個男人保有婚姻關係。她和羅伯特同居一年半後生了孩子，然後才到市政廳登記結婚，沒有一件事讓人覺得上得了檯面。現在，經過

這麼多年，距離也拉開了，我能理解他們為何無法放心。

可是，知道他們之中有些人討厭我媽媽，連讓我的兄弟姊妹到家裡都不願意，主要原因竟然是因為我們是黑人，這讓我覺得很震驚。這是我第一次因為我們家的長相，或者說因為我們的身分，而有負面的感受。

在我內心深處，我相信羅伯特一定有一顆善良的心，否則不會娶帶著五個小孩的女人，而且至少一開始是把這些孩子視如己出。他也是我親愛的小弟——卡麥隆——的爸爸，我覺得他也希望這段婚姻走得下去，與我們成為一家人。但他的家人態度非常負面、頑固，他應該是屈服於壓力，而且成長過程的黑暗經歷也逐漸在他身上顯現出來。

在芭蕾生涯中，我一再遇到心胸狹隘的人，每一次，都令我覺得很受傷。但是，和羅伯特一起生活之後，這種態度就再也不會令我感到意外。

例如，我十六歲搬到紐約去的時候，其他芭蕾舞者看到我，雖然弄不清楚我是不是黑人，卻很確定我不是白人，從此開始忽略我，諸如此類的事。

還有我報名六個舞團的暑期班，除了一間以外，其他全部都錄取我。辛蒂說，拒絕我的那個舞團是因為不能接受我的膚色。

收到那封用三言兩語打發我的拒絕信時，辛蒂告訴我：「把信留著，有一天他們會後悔。」

我不知道他們後悔了沒，但我還保留這封信。

計劃逃離

媽媽對羅伯特的抱怨越來越多。

她說：「他竟然敢議論別人，很多人也不喜歡亞洲人。」

或是說：「他最好管住他的嘴，哪天叫別人聽見了，他就會被他們打倒在地。」

不過，這些都是在羅伯特背後嘀咕而已。當他回家對著我們大吼大叫，讓男孩子打架，反覆說著那種族歧視的笑話還放聲大笑，她卻一聲不吭。她會緊張地低頭看著裙襬，彷彿那裡是安全的避風港。她不會斥責他，也不會保護我們。我們這些孩子只能依靠自己。

有時候羅伯特要媽媽趕快清理浴室或幫卡麥隆穿衣服的時候，他會抓住她的手臂

大力拉扯。我開始看見，她穿在短袖上衣裡面的細肩帶襯衣，有瘀青從底下冒出來。

和羅伯特在一起住了大約四年以後，媽媽告訴我們，她覺得這種日子很可怕。所以我進戴納中學頭一年，只讀到第五個月，又要打包搬家了。

離開前幾週，媽媽偷偷把大家聚在一起。

媽媽說：「我們必須離開這裡。」雖然羅伯特出門了，但她還是刻意壓低音量。「不能讓羅伯特發現我們要離開。時候到了，我會告訴你們，先準備好。」

媽媽有時非常誇張。要不是當時氣氛如此緊張，我可能會覺得滑稽或有趣，簡直就要假裝我們在演間諜電影，或是一起密謀逃離流放地。

艾瑞卡、道格、克里斯從來沒喜歡過羅伯特，他們對哈洛德很忠心；在我們心中，哈洛德才是我們的爸爸（而且我們週末還是常常去見他）。多年來飽受羅伯特的吼叫、辱罵，還有時不時出現的暴力相待，讓我的兄弟姊妹從不喜歡他，逐漸累積成厭惡。現在，我們計劃逃離，他們知道很快就不必再忍受這一切，所以羅伯特大吼的時候，他們會詭異地笑。媽媽也是，在羅伯特發表長篇大論的時候，投給我們心照不宣的眼神，差一點就要眨眼了。然後她會看回她的裙襬，繼續做羅伯特叫她做的事。

某天早上，羅伯特像平常一樣開吉普車去上班。媽媽通常會在他離開後半小時，到辦公用品公司上班。

但今天不一樣。

琳賽、艾瑞卡和我正在扣衣服扣子和梳頭，媽媽衝進房間說我們不用上學。

她上氣不下氣地說：「就是今天。」

我們趕緊行動，抓了行李箱，把能帶的東西通通裝進去。加上小卡麥隆，我們現在有七個人，但除此之外的東西和我們來羅伯特家時差不多，背包裡除了衣服沒有什麼東西，行色匆匆。

約莫過了一個小時，一輛汽車停在屋子前面，有人敲了敲門。

「該走了。」媽媽說完，把門打開。

站在門口的是一個身材高瘦的白人，戴著一副金屬鏡架眼鏡，一頭棕髮蓬鬆凌亂，我從來沒有見過這個人。他開始把我們的行李搬上一輛豐田汽車。我後來得知，那是他跟朋友借的車，停在媽媽的灰色雪佛蘭科西嘉後面。

媽媽匆匆地說：「他是雷。」一面把包包裝進她的行李廂。雖然雷顯然在我們的

逃亡過程中扮演要角，卻沒有人想要坐他的車。我們這群小孩通通擠在媽媽的車裡。

媽媽坐在駕駛座，我和兄弟姊妹最後一次繞過崎嶇蜿蜒的道路，感覺彷彿就要跌進太平洋裡。

美麗卻難懂的媽媽

我愛我的媽媽，可是我從來沒有真的了解過她。

她長得很美，跟瑪麗亞‧凱莉一樣，留著一頭栗色捲髮，披散在背後。髮絲點綴紅寶石和金色光澤，形成垂綴的髮捲，襯托深棕色瞳眸和大地色皮膚。

明眼人都看得出來，她和瑪麗亞‧凱莉簡直就像姊妹。也許這就是我們家如此喜愛這名金髮歌手的原因。後來，艾瑞卡還為自己唯一的女兒取這個名字。我們播放瑪麗亞‧凱莉的首張專輯，幾乎跟我們看體育節目的次數一樣多。〈愛的境界〉這首歌甚至成為小弟的搖籃曲。卡麥隆一聽到瑪麗亞‧凱莉橫跨五個八度音域的聲音就不哭了。

我們一播放瑪麗亞‧凱莉的專輯，他就在搖籃裡蜷起身子迅速入睡。

無論媽媽到哪裡都是全場最漂亮的人。我會展露笑靨，等待大家發現人群中最美的那個人是我媽媽。她也是個無懈可擊的人，就連走到信箱去拿信都不能不塗口紅或擦上睫毛膏。

媽媽一直都有在工作，雖然她在堪薩斯市接受過護士訓練，但她通常是做銷售工作。她傍晚下班後會到男孩女孩俱樂部接我們這群孩子。我猜，那裡的人都期待聽到她走過硬木地板時，發出節奏分明的叩叩聲。正在殺球的男孩會暫停動作對她傻笑，講電話的男教練會保留通話，只為了把頭探出辦公室門外說聲嗨，這些人都等著和她打招呼。

我的哥哥和弟弟很討厭這些關注，尤其是小道格。「待在車裡就好，我們會自己走出來。」他幾乎每天都會生氣地抱怨，但她不聽。我想，那些甜言蜜語對她來說非常重要，是苦日子裡的安慰，讓她暫時逃離經常上演的悲劇生活。

她嫁給第一任丈夫麥可的時候，才剛從高中畢業。麥可有高聳的爆炸頭和巧克力色的皮膚，熱愛所有和籃球相關的事物。但是一場打擊毀了他的籃球夢還有他和媽媽的未來計畫。麥可的弟弟應該是惹上了毒品，所以他和媽媽到加州的奧克蘭市幫忙處理，

結果中槍身亡。

媽媽傷心哭泣，和麥可最要好的朋友道格互相安慰。一年後，他們結婚了，而這個人──道格‧科普蘭──就是我的爸爸。

我知道，人要很有韌性，才能從那樣的童年走出來。我一直認為，那幾乎不曾間斷的傷心與失去，助長了媽媽在我們兄弟姊妹身上的投入。有了我們，她就擁有不會消失的家人，可以永遠帶在身邊。可是，我們的生活開始和她小時候遊走於不同家庭之間一樣，失去了根，這點令我無法理解。既然她有那樣的經歷，為何不多努力一點，讓我們過ដ以前一定非常渴望的穩定生活。我多希望我能說，自己遺傳到她的堅韌性格，而不是她對男人的依賴，或趁著夜晚逃離一切的狂亂狀態。

剛離開羅伯特的時候，我們住在洛杉磯市區，投靠媽媽的朋友。我們稱呼他們莫妮克阿姨和查爾斯叔叔，他們人非常好，讓媽媽帶著我和兄弟姊妹住進他們的小屋子裡。可是儘管他們很親切，我的慣性焦慮卻被真真實實的恐懼所取代，就跟和羅伯特在一起時最糟的狀況一樣。

從家到旅館

我從來沒有住過像這樣的地方。莫妮克阿姨和查爾斯叔叔住的社區，是洛杉磯惡名昭彰的幫派癱幫的地盤。這些人會綁藍頭巾，顯示他們效忠同一個暴力幫派，在圍籬或路牌上畫潦草的塗鴉。

媽媽在車窗上貼著堪薩斯城酋長隊的圖案，似乎讓某些幫派份子看不順眼。這個城市迷洛杉磯突擊者隊是預料中的事，但是除了美式足球會讓幫派份子激憤之外，酋長隊的代表顏色還是鮮豔的血紅色。我只知道，開車經過的時候會被他們瞪，每次媽媽從學校接我們回家，我們都很害怕會有子彈射穿我們的車子。

我們想的沒錯。某天晚上，我們在客廳看電視，響起碰、碰、碰的槍聲，接著是一陣腳步聲，有什麼東西重摔在莫妮克阿姨和查爾斯叔叔的前廊上。

我們跑出去，是一個男人，年紀應該只有二十出頭，身體因痛苦而扭曲，鮮血潑在他的藍色牛仔褲上，好像一團墨漬。

「我中彈了。」他用虛弱的聲音勉強地說。

莫妮克阿姨跑進屋裡打電話給一一九，查爾斯叔叔則發號施令。

他大吼：「拿水來。」我衝進屋內，在水龍頭底下接了一壺水，然後跑回前廊，水和我的眼淚一起灑到地毯上。

「妳在幹嘛？」查爾斯叔叔不可置信地說。他扶著陌生傷者的頭，眼神彷彿在說，飛車槍戰的傷者在等救護車，我卻不知道他需要什麼，簡直瘋了。「他很渴，需要有水讓他喝！」我跑回屋裡抓了一只玻璃杯，渾身顫抖，覺得好無助。

我不記得那個人後來怎麼樣了，不知道他是死是活。我們在莫妮克阿姨和查爾斯叔叔家繼續住了幾個星期。當媽媽告訴我們該離開的時候，就這一次，我好慶幸要搬家了。只是，我這口氣沒有鬆得太久。

結果我們要搬去和雷——媽媽新交的男朋友——住在一起，我們這群孩子沒有一個人受得了他。他是個竭盡全力想讓自己看起來很酷的書呆子，從早到晚狂播冰塊酷巴和嘻哈團體EPMD的音樂。

他會說：「唷，道格、艾瑞卡，彼特．洛克和CL史牧斯合出新貨，一起來聽。」

艾瑞卡會翻個白眼，繼續看她的雜誌，道格則會做出快受不了的表情，到外面練

他的運球。

還有，媽媽開始改變也讓我們覺得很氣餒。她不是變成嚴厲或熱情洋溢的媽媽，反倒像是回到某段少女時期的自己。她和雷在肩膀上用黑色墨水刺青，寫著對方的名字，而且媽媽會在我們面前熱情親吻雷。這是她從來沒有對哈洛德或羅伯特做過的舉動，讓我們覺得很噁心。

我們還和羅伯特住在一起的時候，我的哥哥姊姊就開始對媽媽反感了，而現在我也開始嚐到這種苦澀的滋味。我們想要一個負責任的媽媽，要不維持婚姻狀態，要不保持單身，而且把孩子看得比隨便來的男人重要。我們是熱愛體育比賽的家庭，我們不明白她究竟要在婚姻中失敗幾次，在交往時錯過幾段良緣，才能結束這場永遠無法滿足的競賽。我們完全不懂為什麼她需要男人——為什麼有了我們這些孩子，卻依然無法滿足。

雷和媽媽在同一間辦公用品公司上班，賺的錢應該不多。媽媽從事業務工作，薪水則是時多時少。以前羅伯特是我們家的經濟支柱，所以現在我們手頭很緊，要靠泡麵、洋芋片和汽水過活，偶爾才會搭一個蔬菜罐頭。媽媽幾乎沒有用過爐子，她會從自己或雷的薪水裡拿出一點錢交給道格或艾瑞卡，叫他們到雜貨店買食物，對於再度迴避

自己的責任似乎感到理所當然。然後克里斯——他是羅伯特教得最好的廚藝學生，但還不滿十五歲——會負責料理全家人的餐點。他會努力把好幾斤碎牛肉儘量拉開，匆匆幫我們做成墨西哥捲餅或義大利麵。

我們和雷在一起住了大概一年，然後搬到一個叫作蒙特貝羅的城市，離我們從前在聖佩德羅的家更遠了。當時，我們和媽媽的新任男友艾力克斯住一間狹小的公寓。艾力克斯是拉丁裔，比起雷，似乎對我們的膚色比較自在一些，但他沒有比較可靠，我們永遠不清楚艾力克斯有沒有正當工作。媽媽和他睡在同一個房間，跟雷住的時候一樣，而我們這些小孩，則是自己在客廳找乾淨的地方鋪毯子、枕頭打地鋪。

雷和艾力克斯住的社區，不像莫妮克阿姨和查爾斯叔叔住的街道那麼危險，但他們的公寓很簡陋，是給整晚狂歡、睡到下午的單身男子住的地方，不適合有六個孩子的家庭。由於地方狹窄，可能是地方小、東西凌亂把聲音放大，連拖拉廚房餐椅或電話鈴響的聲音都覺得比以往大聲。

沒人管我們了。以前媽媽一直有潔癖，但現在人太多、空間太小，她沒辦法收拾得多乾淨。她也不穿高跟鞋和時髦的衣服了，因為沒有理由這麼做。從雷的家再搬到

艾力克斯的家，中間某個時期媽媽失業，找不到新工作，所以我們的灰色雪佛蘭科西嘉也留不住了。

我們這群孩子還是很團結，這是我們最有凝聚力的時期，我從來沒有自己一個人搭巴士或走路回家。可是，我們和媽媽之間的距離卻越拉越遠。

然後，就在我們搬去和艾力克斯住之後沒幾個月，他的公寓沒了，我們又要搬家。

這一次是搬到旅館，艾力克斯和我們一起過去。

那個地方叫日落旅館，牆面用灰泥粉刷過，兩層樓，緊鄰繁忙的高速公路。我們住在加迪納市，就在聖佩德羅隔壁，和小時候住過的社區很近，但這個市鎮，沒有家的感覺。

我們的房間在頂樓靠後面的區塊，小孩子睡在起居室的沙發和地上。不過，我常常在放學後躲進媽媽的臥室，飄進夢鄉或舞蹈的世界裡。那個可以俯瞰太平洋的前廊已經離我們遠去，取而代之的是門外那條和其他房客共用的走廊。

我試著美化這一切。我會假裝走廊是露臺，可以坐在那裡曬太陽。我還把扶手當成扶把，用手緊緊握住，穩住身體向天空伸展時，或是把卡麥隆的小手放在涼涼的金

屬扶手上，讓他做出各種芭蕾姿勢，就像一開始辛蒂讓我擺的動作一樣。

那段時期，卡麥隆有時候會消失在我們的生活中。他的爸爸羅伯特不想讓他住在旅館裡，所以他和媽媽對簿公堂，取得卡麥隆的主要監護權。卡麥隆只有週末和我們待在一起，這件事讓我非常傷心。卡麥隆在我們的生活中缺席，在我的心上切開了一道傷口。我不再壓抑受傷的情緒，不得已必須道別的時候，我們的淚水傾瀉而出，直到現在依然歷歷在目、刻骨銘心。我從來沒有體驗過這樣的感受——我們離開老道格、哈洛德、羅伯特的時候，我都沒有像這樣直接表達出自己的痛苦，但卡麥隆是我親愛的小弟啊！我猜我們這幾個孩子都覺得自己曾經幫忙養大卡麥隆，假如他週末沒來旅館的話，我會到羅伯特家去找他，從來沒有間斷過，但感覺就是不一樣，就在此時，其他兄弟姊妹也開始在我的生命中變得四分五裂。琳賽每次去找她的爸爸哈洛德，一去就是好幾個星期。我們還和羅伯特住在一起的時候，艾瑞卡就開始盡可能和朋友待在一起，而現在則是幾乎不回家睡了。我們一家人即使感情非常好的時候也會拌嘴，現在更是成了一盤散沙。

我們經常一點錢也沒有。我們會把手探進沙發墊或地毯下面找零錢，再去街角的

商店看看有沒有買得起的食物。到了最後，媽媽開始申請食物券。

我還是努力在學校裡維持好表現，第一聲鈴響之前早到學校，還是繼續擔任糾察隊員和儀隊隊長。我努力保守這些祕密，沒有告訴朋友我們又搬家了，而且我沒有自己的房間⋯⋯更別說有自己的床。我的內心世界比以往更加疏離。我總是待在朋友家，而不是邀請朋友來我們家，所以要假裝我在過正常生活並不困難。

然而，要忘記一切比以前更困難。我很慶幸可以待在舞蹈教室，在芭蕾的世界裡井然有序、活得有尊嚴，讓我暫時逃離亂七八糟的生活，真是美好。儘管家中一團亂，我還是每天到教室上課，從學校搭辛蒂的車，花半個小時過去，再花一小時搭公車回旅館的家。

轉眼間幾個星期過去，我的芭蕾舞跳得越來越好，沒多久就第一次登臺表演。地點是帕洛斯佛迪藝術中心，宣傳單上寫著「徜徉於藝術、音樂與文化的午後」，觀眾以上了年紀的白人為主，約莫兩百人。

節目包括一名年紀比我大的女孩演唱幾首聽過即忘的通俗歌曲，還有一群高中生表演現代舞，我是裡面唯一的芭蕾舞者。辛蒂把我當時學會的姿勢、旋轉和跳躍，編

成簡單的舞碼。我身穿黑色緊身衣，搭配粉紅色雪紡短裙，在頭髮上插了一朵緋紅色的玫瑰。

媽媽沒有到場，兄弟姊妹也沒有來，只有辛蒂。

但這是我第一次在觀眾面前表演獨舞，那時我就愛上芭蕾了。芭蕾好有趣又令人期待——我每天都好希望第六節下課鐘趕快響起，然後我就可以衝出校門，跳上辛蒂的車，前往芭蕾教室。

可是，對於我的芭蕾夢，媽媽開始改變心意。

如果傑夫不能載艾瑞卡，她就會搭公車，以來回各花一小時的車程接我從舞蹈中心下課，這樣我才不用自己一個人搭大眾運輸工具回家。等我們兩個回到家天都黑了，經常累得半死。

某天晚上，艾瑞卡和我從教室長途跋涉回到家，媽媽坐到我旁邊告訴我，芭蕾舞課太遠了，這樣不行。

「太過頭了。」她一面說一面搖頭，悲傷隱約覆上她的雙眼。「妳應該早點回家陪兄弟姊妹，而且妳和艾瑞卡會錯過和朋友相處的時光。我知道你越來越喜歡芭蕾舞課，

但童年只有一次。」

我知道媽媽是好意，是關心我才會這麼說，但我覺得她根本不了解芭蕾對我來說不只是興趣，而是讓我獨立——甚至是發光發熱——的支柱。我太需要芭蕾了。

媽媽說我不能學芭蕾之後。隔天，辛蒂在校門口等我，一面翻著她的記事本，一面時不時抬頭看我出現了沒。

我打開車門，坐到她旁邊。

「我不能再學跳舞了。」我在開始大哭之前脫口而出。「我媽媽說教室太遠了，這樣太過頭，我會錯過和親朋好友相處的時光。」

如果媽媽像其他家長一樣擔心我的課業進度或體力，辛蒂應該比較能夠理解，但是這個理由，連我都覺得牽強。

她看起來好像忘記怎麼呼吸了，睜大的雙眼閃閃發光。我們在那裡沉默地坐了好幾分鐘。

「好吧。」她終於開口：「至少我可以載你回家。」

我已經累到無法武裝自己，傷得太重而無法保護我的祕密。我把住址告訴了她。

我們在車上沒有說話。我試著想像，原本由芭蕾佔據的位置以後會被什麼取代，

而我無論如何都想不出答案。辛蒂終於停車了。她看著我們一家人住的簡陋汽車旅館，

表情和我告訴她不能再跟她學跳舞時一樣震驚。

「謝謝妳送我。」我小聲地說，趕緊下車。我走上樓梯，慌亂地找房間鑰匙，然後

進入客廳。走近我們晚上要睡覺的地方，毯子捲成一團，攤開來就是我們的臨時床鋪。

那時候的媽媽，一定不相信自己如此漫不經心，畢竟我們不是一直都過這種地上擺

著床鋪的生活。我們從來不曾將旅館——大廳有讓人塞租金支票的窗口——稱呼為家；

我們睡覺的地方，並非總是緊鄰高速公路，隨處可見烈酒專賣店和墨西哥小館。

可是，這就是我們現在的生活。辛蒂看到的就是這樣。

敲門聲響起。原本和艾力克斯一起待在房間的媽媽出來應門。

辛蒂猶豫不決地站在門口。我可以感受到這個小空間的氣氛越來越緊繃，簡直可

以用手摸到。我只想找個地洞鑽進去。辛蒂和我對看的時候，我一言不發地坐在地上。

我相信她了解情況——如果那天晚上她沒有把我帶走，讓我去到她相信我天生注定歸屬

的世界，我就再也不會跳舞了。

她們私下討論了一會兒，壓低音量說話，兩個人都哭了。媽媽說得很明白，她還有五個小孩，她的生活不是、也不可能以我為重心。我知道這點，可是我需要成為某個人的重心。辛蒂說：「我不能留下她在這裡。」我希望米斯蒂能和我一起生活。」然後，媽媽環顧擁擠的旅館房間，嘆了口氣。

她讓我離開。

1　老南方（the old South）：約一八三○年至一八六○年期間，美國內戰爆發之前的南部地區，地理上通常指維吉尼亞州、馬里蘭州、德拉瓦州、北卡羅來納州、南卡羅來納州、喬治亞州；在文化上經常指涉允許黑人奴隸制度存在的美國南方社會。

我知道自己永遠不可能臻於完美，必須不斷嘗試。直到退休之前，舞者都得持續學習、練習，努力不懈。

第四章
朝另一種生活走去

Life
in Motion

我們抵達辛蒂家時，已經很晚了。

媽媽說我可以離家時，我陷入一片茫然，但還是想辦法把我的世界塞進一個後背包裡，有藍色牛仔褲、睡衣和幾件上衣。那時，我身無長物。她緊緊擁抱我，我慢慢地走出某種生活模式，朝另一種生活走去。

辛蒂住在城市彼端一棟位於山坡上的大廈，在天使門燈塔附近。她的先生派翠克是一名專職藝術老師，有空時喜歡衝浪。如果他沒有在追逐浪頭或是在聖佩德羅舞蹈中心教舞，那麼他就是正在烘焙甜點。從他們家門口出去，不用兩個街區的距離就是卡布里歐海灘。屋子裡聞得到肉桂和大海的氣味，擺滿了畫作、雕刻和其他美麗的小物品。

在我的印象中，這麼容易壞的東西，在我們家永遠不可能倖存。

我們走進門口時，辛蒂說：「我把米斯蒂帶來了，她以後要和我們一起住。

可以請你在餐桌邊擺第三張椅子嗎？」

「當然沒問題。」派翠克說，毫不遲疑。

我到現在才知道，辛蒂沒有事先告訴他我要來，也沒有問過他可不可以。他張開雙臂以最寬厚的態度接納了我。那一晚，我們在餐桌邊吃中國菜，彷彿我一直都是

那裡的成員。

晚餐過後，辛蒂帶我到大臥房，這是我要和辛蒂三歲的兒子——沃爾夫——共用的房間。我常常看到他在教室上踢踏舞課。此時他正在下鋪睡覺。我換好衣服，爬到上鋪，辛蒂過來幫我蓋被子。

「親愛的，晚安。」她小聲地說，在我的臉頰上親了一下。「我真高興妳在這裡。」

一切來得如此突然——媽媽同意了，我搬出大家共用的旅館房間——我知道，我和舞蹈老師住在一起不是什麼非比尋常的事，才華洋溢的年輕舞者和運動員常常會離開家，和教練或老師住在一起專心訓練。辛蒂也曾經為了成為專業舞者，在十幾歲時離開童年時期的家。

儘管如此，我躺在黑暗中，還是覺得很害怕。現在，我不只要努力融入學校，還要適應這個新家。這場考驗還有待通過，是另外一個我得想辦法穿越的社交迷陣。

可是，我也很清楚，當我發現我再也不能學芭蕾時，我非常絕望，內心感到一陣刺痛。

我告訴自己：「也許事情就該如此，這樣我才能繼續學舞。」我一定得接受。然後，

我終於進入夢鄉。

隔天醒來的時候，小沃爾夫站在他的床上，從我的床邊睜大雙眼盯著我瞧。後來我在他的房間住了兩年，他時常這樣看我。對於這個突然闖入他生命的黑人姊姊，他似乎始終心存敬畏。我記得有時候醒來，會發現他在半夜輕柔地觸摸我的臉頰。小沃爾夫很喜歡我，我也很喜歡他，他是我的新弟弟。

一切如此自然而然。我的人生轉變總是突然到來——離開哈洛德，搬去和羅伯特住，從羅伯特逃到雷的家，然後和家人還有艾力克斯一起住在汽車旅館裡。但這次搬家不一樣。辛蒂和派翠克熱情地招呼我，如此溫暖，還有小沃爾夫，他經常讓我想起我非常疼愛的弟弟妹妹——卡麥隆和琳賽。我毫不費力就能適應，布萊德利一家人原原本本地接納了我。

人生導師伊莉莎白

從此以後，我到戴納中學或晚上回家都不再搭公車了。辛蒂早上會載我到學校，最

後一節下課鐘響後再接我到她的舞蹈教室。我仍然是儀隊隊長，每天下午第六節體育課

都會去練習，但我沒那麼熱衷了。現在，儀隊的舞碼讓人覺得簡單乏味，但芭蕾舞不同，

芭蕾的動作像水一樣連綿起伏，一個旋轉就能同時結合力量與優雅，將沉悶的房間變

成音樂盒，而舞者就是在裡面轉呀轉的美麗模型。

伊莉莎白‧肯汀了解這一點。她是儀隊的教練，但她在儀隊剛開始練習沒多久，就

看出我會對芭蕾感興趣，是個可造之材。是她鼓勵我上辛蒂在男孩女孩俱樂部開的課。

往後幾年，她在我剛萌芽的職業生涯中扮演至關重要的角色，也在各個層面深深影響

了我的生活。

我一開始並不知道，辛蒂要提供獎學金讓我進入她的舞蹈學校時，她已經和好友伊

莉莎白討論過。伊莉莎白和她的先生理查答應幫我支付舞蹈用品的費用。這不是一件小

事，芭蕾舞硬鞋一雙要價八十美元，而且我換鞋的速度跟籃球員穿壞球鞋的速度一樣。

我又還在發育，一直要買新的褲襪和緊身衣。伊莉莎白和理查資助我好幾年。他們是

如此相信我，對我照顧有加。

伊莉莎白成為我的其中一位人生導師。直到我念高中的時候，她和先生則成為我

的名譽教父母。她到辛蒂的教室看我上課，我的每一場表演她都不曾缺席。我常常在她家過夜，即使到後來辛蒂和我被迫分道揚鑣，我們還是持續來往。一直到現在，我都還經常探望我的教父母——伊莉莎白和理查。

天才

我總是說，跳芭蕾沒有捷徑、無法省略步驟，這是我相信的真理。你得先學會蹲——優雅地將膝蓋彎到超過腳趾的寬度——和「經過」（passé）——一隻腳向上滑到膝蓋後方再放下來——才能舞動雙腿做鞭轉。

所以，在聖佩德羅舞蹈中心，我一開始是和小娃娃（我都這樣稱呼年紀最小的學生）一起上最基礎的課。不過因為我身材嬌小，旁觀的人大多無法看出我快十四歲，比同學大上好幾歲。

在基礎班裡，我們雙手抓著扶把練習蹲姿，以及最基本的芭蕾位置：第一、第二、第三、第四和第五位置。

接著是足尖班，就著扶手練習相同步伐，但要踮起腳尖。我一天上三堂課，一堂比一堂進階。每班約二十名學生，大部分是女生，而且是白人。課堂上節奏很快，有一半時間，我都搞不清楚芭蕾動作複雜的法文名稱和拼音。

不過，辛蒂從一開始就讓我參加程度比較高的班級，因為她相信我一下子就能學會看過的步伐。我要做的就是觀察芭蕾舞老師、老師放的影片，或其他學生。

我記得剛開始學鞭轉的時候。我一直非常渴望上那一堂課，期待能一遍又一遍地做出那個複雜動作，想辦法做得更完美，讓動作順利呈現。辛蒂把動作拆解成幾個簡單的步伐，教我如何握著扶把做鞭轉。

「這個時候要蹲。」她解釋：「這個時候要把腿擺向另一邊，然後做『經過』。」

我每天抓著扶把練這些舞步練一個小時，直到我終於可以放開扶把，在教室中間成功轉圈為止。我終於成功辦到——做出蹲！踮立！經過！——的那一天，讓我大為振奮。

第二天我又回去練基礎動作，讓我在基礎班學到的動作更加純熟，確定每個舞步和手部運行都能盡善盡美。學習和舞伴共舞，即雙人舞，則是完全獨立的一堂課。

有時候是派翠克教這堂課，不過比較常教我的老師是查爾斯·梅普（Charles

Maple），他是我的第一個舞伴，曾經在美國芭蕾舞團擔任獨舞者。

我身材嬌小又很大膽，所以他會要我和他一起跳，示範給其他學生看。

「維持姿勢，不要動。」他說著，一面用一隻手把我舉起來，高過他的頭頂。我

可以像雕像一樣靜止不動，也可以像布娃娃一樣柔軟——拋接、抬舉、快速旋轉——不

管他想讓我做什麼動作，我都辦得到，讓全班同學看得目眩神迷、屏氣凝神。

我沒有真正意識到自己學得多快，但是有一個字，我一再從辛蒂、查爾斯、伊莉

莎白那邊聽到，這個字如影隨形，成為我的定義。

天才。

一開始，我還不明白這個字有多重要，它說明我的起步是出於本能，而許多人期

望我能維持下去。我剛開始只知道跳舞很有趣，對我來說很自然，我又習慣討好別人，

所以不斷求取進步。

許多年以後，我的技巧純熟俐落、實力堅強，但我仍然每天到教室上芭蕾舞課。

舞者都懂，因為知道自己永遠不可能臻於完美，必須不斷嘗試，因此直到退休之前，

舞者都得持續學習、練習，努力不懈。

正是這一點讓芭蕾如此優美——時間點與動作技巧的拿捏只在分毫之間，結果會是躍起、完美落地與跌倒在地的差別。

人的脆弱會阻礙完美，你的身體永遠無法戰勝疲勞或受傷，總是有某個地方存在一點瑕疵。隨著身體老化，扭傷和生活壓力會成為生命裡無法抹滅的痕跡，舞蹈技巧必須隨之改變。身為女性的米斯蒂在成長，作為芭蕾舞者的米斯蒂也要長大，適應新的現實條件與突如其來的限制。

但是從來沒穿過芭蕾舞硬鞋的人很難了解這些。

「妳還在上芭蕾舞課？」某個童年玩伴曾經這樣不可置信地問我。

以前我會覺得這個問題很煩人，但現在不會了。

「對。」我回答：「我的芭蕾課會永遠上下去。」

情迷美國芭蕾舞團

芭蕾也充斥在我的新家。我坐在辛蒂和派翠克的起居室看電視時，認識了美國芭蕾舞團。

之前，除了音樂錄影帶，我從來沒有看過專業的舞蹈表演，更不要說芭蕾舞了，但是我們在辛蒂家幾乎都是看這些。曾經在我的家庭生活中叱吒一時、週六下午必看的足球賽，已經離我遠去。在布萊德利家，我會坐在電視機前，看美國芭蕾舞團的影片，一看就是好幾個小時。我沉迷其中，就跟我之前發現體操的時候一樣。只是，這一次不是納迪婭‧柯曼妮奇，而是格爾西‧柯克蘭[1]、娜塔莉亞‧馬卡洛娃[2]、魯道夫‧紐瑞耶夫[3]、帕洛瑪‧海芮菈[4]。

美國芭蕾舞團以紐約為根據地，於一九四〇年成立，很快便成為世界一流的古典芭蕾舞團。辛蒂和派翠克深知此點，也看出我的未來。

一九八〇年，米凱亞‧巴瑞辛尼可夫[5]擔任美國芭蕾舞團的藝術總監，不過幾年前他還是美國沃夫‧卓布表演藝術中心[6]的表演者。他在一場精彩絕倫的演出中，和

一九六〇到七〇年代的知名女芭蕾舞者、也是喬治·巴蘭欽的靈感來源——格爾西·柯克蘭——在《唐吉訶德》[7]中大跳雙人舞。這場表演的錄影帶，我應該看了上百次，就是那時，我下定決心要成為琪蒂。

在《唐吉訶德》中，旅店老闆的女兒琪蒂充滿魅力、熱情洋溢，她拒絕嫁給富有的貴族，而是鍾情於理髮師巴西里歐。她的動作在在展現出她的蠻橫與無所畏懼，她做側肩姿[8]時一面緩緩轉身一面輕推單肩，從頭到尾美麗的扇子不斷開合擺動，非常誘人。僅僅一個簡單的轉身，或是在她被逼著嫁給不想嫁的人時像孩子一樣踩腳，都能將態度展露無疑。這齣芭蕾舞充滿快速且爆發力強勁的腳部動作，以及激烈的大跳。但要成功表達這個故事，編舞只是其中一部分而已，舞者必須擁有琪蒂的個性，**成為琪蒂**。

我不知道為什麼會在琪蒂身上看見自己，我就是覺得很有共鳴。

格爾西·柯克蘭讓我愛上琪蒂，我又透過琪蒂認識了帕洛瑪。

帕洛瑪·海芮拉是美國芭蕾舞團中一位年紀輕輕就嶄露頭角的舞者。她出生在布宜諾斯艾利斯，加入舞團時只有十五歲，十七歲就成為獨舞者，十九歲成為首席舞者。

她是我的偶像，我很關注她，就跟其他人滿心想著薇諾娜·瑞德的下一部電影和瑪丹

娜的新戀情一樣。我第一次看現場演出的《唐吉訶德》是在洛杉磯鬧區的桃樂絲錢德

勒音樂廳，擔綱主角的就是帕洛瑪。

那時，她剛剛升上首席舞者，和安捷爾．柯雷亞（Angel Corella）飾演的巴西里歐一起

在《唐吉訶德》中對舞。他們是芭蕾舞界的當紅炸子雞，兩個人都年輕貌美，同為拉

丁裔舞者——成為跳琪蒂與巴西里歐的不二人選。辛蒂和我一起去看他們表演，我記得

我坐在位子上，覺得驚嘆不已、目眩神迷。

我關注帕洛瑪的職業生涯好幾年，我在《舞蹈雜誌》（Dance Magazine）、《足尖

雜誌》（Pointe Magazine）還有《紐約時報》（New York Times）上收集與她有關的文章。

精品腕錶公司摩凡陀是美國芭蕾舞團的其中一個贊助商，帕洛瑪的倩影為他們的廣告

添了優雅氣息。

極為渴望追隨帕洛瑪腳步的我，也要儘快加入一流舞團才行。我下定決心，當其

他女孩在挑選畢業舞會的洋裝時，我就要成為首席舞者，在《羅密歐與茱麗葉》（Romeo

& Juliet）或《舞姬》（La Bayadère）中擔綱主角。

當然，這樣想並不合理。我太晚接觸芭蕾，不可能在告別青春期之前成為獨舞者

或首席舞者。帕洛瑪的成就，即使對像她這樣從小就學習芭蕾的舞者而言，都很罕見。

四年後，我十七歲，加入美國芭蕾舞團，認識了帕洛瑪。我們在同一個舞臺上表演，成為好朋友。但早在我們共事之前，對我來說她就是全部。

我的新家人

我和辛蒂住在一起之後，芭蕾成為我的生活重心，不過那是其中一部分而已。我們的日常家庭生活很溫馨，讓芭蕾、上課學習、排練和越來越多表演帶來的苦日子好受不少。

這對我來說很新鮮。和羅伯特住在一起時，我體驗過規規矩矩的生活，但伴隨著暴力與恐懼。在布萊德利家的尋常日子，讓我感覺自己受到保護，而且有人愛我。

我不知道辛蒂和派翠克是不是真的很有錢，但根據我的所見所聞，他們在金錢上絕對不虞匱乏，而且很穩定。我作功課的時候，四周是安安靜靜的。我甚至頭一回擁有家庭寵物──一隻黑色的貴賓狗，辛蒂借用米凱亞‧巴瑞辛尼可夫的名字，將牠取為

米夏[9]。

我搬過去住沒多久，辛蒂、派翠克、沃爾夫和我就去照相館拍了一張家庭照。在這張合照中我穿黑色的舞蹈緊身衣，沃爾夫穿迷你版的丹斯金運動服，家裡好多地方都掛了這張照片。我們成了一家人。

我見到辛蒂的父母——凱薩琳和厄文——的時候，他們叫我跟沃爾夫一樣稱呼他們「奶奶」、「爺爺」。他們經常來我們家，我們也經常過去找他們，後來奶奶和爺爺在街角買了一間房子，沃爾夫和我在那裡有自己的房間。

我也開始學習猶太教的儀式和傳統，這是辛蒂的信仰。

在我成長的過程中，有段時間哈洛德會在星期天開車到羅伯特家搶人，把我們幾個兄弟姊妹接去教堂。基本上，我是基督徒，我們信教的方式是「復活節到了，聖誕節到了，我們去服事吧」。

現在，我偶爾跟爺爺奶奶一起去猶太教的聖殿。每個星期五，我們會一起吃飯慶祝安息日[10]，在日落前點起蠟燭，誦念特殊的祈禱文：

Baruch atah, Adonai, Eloheinu, melech haolam

（讚美祢，主，我們的上帝，世界的君王）

Asher kid'shanu b'mitzvotav v'tzivanu

（祢以律法使我們成聖，並吩咐我們）

l'hadlik ner shel Shabbat.

（點燃安息日的燭光。）

Amein

（阿門）

我能背出這些禱詞。

我也回到廚房了，跟住在羅伯特家的時候一樣，但主廚換成奶奶，她教我煮無酵餅丸子湯。我們用一個大碗攪拌無酵餅碎屑、雞蛋、水和雞油，再用湯匙做成丸子。

我把丸子放進煮滾的熱湯裡，看它們漸漸浮出水面。

我終於感受到，這就是一個家應該有的樣子。

我們參加的會堂裡沒有其他黑人，但我是從回憶中注意到這件事。當時我沒有真的去留意，但或許奶奶有吧。

某個星期天我去找她，我們一起在廚房裡摸東摸西，然後奶奶把錄影帶放進卡式錄放影機裡。那是一九六七年的電影《吾愛吾師》（To Sir, with Love），主角是傳奇黑人影星薛尼·鮑迪（Sidney Poitier），他飾演一名教師，在倫敦的貧民窟教一個以白人學生為主的班級。

我們一起看完這部電影，結束的時候，奶奶用輕柔的聲音跟著主題曲一起唱。

工作人員名單終於放完的時候，她這麼介紹鮑迪：「他是第一個拿到奧斯卡的黑人，打破界限，就跟妳一樣。」

奶奶說薛尼·鮑迪很有魅力，令人嘖嘖稱奇，我也是。對表演者和欣賞演出的人來說，出現在白人世界的我們是一份禮物。

我想那應該是奶奶第一次提起我是黑人這件事。她很少提到，但她提到的時候，也從來沒有負面的話。身為黑人，只是讓我如此特別的其中一點而已。

我以前從來沒有感受到自己很特別。我一向都不想讓自己與眾不同，因為那就表

示大家會看我，我必須站出來說話，擔冒說錯話和被批評的風險。我寧願躲起來。

但在辛蒂家沒有躲起來這回事。我們在餐桌上，吃著通常是由派翠克準備的餐點時，他們會想聽我這一天過得如何，討論我的未來。即使他們的親生兒子沃爾夫也坐在那裡，辛蒂和派翠克還是會將注意力完全放在我身上。

「我覺得我的跳躍動作更有力量了。」我驕傲地說：「我今天做慢板動作（adagio）的時候，伸展得比以前更高。」

「有些舞者有很棒的體格，有些舞者能力很強。」辛蒂說著，派翠克也點頭表示贊成。「而妳兩者兼具。」

「妳會成為傑出的舞者。」辛蒂說：「妳是上帝的孩子。」

辛蒂與我

我仍和媽媽同住、媽媽的車還在的時候，她有時會到丹妮爾或蕾娜家接我，然後我們會把廣播的聲音調大，一起跟著唐妮·布蕾斯頓唱歌。

整整七天，你一句話都沒有捎來。11

在那幾分鐘裡，我們彷彿要牽起手，一起跟著音樂的旋律起舞。但我和媽媽之間最親密也不過如此。我和媽媽的對話都很簡短，通常沒有什麼深度，她總是累到無法深入理解我的想法和感受。除此之外，我懷疑她小時候沒有學到深入交談的技巧，所以她也無法教我們。從上午九點工作到下午五點，要照顧六個孩子，還要應付有癮頭或有暴力傾向的伴侶，到了一天的尾聲，她已經無話可說了。

但是辛蒂和我後來變得可以長時間交談。她送我上學、下午來學校接我，還有從舞蹈中心載我回家的時候，都會問我一長串問題。

在我印象中，這是我第一次感受到有人把全副心力放在我身上，想要聽我說什麼。

我覺得很可怕，因為這是嶄新的體驗。對我來說，簡直到了威脅和攻擊的程度。

「妳今天晚上想吃什麼？」

「妳最喜歡的舞者是誰？」

「妳覺得怎麼樣？」

「妳現在在想什麼？」

「什麼事這麼好笑？」

雖然這些都是最簡單的問題，但我卻不知如何回應她一連串的砲火。我開始冒汗。

我會知道自己正在想什麼或有什麼感受嗎？她怎麼會在意？我不能理解，有人竟然要和我談論這些話題，卻不會批評我的意見和想法。在我印象中，辛蒂唯一一次對我生氣，是因為我不願意說話，讓她非常沮喪。她不會就這樣放過我。她知道，對我生氣和不讓我迴避，才能打開我的心房。布萊德利夫婦教我要批判性思考，而我將因此一輩子感激他們。只是，我適應得很慢。

辛蒂總是表現出彷彿我的結論是她聽過最有智慧、最有深度的分析。她的認可開始將我拉出自己的殼。以前回到家要面對吵鬧的生活，所以沉默讓我覺得比較輕鬆、自在，但她的提問和無條件認同給予我力量。我開始聽見自己的聲音，而且我很喜歡。

身為白人女性的辛蒂，也讓我覺得我的膚色是全世界最美麗的事物。

儘管羅伯特和他的家人對媽媽和兄弟姊妹說過很糟糕的話，但是我始終覺得身為黑人很棒。我從來沒有想過成為不同膚色的人。但是對辛蒂而言，與生俱來的特質讓我更加特別。

她特別喜歡我有一頭豐盈的捲髮。在我家，我的頭髮又多又捲，有待馴服。從小時候開始，大姊艾瑞卡就會幫我吹頭，把捲髮吹得又直又服貼。我想綁馬尾的時候，她會幫我往後拉得超緊，緊到太陽穴都痛了，再用一團髮膠塗抹所有可能會翹起來的頭髮。

黑人女性都是這樣整理頭髮，我們會用平板夾和會嘶嘶作響的直髮梳，讓糾結的頭髮乖乖變柔順。

可是辛蒂喜歡我的自然捲髮、不受拘束。有一次她偷偷拍了一張我走進她房間的照片，我身上穿一件她幫我買的圓點點洋裝，捲曲的頭髮鬆垮垮地垂下來。我必須承認，我看到照片的時候，一開始皺起了眉頭。這不是我被教導要留的髮型，尤其是出現在一張可能在壁爐上放好幾年的照片中，看起來更怪。但是，我和布萊德利夫婦一起住得越久，就對披著捲髮感到越來越自在。

有一天，我看著那張照片，心想：天啊，真是美麗。彷彿我是第一次看見這張照片，還有我自己。

即便我還沒有完全習慣，我也開始越來越常留辛蒂喜歡的髮型。不管她來硬的還是軟的，你都很難拒絕辛蒂——她天生就會哄人，讓你覺得沒有比這更美的髮型，而且

她性格剛烈，在家裡就像一陣強風呼嘯而過。

每一個繞著辛蒂轉的人都會跟著她的節奏起伏不定。拿最極端的例子來說，她從來沒有問過派翠克可不可以讓我和他們一起住，而我就這麼住進去了。他可能和沃爾夫一樣覺得很困惑，但他從來沒有表現出來，一直讓我覺得他們家就是我的家。

辛蒂也很衝動，甚至有些魯莽。

我即將滿十五歲的那個夏天，我們決定在家自學對我比較好，這樣我就有更多時間練舞。離我們住的大廈幾個街區以外，有開設獨立學習的課程。我每幾個星期會過去那裡找老師一次，拿新的作業回家，還要讓老師根據上一次派的作業評分。除了每個月兩次的見面時間以外，辛蒂不必再一大早載我到學校。但她通常還是會出門，辦一辦雜事、處理舞蹈中心的公事，或是替我安排下一場表演。

所以，我早上醒來後會替自己和小沃爾夫做早餐，幫他換起米夏的狗鍊，一起走路送小沃爾夫到街角的托兒所。然後，我會回家做我的歷史或英文作業，再去接小沃爾夫，幫他做午餐，等中午過後辛蒂回家再帶我到舞蹈中心。

我習慣幫忙大人照顧弟弟妹妹了，所以那時我像大人一樣處理事情，也不會覺得

特別奇怪。但回想起來，辛蒂竟然將這些重責大任交託給我，似乎有些瘋狂。儘管如此，我不覺得她是在佔便宜。辛蒂就是這樣——是熱情在驅使她，不是規則。而派翠克，他是沉著文靜的人，瘋狂地愛著他的太太，讓她掌控一切。

這個完美主義者會在表演開始前，叫我在停車場練習軸轉練上好幾個鐘頭，也會在找亂放的鑰匙時把家裡搞得天翻地覆，然後發現鑰匙還掛在汽車的鑰匙孔上。許多夜晚，辛蒂會趕著去上有氧舞蹈或皮拉提斯[12]課，把十三歲的我留在家裡照顧沃爾夫。許多夜晚，當一家人要坐下來吃派翠克準備的晚餐時，辛蒂會匆匆套上一堆手環並穿上靴子，和一群朋友前往酒吧。一直要到早上，我們才會再見到她。

媽媽的憤怒

辛蒂也很熱中打扮，總是把棕色的頭髮染成豆沙紅，會以一種我從來沒見過的速度大肆購物。辛蒂花好幾個小時一套接著一套換衣服的時候，沃爾夫和我會在百貨公司的試衣間外面看書或玩猜謎遊戲。

「我穿起來會很胖嗎?」她會一遍又一遍問我們的意見。

「嗯……不會。」我盡責地回答她,我知道她要穿上好幾件衣服,才會讓她纖細的身材看起來多點份量。

辛蒂的購物慾也把我算在內。她很愛讓我穿色彩柔和的裙子、喇叭牛仔褲,還有所有十四歲少女之間最流行的款式。

我覺得自己很像灰姑娘。可是,媽媽看到了我的頭髮和穿著,也看到我的改變,

她不喜歡。

媽媽會在週間打電話到辛蒂家找我,問我過得如何,也告訴我兄弟姊妹的近況。

到了週末,我會回到她在汽車旅館的家。

那時,我們這群孩子很分散。星期一到星期五,卡麥隆跟他爸爸羅伯特住,琳賽跟她爸爸哈洛德住,艾瑞卡老是在朋友家一待就是好幾個晚上,就連道格和克里斯也會和學校的朋友窩在一起。但是到了週末,我們會再次團聚在一起,很高興能見到彼此。

道格會訴說最近黑人遭遇的暴行,琳賽講笑話,我則扭轉卡麥隆的身體,讓他擺出我

從芭蕾學到的姿勢。我們的笑鬧聲，蓋過了屋外交通要道的車流聲。

而且，我現在有好多事可以教大家。

媽媽有這麼多孩子要照顧，辛蒂覺得我和媽媽住在一起的那幾年，文化知識很匱乏，她想彌補這個空缺。

辛蒂告訴我：「妳以後要和一些大人物社交，必須知道怎麼做才能進退得宜。」

所以，她教我叉子擺左邊，刀子擺右邊，有些湯匙用來喝湯，有些湯匙用來吃甜點。

辛蒂也關心我的飲食和健康狀況。和她住在一起之前，媽媽的錢買得起什麼我就吃什麼，我常常在學校或旅館販賣機買垃圾食物填肚子。我愛吃辣味奇多，我們會把這種玉米棒放進微波爐加熱，從罐子挖出厚厚一層起司，和辣醬一起塗上去。

但是辛蒂說我要吃得營養，才會有跳舞需要的體重和力量。我們每天晚餐都會吃新鮮蔬菜。我是和她在一起才嚐到有生以來第一隻蝦子。自從我咬下第一口，就總是渴望能再次嚐到這滋味。我們一起上館子的時候，我每次都點香蒜鮮蝦和雪莉兒童雞尾酒[13]。

所以現在我去找媽媽的時候，會要求媽媽在晚餐時準備某些東西，最近我不但很

逐夢黑天鵝：逆流而上的芭蕾舞者　　120

挑嘴，還變得堅持己見。

「呃⋯⋯」媽媽把青豆罐頭倒進鍋子裡，在爐子上加熱的時候，我說：「妳為什麼要在起司通心麵裡加這麼多鹽巴？而且我不要那個胡椒，拜託！」

我喝水，不喝媽媽買的橘子汽水，還會在科普蘭一家坐下來吃飯前擺好餐桌，把餐巾紙從中對摺，放進不成對的玻璃杯裡。我不是想讓媽媽難堪，而是知道飲食健康對我有更重要的意義。我需要跳舞的力量，我有責任留意吃進身體裡的東西是什麼。

我對食物的意見媽媽並不領情，我的其他改變，也全讓她不高興。事實上，我的態度讓她很火大。她覺得我瞧不起她養育我的方式，也瞧不起她照顧我兄弟姊妹的方式。

她覺得我現在認為自己比他們優秀。

某個星期五晚上，辛蒂載我過去，我走進旅館房間後媽媽問我：「妳為什麼不梳頭？」

「我有梳。」我出言頂撞：「只是沒有把頭髮弄直，我喜歡這個樣子。」

媽媽一面皺眉頭一面呱嘴。

她也注意到那些新衣服。

我拿出回辛蒂家那一天要穿的帶花針織套頭衫時，她說：「妳不是讓她用來打扮的娃娃。而且妳不是她的女兒，我可以帶妳去買衣服。」

我暗自心想：用什麼錢買？但我管住了自己的嘴。

一陣子之後，我開始比較少回家。一個星期過去，接著又是一個星期。辛蒂和她的舞蹈教室，為了讓我密集接觸舞蹈，不斷為我們安排演出活動，而且通常是備受矚目的表演節目。有一次，我為洛杉磯道奇隊表演踮立腳尖的獨舞，頭上戴著棒球帽，身上穿的是縫了道奇隊標誌的白色緊身衣，甚至還用球棒當作跳舞道具。

另外一次，我和同學一起為特殊奧運表演。除此之外，每一年我們都會在聖佩德羅美食節跳舞，這個活動廣受歡迎，當地餐廳會在街上架起攤子，讓路過的行人試吃菜色。

我們的主要表演場地在聖佩德羅高中的禮堂。但不管我們在哪裡表演，時間通常都是星期六或星期天。沒有表演的時候，我會去排練或上舞蹈課，沒有時間回家。

媽媽就這時候真的開始生氣了，她覺得自己完全失去我。

我媽媽打電話給布萊德利夫婦的次數越來越頻繁，她不是要和我說話，而是要和辛

蒂談。辛蒂會在房間裡接電話，不讓我聽見。十幾、二十分鐘後，辛蒂會回到我們身邊，嘴巴閉得很緊。她從來沒有告訴我們媽媽說什麼，但我猜得出來。

我可以想像媽媽的感受。她可能是擔心別人無法理解她的女兒必須搬出去追舞蹈夢，會認為她就是一個壞媽媽。

我們之間的關係比這個複雜多了。媽媽可能嫉妒辛蒂──身為女性，她有比較多資源，還有支持她的老公和舒適的家──而且，她還要把女兒從她身邊偷走。

我覺得這不是辛蒂的意圖，但我和辛蒂、派翠克住在一起的確改變了我。搬去和布萊德利夫婦住之前，我是一個還在玩芭比娃娃的十三歲女孩。我玩扮家家酒，在媽媽的房間裡編舞，用這些方法逃避人生。但是搬出汽車旅館的時候，我沒有把娃娃帶走，

我在長大。

直到今天，我對辛蒂和派翠克都沒有任何負面的想法。他們在我人生中扮演正面的力量，推動我前進，使我成為一個完整的人。搬到他們家住了兩年後，我不得不離開他們。對我來說，那一次分離比以往所有的經驗都來得痛苦──比離開哈洛德時悲慟，比逃離羅伯特時害怕，是我有生以來最難受的經歷。

一跳成名

我到辛蒂開的教室上課第一年，她在聖佩德羅高中舉辦《胡桃鉗》[14]演出，而我在裡面飾演小女孩克萊拉。在克萊拉的夢裡，糖梅仙子和被施了魔法的玩偶都栩栩如生，讓一代又一代的戲迷看得如癡如醉。觀眾席上坐著我的媽媽和兄弟姊妹，還有許多我們的朋友。那是一個非常美好的夜晚。

不過，在我十四歲的時候，這個經典故事的改編版幫我順利出道，引起眾人注意，有生以來頭一次如此聲名大噪。

改編版叫作《巧克力胡桃鉗》。

非常怨恨。

我不明白。他們深深愛著我，讓我沉浸在芭蕾的世界裡，教我認識藝術和禮節，讓我感受生活的可能性和應該擁有的面貌，我不懂為什麼我要被帶離他們。我從新生活回到舊有的生活，回到了汽車旅館。對於媽媽把我帶回那裡，我覺得

辛蒂一直努力讓我儘量多接觸黑人的舞蹈團體。有一次，她找到一個我可以參加的非裔美國人慈善活動。我在爵士樂薩克斯風手的伴奏下表演踮立腳尖的獨舞。明艷動人且擁有一雙大眼的知名女演員安琪拉・貝瑟也在這場活動中參與表演。我在彩排時遇到她，但因為太過興奮，反而一直不太敢正眼瞧她。

我想辛蒂認為《巧克力胡桃鉗》又是一次好機會，一方面完全展現我的古典芭蕾技巧，一方面讓我深入學習非洲舞蹈、認識舉足輕重的非裔美國人，將我與世界連結起來。

《巧克力胡桃鉗》的製作人是身兼編舞家與演員的黛比・艾倫（Debbie Allen），她在克萊拉和玩具兵復活的經典故事裡加了一些變化，這次克萊拉不是被胡桃鉗變成的王子帶到糖果王國，而是環遊世界；胡桃鉗和他的士兵不是對抗老鼠大軍，而是滑溜溜的蛇。

之前我在洛杉磯各地表演，引發關注，因此成為許多新聞報導的題材，提到這名黑人女芭蕾舞者是後起之秀但天資聰穎。我相信黛比・艾倫看了這些報導，所以她才聯絡辛蒂，希望我能飾演克萊兒，也就是《巧克力胡桃鉗》版的克萊拉。

黛比是溫暖但嚴謹的人。她先讓我和她的編舞家私下合作，確定我有能力在這齣芭

蕾舞劇中擔綱主角。我爭取到這個角色後，他們再更改舞蹈編排，增加表演的困難度。

我把好幾個小時的排練過程都錄了下來。

由於克萊兒在芭蕾舞碼中會到其他國度旅行，所以我的準備工作有一部分是和黛比學習各種民族舞蹈。辛蒂開車載我到黛比在洛杉磯開的工作室，那裡和我熟悉的世界不一樣，有好多俊俏、美麗的黑人男孩和女孩跳著非洲舞和巴西舞。現場有鼓手敲打節奏，而我穿著芭蕾舞硬鞋站在他們中間。

我們在加州大學洛杉磯分校的羅伊斯廳表演。黛比在劇中飾演克萊兒的阿姨，我除了要和她同臺演出之外，還要和她對話。跳一分鐘的非洲舞蹈，再接著踮立腳尖跳舞，我沒問題，但要拿著麥克風和黛比·艾倫說話？太可怕了。

不過，當克萊兒的感覺很棒。我再次感受到活力從身上散發出來，就像那時在弗明角小學的才藝表演一樣，也很像辛蒂在聖佩德羅的某一座公園為我安排的第一場演出。

每一次我登上舞臺，站在觀眾面前，就是這種感覺。

我記得，觀眾為我起立鼓掌。媽媽坐在前幾排的位置，向我傳遞最熱烈的愛。她站著高聲歡呼，鼓掌方式熱烈得像這是她看過最精彩的表演，雖然跟美國芭蕾舞團在大

都會歌劇院表演時獲得的掌聲不完全相同，但非常真誠動人，讓我很想再從頭跳一次。

後來，黛比・艾倫向《洛杉磯時報雜誌》形容我時說：「用靈魂跳舞的孩子……我無法想像她做跳舞以外的事。」

那場表演結束後，我就紅了。

更多報導我才華洋溢的文章，刊登在《每日微風報》、聖佩德羅的當地報紙，還有其他新聞媒體上。有人打電話到辛蒂的教室，想知道這名大家都在討論的優秀女孩，下一場表演是什麼時候、地點在哪裡。

我在學校的身分也改變了。我以前一直是道格、艾瑞卡、克里斯的妹妹，碰巧也是儀隊隊長。而現在，我是一名芭蕾舞者。

我是害羞的人，這些關注讓我壓力有一點大，剛開始感覺很不自在。不過大家的目光還算容易承受，因為這和芭蕾——我的新歡——有關，感覺就像離開舞臺之後好一陣子，觀眾還是跟著我。

夢想已久的「琪蒂」

我跳芭蕾舞一年多之後，才決定放棄儀隊。我想儘量把所有時間，還有每一分精力和創意，都傾注在芭蕾上。

《巧克力胡桃鉗》表演結束後，辛蒂決定，是時候讓我首次嘗試夢想已久的角色。

聖佩德羅舞蹈中心要搬演《唐吉訶德》，由我飾演琪蒂。

這時我的表演經驗已經很豐富了，所以辛蒂說，是時候去參加比賽，挑戰其他有經驗的芭蕾舞者，讓更多人知道我的才華。

我的第一場比賽就是由洛杉磯音樂中心舉辦、難度和聲望都極高的聚光燈獎。這場大賽每年舉辦一次，已經連續舉辦超過二十年，在藝術領域表現優異的少男少女，一共會從大賽中領走數萬美元的獎學金。獎項種類繁多，有芭蕾、現代舞、爵士、古典音樂演奏等，評審都是該領域的佼佼者。贏得獎項的參賽者，會和大都會歌劇院、艾文・艾利舞團[15]以及其他頂尖的文化機構合作演出。

既然我正為了舞蹈中心的《唐吉訶德》準備琪蒂的舞，我們認為應該要從這齣劇

中挑一段獨舞，參加聚光燈獎大賽。

但這個決定很嚇人，大部分舞者都不會在只接受兩年訓練的情況下，以這麼複雜、困難的舞蹈動作參賽，而且他們也不會選擇在洛杉磯音樂中心的大舞臺上首演，臺下坐的可都是芭蕾舞界的巨擘。

我還要準備為當地的KCET公共電視臺拍攝叫作《逆轉勝》的節目，其中有一段是要介紹參加聚光燈獎比賽的青少年。他們從報導文章認識了我，節目製作群得知我是其中一名參賽者時，挑選我和其他少數幾名青少年作為他們的拍攝對象。

他們用兩名舞者作為節目預告，其中一個就是我。拍攝團隊和我一起去甄選會，拍了幾場排練的過程，甚至跟我到布萊德利家待了好幾個小時。

為了準備聚光燈獎的比賽，我連續一個月每週練習六天。我要表演的是琪蒂在第三幕的獨舞，我要在獨舞結束時跳有名的三十二圈鞭轉。

我必須說，我跳舞的時候從來不會緊張，排練的時候不會，表演的時候也不會，彷彿進入某種出神的狀態。

芭蕾舞教室的牆上都貼了鏡子，讓舞者用來修正自己，調整身體或延展腿部，做

出老師教你改進的動作。但直到今天，雖然我有時候會注意看鏡子，來練習新的舞步，但我大多時候都感覺不到鏡子的存在。我的視覺記憶和身體直覺，取代了鏡子。

我想，我跳舞時從來不仰賴鏡子，是跨越單調乏味，直接朝愉悅前進。

站在舞臺上，就是要這樣。許多舞者有能做到動作的身體，也有演出所需的技能，但是他們登上舞臺時卻少了一樣「東西」，少了動人光彩，無法讓觀眾對表演難以忘懷。

但對我而言，即便在教室裡，我也覺得是表演。

我十七歲的時候，曾經到紐約參加美國芭蕾舞團的暑期班，盧佩・塞拉諾（Lupe Serrano）成為我最早接觸的其中一位老師，直到現在我都還很愛她。在她的年代，她是首屈一指的芭蕾舞者，現在則是一位芭蕾舞老師。

我做完好幾種組合動作後，她向我走過來，額前的皺紋透露出她的反對。

「妳做扶把動作時為什麼要這麼賣力？」她惱怒地問我：「現在不是在表演！」

我說：「喔！我很抱歉。」我感到驚訝且十分尷尬。

跳芭蕾舞的時候，每一個舞步都是由數不清的動作組成的。頭部必須要擺在正確的位置上，身體要對齊，腳要轉得恰到好處，要很精準，才能把動作做好。但對我來說，

芭蕾不只是技巧的組合排列，而是樂趣。

辛蒂非常擅長用動作展現音樂特性，她既是演員也是舞者，而我依樣畫葫蘆，因為我只知道這些。她的手臂、側肩姿、優雅和充滿女性魅力的風格，當然對我有所影響，成為我的跳舞方式。雖然大部分芭蕾學校會教學生要先對自己的定位、身形和優勢有一些基本認識，但是我在聖佩德羅舞蹈中心的訓練是以動作、音樂和表演為基礎。很少有人培養出這些特質，就連受了一輩子的訓練也一樣。而我，從第一天就耳濡目染了。

在準備琪蒂的表演時，我不斷研究格爾西和帕洛瑪的舞蹈。我仔細觀察她們的頭部動作，發現她們把手放在髖部的時候，手肘會一直保持在手腕前方的位置。琪蒂個性剛烈、控制慾強，我全都懂！

有一次我和查爾斯‧梅普在排練第三幕的華麗雙人舞，辛蒂對我說：「妳怎麼知道什麼時候要抬起下巴？我從來沒有告訴過妳。」她覺得很困惑。我也沒有答案。音樂的重拍響起，我就把下巴抬起來配合。我從來沒想過也不明白為什麼我就是知道。

這是我的直覺，最不可思議的是，我的直覺向來都是對的。

不是在表演？當然是，一直都是。

聚光燈獎大賽

可是當我只有十五歲的時候，我在聚光燈獎比賽前幾天開始不穩。我無法做完一系列的旋轉動作。比賽當天早上，我出現表演前從來沒過的感覺——緊張。

這種和跳舞有關的感覺對我來說太陌生了，所以剛開始我甚至不知道那是什麼。

我想，這一次之所以不一樣，是因為我之前跳芭蕾舞從來沒有感受到如此巨大的壓力。

這關係著數千美元的獎金，而且全洛杉磯市的人都在看我。

我最後一次練習的時候，辛蒂開始覺得擔心。然後，到了表演當天早上，我在桃樂絲錢德勒音樂廳彩排，她簡直抓狂了。

我沒辦法做好鞭轉，而這是頂尖芭蕾舞者一定要會的經典高難度技巧，你必須一直轉、一直轉、一直轉，直到做出三十二圈會讓人精疲力盡的鞭轉為止，但我卻無法跳完。

也許我只是過於疲憊而已，可是看見辛蒂的反應——她的表情顯露緊張和害怕——我慌了。

「妳一定要辦到。」她緊張地說：「這是你的好機會，傑若德・阿彼諾（Gerald

Arpino）也會來。」

傑若德・阿彼諾是世界頂尖舞團──傑弗瑞芭蕾舞團（the Joffrey Ballet）──的藝術總監與共同創辦人。他是其中一位評審。

我們只有十五分鐘能練習，之後就要讓給下一位參賽者排練。我慌了手腳，辛蒂也看到了。

接著辛蒂想出一個點子。

她趕快把我帶到她停車的地下停車場，把車門全部打開，充當臨時屏障，然後把跳舞要用的音樂卡帶塞入汽車的播放器。她叫我冷靜，一再保證雖然我比對手少學十年，但我擁有她沒有的東西──火花，這是一種發自內心的意志，與我做幾圈鞭轉無關，也與我的腿能踢多高無關，重點是評審能在我身上看到熱情與潛力。

她就在那裡重新幫我編排獨舞。

我不做三十二圈鞭轉，改成十六圈，然後接戳步轉（piqué ménage）──一種繞著圈子跳的舞步──直到音樂結束為止。

這是備案，我欣然接受了，然後辛蒂大聲播放琪蒂的音樂，我們得好好準備一番。

那時我穿的不是芭蕾舞硬鞋，而是穿著球鞋學習和排練新的舞步。

我從這件事得到一個教訓，就是上了舞臺就必須乾淨俐落、強而有力，永遠不能失控，這樣才叫專業。我在聚光燈獎那一天學到，人永遠要有備案，這樣才能讓表演永遠那麼精湛、優美。

有些舞者認為，如果知道自己會很安全就不必盡全力，但我不以為然。

我在芭蕾舞教室渡過的日子，就是為了讓不可能辦到的精準，以及傳承數百年的技巧分化出來的精細動作，達到盡善盡美。你要在排練中反覆練習舞步，藉此教你的身體去仰賴肌肉的記憶，如此一來，當你站上舞臺、面對劇場中未知的元素，你便依然能夠辦到。

在舞臺上，燈光會影響你的平衡感和專注力，空氣的溫度高到會讓芭蕾舞硬鞋變軟，服裝會增加重量和限制，妨礙舞者的行動，現場演奏的管弦樂隊以及喜怒無常的指揮會挑戰你，你必須能在節奏突然改變時快速反應。而且，在現場演出的氛圍下，你自己也會突然間變得亢奮，即使你的身體已經非常熟悉編舞，但本能反應通常會使你做出相反的舉動。

再來，儘管壓力內外夾擊，在大家的期望中，舞者仍舊必須「完美」，才符合傳統的標準。我必須創造自己的標準。身為專業人士（以及完美主義者），我的目標是讓表演始終扣人心弦、充滿情感、技巧完備。我在舞蹈教室排練時，會冒險嘗試，並透過失敗讓我知道自己能掌控的範圍，但我永遠不會在舞臺上當著滿心熱切的觀眾冒險，他們應該欣賞到好的表現。

有些舞者看法不一樣，他們會在舞臺上賭一把，認為承擔風險會有所回報，創造出一生僅有一次的表演。也許，這就是現場表演如此令人興奮的原因。

但在聚光燈獎大賽那一天，我學到要有所準備，而且要專心處理重要的事。

終於要上場了。我站上舞臺，身上穿著紅色芭蕾紗裙，辛蒂為了這場表演在上面縫了金色蕾絲邊。

媽媽、琳賽、辛蒂、奶奶都在場。雖然有白色的聚光燈，但是底下一片漆黑。我很冷靜、志在必得，就連進場時恭喜前一位表演完的舞者時，也不例外。

我表演備用的舞碼，表現天衣無縫。腳尖踮起又放下，用旋轉穿越舞臺，揮動紅寶石色的扇子，然後扔掉扇子，開始做我的旋轉。我變成琪蒂，雙眼燃起熱情，極盡所能

地挑逗，對還在臺下的每一名觀眾放電。表演結束時，我把手臂投向空中，頭甩向後方，臉上綻放放大大的笑容，一隻手輕佻地撫住髖部。我跳完了——好開心，好自由。

表演結束，我鬆了一口氣，覺得很欣喜。

「我把鞭轉做完了！」我告訴站在舞臺後方的製作群：「我真的好開心。」

後來發生的事好像在做夢，我拿下芭蕾舞項目的第一名和五千元美元獎金。直到現在，那座獎盃還放在我的公寓裡。

場面很混亂。

傑若德‧阿彼諾向我跑來，抓著我不讓我走。

「妳是我的寶貝，妳是我的寶貝。」他一面說，一面緊緊擁抱我。「妳一定要來跟著我跳舞！妳一定要來傑弗瑞芭蕾舞團！」

照相機的閃光燈此起彼落，KCET公共電視臺的拍攝小組也在場。《逆轉勝》週年特別節目播出的那個星期，阿彼諾先生抱著我的照片，出現在一份當地電視指南封面和許多報紙上。這可是大事，傑若德‧阿彼諾擁抱我、希望我能加入。

我開始看見以往未曾想見的前景。

舞向舊金山

贏得比賽讓我信心大增，我開始應邀參加頂尖芭蕾舞團的暑期班甄選會。

辛蒂認為我應該儘量參加甄選會，越多越好，一來能感受高手環伺下的緊張氣氛，

二來能在各大舞團前露面，希望有一天我可以加入他們。

聚光燈獎比賽結束後，傑弗瑞芭蕾舞團和美國芭蕾舞團都邀請我加入。美國芭蕾

舞團的暑期密集班總監——瑞貝卡·萊特（Rebecca Wright）——也在那一場比賽中擔任

評審。但我還是要參加甄選會，他們要以此決定提供多少獎學金給我。

我也考了哈林舞團、西北太平洋芭蕾舞團（Pacific Northwest Ballet）、舊金山芭蕾舞

團（San Francisco Ballet）的暑期班。

在位階分明的芭蕾世界中，美國芭蕾舞團居高臨下，所以才會有美國國家舞團之

稱。齊名的都是國外的舞團，例如巴黎歌劇院芭蕾舞團（Paris Opera Ballet）、英國皇

家芭蕾舞團（Royal Ballet）、波修瓦芭蕾舞團（Bolshoi Ballet）、基洛夫芭蕾舞團（Kirov

Ballet）、米蘭史卡拉芭蕾舞團（La Scala Ballet）、英國國家芭蕾舞團（English National

Ballet）、丹麥皇家芭蕾舞團（The Royal Danish Ballet）、斯圖加特芭蕾舞團（Stuttgart Ballet）。

回到北美地區，聲望緊追美國芭蕾舞團的是紐約市立芭蕾舞團（New York City Ballet），但紐約市立芭蕾舞團有些特立獨行，他們不跳傳統的經典舞碼，而是以跳創辦人喬治‧巴蘭欽的作品為主。接下來依序是舊金山芭蕾舞團、加拿大國家芭蕾舞團（The National Ballet of Canada）、波士頓芭蕾舞團（Boston Ballet）、西北太平洋芭蕾舞團、傑弗瑞芭蕾舞團、邁阿密（Miami City Ballet）和休士頓芭蕾舞團（Houston Ballet）。

我去參加甄選會的芭蕾舞團都錄取了我，只有一間例外：紐約市立芭蕾舞團；其他芭蕾舞團都提供我獎學金，只有紐約市立芭蕾舞團不讓我入選。這個消息讓我覺得非常困惑，辛蒂曾經稱讚我有「巴蘭欽式」的完美芭蕾舞者體態。我們以為，我會很適合演繹巴蘭欽的獨特風格。我參加甄選會的時候，穿著淡粉紅色的緊身衣和粉紅色的褲襪，頭髮在頭頂上盤成一個髮髻，看起來簡直就像所有女生想像中的音樂盒芭蕾娃娃。

也許只有我這麼想吧。

芭蕾舞的暑期密集班很賺錢，如果身形對而且付得起學費，通常都會自動錄取。

但進去之後，能不能留在芭蕾舞學校接受為期一年的訓練，就得看有沒有才華和能力。

所以，當我收到拒絕錄取的通知信時，辛蒂的評語非常直接，她說他們拒絕我是因為我是黑人。

就是這封信，她要我好好收著，而我也順從地塞在相簿裡。

但其他舞團很希望我能進去，其中舊金山芭蕾舞團應該是意願最強烈的。舞團總監致電辛蒂，告訴她如果我能加入，他們會非常高興。他們還提供最豐厚的獎學金，不但免付學費，還提供住宿、伙食，以及向北飛到舊金山灣的機票。

相較其他舞團，舊金山芭蕾舞團離家比較近，我覺得很棒。這是我第一次離家這麼遠。

所以，我選擇他們。

幾個星期後，我便出發前往舊金山。

1　格爾西·柯克蘭（Gelsey Kirkland，1952—）：美國知名女芭蕾舞者。先後加入紐約市立芭蕾舞團與美國芭蕾舞團，主演多部經典芭蕾作品。

2　娜塔莉亞·馬卡洛娃（Natalia Makarova，1950—）：二十世紀後半最知名的女芭蕾舞者，生於列寧格勒（聖彼得堡），基洛夫芭蕾舞團首席舞者，一九七〇年在倫敦表演期間尋求政治庇護，同年加入美國芭蕾舞團，曾擔任英國皇家芭蕾舞團（Royal Ballet）等多個世界級芭蕾舞團客座藝術家。

3　魯道夫·紐瑞耶夫（Rudolf Nureyev，1938—1993）生於蘇聯，二十世紀後半最具魅力的男芭蕾舞者之一。曾任基洛夫芭蕾舞團首席舞者，一九六一年舞團於法國巡演時投奔自由，隔年加入英國皇家芭蕾舞團，生涯中和多個世界知名舞團合作。曾任巴黎歌劇院芭蕾舞團藝術總監。他的故事曾改編成電影 *I Am a Dancer*（1972）。

4　帕洛瑪·海芮菈（Paloma Herrera，1975—）：生於阿根廷、前美國芭蕾舞團首席舞者，曾師事芭蕾名伶娜塔莉亞·馬卡洛娃。

5　米凱亞·巴瑞辛尼可夫（Mikhail Baryshnikov，1948—）：一代舞蹈家、編舞家及知名演員。生於前蘇聯拉脫維亞，發跡於基洛夫芭蕾舞團，一九七四年赴加拿大演出時脫離蘇聯，過程被改編為電影《飛越蘇聯》（White Nights，1985）。曾任美國芭蕾舞團、紐約市立芭蕾舞團首席舞者以及

美國芭蕾舞團藝術總監。此外，曾主演《轉捩點》（The Turning Point，1977）等多部影視作品及百老匯舞台劇。

6　沃夫‧卓布表演藝術中心（Wolf Trap National Park for Performing Arts）：美國首座表演藝術國家公園，位於維吉尼亞州。

7　《唐吉訶德》（Don Quixote）：改編自西班牙作家塞萬提斯（Miguel de Cervantes）同名小說的經典芭蕾舞劇，版本眾多。

8　側肩姿（épaulement）：芭蕾動作。旋轉腰部以上的軀幹，一側肩膀向前，另一側肩膀向後推。

9　米夏（Misha）：編舞家巴瑞辛尼可夫（Mikhail Baryshnikov）的暱稱。

10　安息日（Shabbat）：希伯來語含有「休息」、「終止」的意思。根據猶太先知摩西的《十誡》記載，上帝耶和華以六日創造天地萬物，第七日安息。猶太律法制定每週一天為停工休息日，開始於星期五傍晚，猶太人會點燃蠟燭開始「守安息日」，猶太人在此日參加會堂崇拜、誦讀猶太經書、陪伴家人和休息，安息日結束於星期六日落時分。

11　按：出自美國女歌手唐妮‧布蕾斯頓（Toni Braxton）演唱歌曲 Seven Whole Days。

12　皮拉提斯（Pilates）：一九二○年代由德國人皮拉提斯（Joseph Pilates）發展設計的運動訓練系統，

以解剖學為基礎，加上物理治療及運動動力學，已被廣泛運用在專業運動、舞蹈、復健領域。

13　雪莉兒童雞尾酒（Shirley Temple）：一款老少咸宜的無酒精飲料。

14　《胡桃鉗》（Nutcracker）：經典芭蕾舞劇目，由法國名作家大仲馬（Alexandre Dumas）改編德國作家霍夫曼（E.T.A. Hoffman）的童話故事為芭蕾舞劇本，由俄國音樂大師柴可夫斯基（Pyotr Ilyich Tchaikovsky）譜曲，古典芭蕾大師佩提帕（Marius Petipa）與編舞家伊凡諾夫（Lev Ivanov）合作，一八九二年於聖彼得堡馬林斯基劇院（Mariinsky Theatre）首演。

15　艾文・艾利舞團（Alvin Ailey Dance Theater）：美國知名舞團，一九五八年由美國編舞家艾文・艾利（Alvin Ailey, 1931－1989）於紐約創立，演出風格多元。

要成為優秀的芭蕾舞伶，

必須面面俱到：

要有才華和力量，要能學會編舞，

還要在表演時燃起內在的光芒。

第五章

我配得上嗎？

Life
in Motion

舊金山之夏

舊金山的夏天很矛盾。

我到那裡的時候是六月，但天氣很冷，為了保暖我不得不添購幾件印有城市名稱的厚重灰色運動棉衫，我的額頭上可能也像用麥克筆塗了「觀光客」，但我不在意，穿很蠢的衣服總比凍僵好。我的臉蒙上一層薄紗般的霧氣，老是覺得很潮濕，這裡的霧厚到足以遮蔽海灣。霧氣在夜晚籠罩舊金山，到了白天，才會在陽光的照射下快速散開。

我只有十五歲，對於獨自離家感到很緊張。在此之前我只搭過一次飛機，是去年飛到南達科他州擔任《胡桃鉗》的客座舞者。

之前，在辛蒂的教室跳舞時和我搭擋的查爾斯‧梅普（Charles Maple），曾經在我的夢幻舞團——美國芭蕾舞團——擔任獨舞者，他邀我一起跳改編過的《胡桃鉗》，令我欣喜若狂！我第一次巡迴表演是在十五歲，這是很高的成就，但我必須承認讓我最興奮的莫過於第一次搭乘飛機。我和查爾斯一起練習了好幾個月，學他編的舞。南達科他州對我來說，和往後造訪的北京或熱那亞一樣陌生，我們抵達的時候，現場約有

一百名女孩，全部都是白人。這對我來說不是什麼新鮮事。我已經準備好上場了。這些女孩和她們的媽媽臉上出現異樣的表情，我不知道原因。

查爾斯把我拉到一旁小聲說：「妳不要嚇到，我要請妳假裝和這間教室裡的其他女孩一起參加主角克萊拉的甄選。」我覺得非常疑惑，也有點受傷。不跳練好的舞，那我為什麼要來這裡？查爾斯教大家跳，舞者學他的動作，而我則假裝第一次學這段舞蹈。

一整天令人疲憊不堪的「甄選會」結束後，查爾斯和我一起去吃晚餐。他向我解釋，雖然他知道我很有天分，也知道我能完美演繹他心中所想像的克萊拉，但是他必須帶我來這裡讓大家親眼看見我有多棒，否則他們永遠無法看到膚色以外的東西。我在南達科他州的兩場表演中飾演克萊拉。到最後，連最厲害的舞者和她們的家長，都看出我是這個角色的不二人選，大家都很熱情、友善，稱讚我很有才華。

約莫十年之後我才知道，查爾斯對那趟旅程極為擔憂。他冒著很大的風險，把一名黑人女孩帶到種族歧視可能非常嚴重的環境裡。現在看來，我覺得這個險冒得很值得。

人們也許並未察覺自己隱約帶著偏見或疑慮，不知道自己是因為我的膚色才認為我不像他們一樣有能力；讓這些人看見他們錯了，遠比我所感受到的一丁點不自在，來得

重要多了。

但那一次只是幾天而已，這一次我要在舊金山待上六個星期。

辛蒂的朋友凱特陪我搭一個小時的飛機前往北邊的舊金山灣，她把我送到供舊金山芭蕾舞團暑期密集班學生住宿的舊金山大學宿舍後，就直接飛回洛杉磯。

我拖著灰色的行李箱，看到宿舍房門上貼了一張手寫告示，上面寫著：我叫伽倻子，有點文靜，在和你變熟之前我很害羞。

我鬆了一口氣，看來是跟我一樣的人。

伽倻子是我這個暑期的室友，她在許多方面跟我很像。她有一半黑人血統和一半日本血統，在華盛頓州塔科馬市附近的小鎮湖木市長大。我覺得我們住同一間房間，似乎經過刻意安排。你多久才會在跳芭蕾舞的場合見到一名黑人女孩？不過，不管我們配在一起是刻意安排還是命中注定，我都很高興能認識她，我和她後來成為很要好的朋友。

伽倻子比我高很多，膚色比我淺一點，比較接近乳黃色而不是深褐色。除此之外，她有一頭烏黑茂密的捲髮。

隔天，我們到宿舍餐廳匆匆吃早餐的時候，遇到後來也和我們成為手帕交的女

生——潔西卡。她是亞裔美國人，也比我高很多，應該有三十公分吧。雖然她看起來年紀比較大，卻有一種傻傻的幽默感，我們會圍坐在一起，一面津津有味地吃著士力架巧克力，一面講老掉牙的笑話，讓對方笑得合不攏嘴。我和潔西卡的交情，甚至比和伽倻子還好。

不用上芭蕾舞課的時候，我們三個會一起出去玩，探索舊金山。我們到三十九號碼頭的商場玩把球投進鐵環贏填充玩偶的遊戲，一口一口吃著棉花糖和迪品多滋冰淇淋。我們搭巴士到大美國遊樂園玩包括「火爆」在內的各種雲霄飛車，到電影院看《到底是誰搞的鬼》，到卡培嬌舞蹈用品店仔細研究褲襪和緊身衣，到聯合廣場瀏覽商店櫥窗，望著我們永遠也買不起的昂貴服飾。

雖然我們三個很要好，但伽倻子似乎比潔西卡和我都來得更成熟。她和我不一樣，很快就交到男朋友了，那個男生也是暑期密集班的學員。對我來說，就連談一場幼稚的夏日戀情，也覺得很彆扭。印象中，我經常離開房間，讓他們兩個在裡面親熱。我會晃到潔西卡的房間，或到公共區域看電視。

雖然我們空閒時間大部分都膩在一起，但白天的時候我不太會遇到潔西卡和伽倻

子，我沒有任何一堂課和她們一起上。儘管我受過的訓練不多，但我被分到暑期班最高段的課程，和程度最好的同學一起練習。芭蕾學校的副總監蘿拉・德阿維拉（Lola de Ávila）堅持要我這麼做。

在所有芭蕾課程中，新進學生都得參加一堂課，讓校方決定學生該分配到哪個班級。要快速將數十名學生安插至適當的位置，是一項艱鉅的任務。

首先，老師會注意看你的身形，看你的動作確不確實。我有細長又向後傾斜的雙腿，配上一雙超級大腳丫，是跳芭蕾的理想身形，而且我的動作大膽、流暢，能自然流瀉而出，讓暑期班的老師們——以及日後遇到的其他老師——認為我應該分到最高段的班級。他們沒有時間評估我的實際優缺點，但他們看出，只要我會，都能精準演繹。

對渴望有一天能加入美國芭蕾舞團、傑弗瑞芭蕾舞團或美國其他一流芭蕾舞團的年輕舞者來說，暑期密集班也是非常重要的晉階管道。課程結束時，管理藝術事務的行政人員通常會從表現頂尖的學生中挑出少數幾名，邀請他們參加為期一年的課程，目的是希望他們有一天能優秀到足以加入舞團。

我想，在我上第一堂課之前，蘿拉・德阿維拉和舊金山芭蕾舞團藝術總監就已經

決定要邀我參加一年的課程，這樣就能解釋他們為何如此大方，提供我暑期課程全額獎學金，不僅涵蓋學費、住宿和用品費，還包括舊金山的來回機票。這所學校已經為我留了一個位置。

我有天才的名號在先，但儘管我很有天分，實際上我對芭蕾舞的認知是少之又少。我起步得非常晚，仍然缺乏經驗，有好多術語、舞步，甚至芭蕾作品，我都從來沒有聽過。

想當然爾，不管上什麼課，從我踏進教室的那一天起，就有很多東西要學，而其他學生——大部分是白人，有一些是亞洲人，有來自俄羅斯、日本、西班牙以及其他美國城市和小鎮的學生——都跳了一輩子舞。事實擺在眼前。

我們上雙人舞和獨舞課，學習知名芭蕾舞碼特定的詮釋方法。我們學的獨舞，其他舞者已經跳過好多次了，但我大部分連一次都沒跳過。

我們學的第一支舞是《睡美人》。我當然聽過這個經典童話故事。故事中，歐若拉公主被邪惡的仙女詛咒，注定在十六歲生日那天因扎傷手指而死去。紫丁香仙女是公主的救命恩人，她施咒扭轉歐若拉公主身上的詛咒，讓公主只是沉沉睡去。最後，

歐若拉公主在王子的深情一吻下甦醒過來。

可是，我不知道柴可夫斯基[1]怎麼用芭蕾舞說這個故事，不懂如何運用慢板動作的徐緩節奏，以及大跳中的闊步和跳躍。我從來沒有看過這齣芭蕾舞劇，對這些編舞一點也不熟。

那個夏天，我很快就發現自己缺乏體力。我不習慣每天都穿芭蕾硬鞋跳舞，用腳尖站立數個小時，而且我的身體也因為嚴苛的訓練而感到痠痛。傍晚，課程結束時，我的腳變得又紅又腫。我跛著腳回到宿舍，別說再做一次蹲的動作，連行走都極度困難。潔西卡會到我們的房間找我和伽倻子，一起把小垃圾桶裝滿冰塊和水，將疲憊不堪的雙腳伸進冰冷的桶子裡。

但那裡的老師接納我、敦促我、栽培我——尤其是蘿拉‧德阿維拉，更是對我照顧有加。

聖佩德羅的拉丁人口眾多，我有好多朋友和同學的父母或祖父母，是從墨西哥或中美洲遷居加州的移民。但我從來沒有遇過西班牙人。我本來猜想，在西班牙薩拉戈薩學芭蕾的蘿拉，外表應該和家鄉的鄰居一樣，有棕皮膚和烏黑亮麗的頭髮，但她看

起來完全不是這麼回事。

蘿拉有白皙的膚色和鷹勾鼻，留著一頭蓬鬆的褐色短髮，個子嬌小，說起話來有悅耳的輕快口音。

她的舞蹈啟蒙自媽媽——瑪莉亞‧德阿維拉，曾經演出《仙女》[2]、《吉賽兒》[3]、《雷蒙達》[4]等芭蕾舞劇，和魯道夫‧紐瑞耶夫當過搭擋，並在西班牙國家芭蕾舞團授課。

舊金山芭蕾舞團表示願意提供獎學金給我，我接受以後，蘿拉打電話告訴辛蒂和我，她和其他總監知道我要過去都非常高興，還向我們說明舞團的規劃。像這一類的細節，大部分學校只會寄信通知，副主任花時間親自致電傳達是非常罕見的事，令人感到受寵若驚，也安心不少。

整個暑期課程蘿拉都是抱持這樣的態度，時常擁著我、抱著我、指引著我。她是非常優秀的老師，不管我對芭蕾的瞭解程度有多少，她總是能如實接納我，花時間向我一一解說，並給我時間吸收。

完美與不完美

小快板（petit allegro）包括一系列小跳和快速的腳步動作，與要跳高、讓腿部完全伸展的大快板（grand allegro）不同。小跳的表現方式有很多種，從最基本的動作到精細複雜的舞步都有。但無論是基本還是進階的腳部動作，我都還有很多沒學過，直到這時才第一次看到。

在課堂上，我通常會觀察和模仿其他經驗較多的學生，好跟上進度。我不太清楚自己在跳什麼舞步，但總是能跳得不錯。可是，在我們練小快板的課堂上，我跟丟了。

最後，我走到角落，一個人站著，因為我跟不上大家。這是頭一回，我的能力讓我失望。

這時，蘿拉走過來，溫柔地握住我的手，把我帶到教室前面。

我們並肩站立。

「那是折躍（brisé）。」蘿拉在我耳邊小聲說明如何一面向旁邊跳，一面快速將一條腿嗖嗖地揮到另一條腿前面，她把小快板拆成零碎的拍子，讓我掌握、熟悉這組動作。

她說：「這是擷躍（temps de cuisse）。」一面解釋這個動作，一面把腳放在另一隻腳前

面，接著雙腳同時跳起，單腳落地。

我是很害羞的人，在無法事先練習、不確定接下來要教什麼的情況下被帶到教室前面，通常會覺得很困窘。可是，那個被辛蒂帶到男孩女孩俱樂部的學生面前伸展四肢、固定動作的畏縮少女已經消失了。蘿拉在我耳邊悄聲說：「騰躍（soubresaut）」、「離地躍躍（échappé sulé）」，令我振奮起來，彷彿正在破解可以帶我前往美妙寶藏的通關密碼。

我傾聽、觀察、學習、模仿。

開始上課兩週後，我開始偶爾到蘿拉的辦公室跟她一對一面談。還要好一陣子舞團才會正式發出邀請，但我猜她希望我開始考慮要不要留下來，在這間學校上一整年的課。這是一間正規的學校，所有年輕舞者都要上英文、歷史、科學、數學課，但學科之間會穿插芭蕾舞課：鞭轉和方程式，踮立和明喻。

蘿拉不是唯一一位對我特別感興趣的老師。教雙人舞的老師讓我在課堂上當示範模特兒，做法跟查爾斯差不多，也是在其他舞者面前把我舉起來，或讓我定住、旋轉。

「你們看。」他一面用男中音大聲說，一面用單手把我舉到空中，我像一支箭延展身體。「標準的身線就是這樣。延伸！平衡！」

在芭蕾的世界裡，外觀重要至極。聽起來也許很膚淺、輕佻，但這是視覺藝術的領域，又如此重視優雅與柔軟，外觀當然很重要。

就算身材條件全部符合，也有完美執行芭蕾舞步的能力，但是假如頭和其他身體部位不成比例，或是雙眼距離太近，就有可能成為一流芭蕾舞團拒絕你的理由。有一些在教室練習時只是小事，但到了舞團演出《海盜》的花園場景，就會在舞臺上變得非常顯眼。

要成為優秀的芭蕾舞伶，必須面面俱到：要有才華和力量，要能學會舞步，還要在表演時燃起內在的光芒。能否全面兼顧，差別就像藝術家能用水彩捕捉光影的細微變化，而另外一人只會畫連連看。我想，大部分的人都無法體察其中的差異。

我的頭很小、脖子很長、腳板很大、軀幹精巧——就大多數傳統的美感標準而言，這樣的外形並不完美，可是到了舞臺上，穿梭在《吉賽兒》的幻想村莊或《雷蒙達》的異域庭園，我就再適合不過了。

後來，就在我還沒來得及意會時，有人告訴我，說我太重了、胸部太大了、皮膚太黑了。

可是辛蒂總是提醒我，巴蘭欽在描述理想的芭蕾舞者時，就是在說我，我很完美。

在我進入青春期之前的那些輝煌夏日，以芭蕾舞世界的眼光來看，我的確如此。

自我懷疑

當蘿拉對我展現高度關心時，密集班的其他女孩似乎並不放在心上。我完全是個初學者，在知識和實務方面，她們大部分都比我超前很多，所以我覺得她們沒有把我視為競爭對手。

暑期密集班大概有兩百名學生，其中男生約八十名。我們大多會一起出去玩，一起吃早餐、午餐和晚餐，也偶爾成群結隊鬧哄哄地在舊金山壓馬路，盡情享受離開家也離開芭蕾的短暫自由。

但有幾個女孩會忠於彼此，和其他人保持距離。她們不是惡意，只是有自己的世界而已。在聖佩德羅的時候，我從來就不是個酷炫、受歡迎的孩子，而即便到了芭蕾的世界，一樣有著那些女孩，組起小圈圈，行事浮誇、愛嚼舌根。

比起我和我的朋友，她們似乎更加成熟，會談論男生，還有她們在夏天裡參加的各種密集班，這些話題我都接不上。除此之外，她們會在週末舉行派對，整晚不睡，喝著她們叫年紀比較大的男生去買的啤酒或水果酒。在這個時期，我和朋友則是訂披薩、說愚蠢的笑話，十一點就上床睡覺了。

不過，我們大家一整個夏天都在聽艾拉妮絲‧莫莉塞特的《小碎藥丸》專輯。

諷刺吧？

你不覺得嗎？⁵

我一個星期會跟媽媽和辛蒂通好幾次電話，告訴她們我認識哪些朋友、學到什麼新東西。七月的第四個週末時，媽媽帶著所有兄弟姊妹來找我。

基於某些原因，雖然羅伯特和媽媽已經分開很久，而且關係一直很緊繃，但他也來了。現在回想起來，我猜是因為卡麥隆要搭車旅行，而羅伯特想跟著照料他。再說，以前羅伯特和我一直處得很好——至少比其他兄弟姊妹好。他們星期五開車北上，我們在漁人碼頭和海特‧艾許伯里區渡過週末。卡麥隆那時只有八歲，十分沉靜聰穎，途中他和一位溫文儒雅的老先生下西洋棋。

星期天他們準備開六個小時回聖佩德羅之前，我們先到國際煎餅屋吃早餐。

「妳知道嗎？」媽媽說著，聲音中滿是惱怒：「學校主任很驚訝我有參與妳的生活。」

他們以為辛蒂是唯一監護人。

我點點頭，把注意力放在我的炒蛋上。

她繼續說：「有一天我遇到潔姬和她媽媽。」潔姬是我念初中時最要好的朋友，自從我開始在家自學、把全副心力放在芭蕾舞課後，我們就很少見面了。「她們知道妳錄取舊金山芭蕾舞團的密集班非常興奮，說等妳回去很想聽妳說這裡的事。」

她吸了一口柳橙汁，繼續說：「妳知道的，米斯蒂，我們都很想妳。我想夏天過完以後，我們得考慮一下讓妳回家和我一起住。」

我點點頭，不是因為我贊成，而是因為我不想討論這件事。我好想在這段談話還沒開始之前就把話題了結。我咬了一口吐司，嘴裡嚐起來乾而無味。

接下來三個星期時光飛逝，真希望能過得慢一點，但密集課程結束了。最後一天，我被叫到蘿拉的辦公室。

她在裡面，靠著排放書籍和照片的木製層架，舊金山芭蕾舞團的藝術總監海爾吉·

托瑪森（Helgi Tómasson）坐在她旁邊。

蘿拉先開口說話。

「米斯蒂，妳知道我們對妳印象非常深刻。」她柔聲說：「我們覺得妳有成為優秀舞者的潛力，但妳需要接受一貫的訓練，磨練技巧。希望妳能來我們學校，研修為期一整年的課程。」

坐在她旁邊的海爾吉不發一語。我只見過他幾次而已，那時他來教室看學生跳舞。他每次都只會待幾分鐘，我之前從來沒有聽過他的聲音，直到這一次，他說：「如果妳繼續努力，我可以想見妳加入我們舞團的那一天。」

這項邀約在我意料之中，但我還是覺得不知所措、受寵若驚。我回到教室，開始像平常一樣做課前拉筋。就在這時，我注意到有人在竊竊私語。

女孩們全都知道我被叫到蘿拉的辦公室——也知道這代表什麼意義。所有暑期班的女孩中，只有另外兩名女孩和幾名男孩收到類似的邀請。

有個女生放大音量，決心要把許多人的悄悄話公開說出來。

「他們怎麼會邀她留下來？」她問：「她沒有受過足夠的訓練，每個人都看得出

來。」

我繼續伸展，但我可以感覺到臉頰的溫度在攀升。我覺得好尷尬，而且在人生許多方面都困擾我——卻很少發生在跳舞時——的自我懷疑，悄悄鑽進我的心裡。

我配得上這份邀約嗎？我問自己。這些女孩，好多都比我更有經驗、實力強多了，為什麼是我？

我想要逃開，躲回宿舍把門鎖起來，獨自跳舞跳到傷心的感覺消逝為止，就像我小時候在家裡做的一樣。可是這一天才剛開始而已，我還有好幾堂芭蕾舞課要上，在旁邊一起跳舞的就是這些在我背後酸言酸語的女孩。

那天上完課，我們拍了一張班級合照。我覺得很不自在，但我找位置站好，就在全班正中間，臉上掛著勇敢的微笑。

告別舊金山

讓我感覺更糟的是，我知道有些自認會收到邀請的女孩，以成為舊金山芭蕾舞團

的專業舞者為目標，而我卻在正式收到邀請之前，就知道自己不會接受學校提供的全

年獎學金。明年夏天，我甚至沒有打算繼續參加舊金山芭蕾舞團的密集課程。

這真的不是我能決定的事。媽媽已經說了好幾遍希望我趕快回南加州；辛蒂料到我

會獲得舊金山芭蕾舞學校的邀請，她在電話裡告訴我好多次，說我需要回家讓她加強訓

練。她不相信我會在一間有規模的芭蕾舞學校獲得同樣的關注，假如我沒有時間爬梳、

磨練跳舞的小細節，技巧就會退步。

雖然我知道舊金山芭蕾舞團姑且不稱世界一流，也是全國數一數二的舞團，我也

很喜歡蘿拉和許多老師對我付出關懷和溫暖，但我對辛蒂和媽媽的決定沒有意見。我

的終極目標始終是美國芭蕾舞團。

舊金山的課程剛開始的時候，潔西卡和我就決定明年要一起參加美國芭蕾舞團的

暑期密集班。「到時見。」我們都在對方的相冊上留下這幾個字。

自從我在辛蒂和派翠克的家第一次透過電視看到美國芭蕾舞團的舞者，看著帕洛

瑪・海芮拉在洛杉磯的桃樂絲錢德勒音樂廳表演《唐吉訶德》的琪蒂，我就開始以美

國芭蕾舞團為目標。

在舊金山上暑期班的最後一晚，所有女孩都聚集到事先為我們保留的公共休息室，在那裡吃披薩，一起最後再聽一次艾拉妮絲‧莫莉塞特的歌，整個晚上都沒有睡。潔西卡遞給我一張紙條，上面寫著只要她看見棉花糖或是吃到冰晶棒棒糖，就會想起我。

要離開了，我很難過。第一口獨立的滋味嚐起來好甜美。我和許多女孩建立起友誼，交了很多新朋友。我受到比在聖佩德羅時更高段的訓練，在舞蹈上也大有進展。

我也明白，回家以後媽媽和辛蒂之間會開始爆發衝突。媽媽要求我回到她身邊，隨著一週一週過去變得越來越急迫。辛蒂也越來越堅持，告訴我一定要接受她的指導和照料，好幫助我為將來的職業生涯打下基礎。

等著我回去面對的，是如此緊繃的局面。

隔天下午，我的飛機降落在洛杉磯國際機場，辛蒂已經那裡等著我。

我跳上她的車，請她播放我的艾拉妮絲‧莫莉塞特專輯，一路聽著回家。

1 柴可夫斯基（Pyotr Ilyich Tchaikovsky，1840－1893）：十九世紀俄羅斯著名作曲家，創作大量交響曲、管弦樂作品、歌劇、聲樂、鋼琴曲、經典古典芭蕾舞劇《天鵝湖》、《睡美人》、《胡桃鉗》等音樂皆出自其手。

2 《仙女》（La Sylphide）：芭蕾史最古老的芭蕾舞劇之一，義大利編舞家塔格里歐尼（Filippo Taglioni）為其女兒瑪麗（Marie）量身打造，一八三二年於巴黎首演。

3 《吉賽兒》（Giselle）：法國作曲家阿道夫·亞當（Adolphe Charles Adam）以中古世紀德國民間傳說為靈感來源，與編舞家柯瑞里（Jean Coralli）、培羅（Jules Perrot）共同創作的經典浪漫芭蕾舞劇，一八四一年於巴黎歌劇院首演。

4 《雷蒙達》（Raymonda）：經典芭蕾舞劇。俄國芭蕾大師佩提帕（M. Petipa）編舞、俄國作曲家格拉茲諾夫（Alexander Glazunov）作曲，一八九八年於聖彼得堡馬林斯基劇院首演。

5 出自加拿大知名創作歌手艾拉妮絲·莫莉塞特（Alanis Nadine Morissette）創作歌曲 Ironic。

我知道，這就是我此刻該做的事，重新振作、把頭抬高，靠自己保持平衡。

第六章
在兩個世界之間拉扯

Life
in Motion

兩家之爭

週末我從辛蒂家回到日落旅館和媽媽身邊時，開始聽見大家反覆提到一個字。

洗腦。

「米斯蒂，快點！」道格和克里斯會一起大喊：「爆米花已經好了，比賽要開始了。」

哥哥們知道我從來不特別喜歡體育比賽。「不用了，謝謝。」我一面說一面抓起一本《足尖雜誌》。「我要到媽媽的房間看書。」

道格會說「嗯……」露出詭異的笑容，和克里斯使眼色。「妳不能離開芭蕾，休息一分鐘嗎？那個女人把妳洗腦了。」

有一次，克里斯煮了一鍋肉醬義大利麵。他用的是牛絞肉，但我覺得火雞肉比較好。

艾瑞卡看著我，皺著眉頭說：「妳以前不會抱怨牛絞肉。」顯然很不高興。「妳比較喜歡魚子醬嗎？辛蒂讓妳住在夢幻世界裡。」

艾瑞卡接著說：「但我猜，妳為她的小學校帶來這麼多名氣，有一些錢應該也是妳付的。」她用叉子用力戳下最後一口。「畢竟，妳為她的小學校帶來這麼多名氣，有一些錢應該也是妳付的。」

我大部分會忽略家人的風涼話。我們家在聊天的時候，常常會互相戲弄和取笑對方。可是，顯然星期一到五我在辛蒂家的時候，他們在背後說了很多和我有關的話。

我知道媽媽覺得我回家之後開始擺架子，以為我不想吃她買的食物，對我們擠在一起住的旅館房間嗤之以鼻。我猜想，她告訴我的兄弟姊妹，辛蒂想讓我覺得自己比他們高等。

我和兄弟姊妹仍然非常親近，會極力保護彼此。他們會向朋友誇耀學校提供給我的獎學金，還有我去表演的地方。只要能到場，每一場表演他們都有出席。除了媽媽之外，在場沒有人比他們發出的歡呼聲更大。

然而，他們對辛蒂越來越氣憤。我不認為他們是在嫉妒我的新生活，而覺得他們是擔心我可能會遭人利用或剝削，而且他們也擔心，我沒有和他們住在一起，而是和一個不尊重媽媽和他們的女人同住，會影響到我們的家庭。

我當然不同意他們的看法。我知道洗腦是什麼意思，我跟辛蒂和派翠克住在一起時

所過的生活，跟這個詞八竿子打不著邊。然而，隨著我受到各界讚賞並登上新聞版面，

我讓辛蒂的工作室和學校聲名遠播卻是事實。

辛蒂順利成章地將我視為她的明星。她的芭蕾學校表演有時候一場可以賣出高達

兩千張的票；觀眾裡面有芭蕾舞迷也有好奇的人，他們都是來這裡看從男孩女孩俱樂

部挖掘出來、在聖佩德羅勞工階級社區長大的芭蕾天才。

但我始終覺得那些都是令人開心的「無心插柳」，而非目的。布萊德利夫婦幫我

挖掘、磨練才能。他們沒有把我視為學生或一項計畫，而是像親生女兒一樣接納我。

我還是很害羞，但多虧他們的培養，我才明白，原來我的聲音值得被聽見。

雖然我非常愛我的家人，但我一點也不想念以前住在家裡，那種混亂和日復一日

的不確定感。我喜歡擁有自己的房間，就算是和一個小男孩分享也沒關係。我愛回到

家時，聞到派翠克烤的水蜜桃餡餅和檸檬派香味四溢，珍惜不必擔心要在哪裡吃東西

或睡覺的時光，對於只要當一個熱愛跳舞的女孩心存感激。

可是我的兄弟姊妹不了解，他們都站在媽媽那邊。

扭曲的芭蕾舞

我在舊金山受了很多訓練、大有精進，回來之後蛻變成一名不同於以往的芭蕾舞者。

這個夏天我學了很多新的舞步，擷躍就是其中一項，之前我從來沒有聽過擷躍，更不用說嘗試跳這個動作。

回到聖佩德羅舞蹈中心後的頭幾堂課，我一拍不差地做出這個動作，讓辛蒂大吃一驚。她把派翠克叫來，讓我一遍又一遍地做這個動作，示範我學到的舞步。

我在地板上滑行時，滑步做得比以前更加順暢；做大跳的時候，跳得更高、伸展更開；我做交織碰擊（entrechat）時跳向空中，像小鳥振翅一樣交叉變換雙腳的位置，覺得自己好像飄在半空中的仙女。辛蒂十分興高采烈。

我也是。可是我開始隱約懷疑自己發展太快。姑且不論辛蒂的付出，我懷疑自己是否已經超越辛蒂、辛蒂的教室，還有她的指導。

除此之外，我和媽媽的對話也越來越不樂觀。

平日她打電話給我時會大吼：「他們這麼做是不對的，他們想把妳從我身邊搶走。」

我是妳的媽媽！妳有家人！妳不需要他們。」

「他們沒有要把我從妳身邊搶走！」我吼回去：「他們只是在幫我！」

我從舊金山回來之後的頭幾個星期，每次媽媽和我講電話，我們都好像在跳獨舞，但我們的舞碼被扭曲了。媽媽大吼著布萊德利夫婦不安好心，說他們叫我和她唱反調；我大聲維護他們，然後在痛苦與惱怒的情緒中掛掉電話，哭著跑回房間。

最後，某個週末我和媽媽一起在旅館的時候，令我恐懼的一刻來臨了。

「妳要搬回家住。」她說得斬釘截鐵。

她解釋這樣很合理，既然舊金山芭蕾舞團提供我暑期班的全額獎學金，還邀我去念一整年的課程，證明我再也不需要辛蒂——我已經夠好，學得夠多，足以靠自己的力量爭取重要的機會。除此之外，媽媽說我在舊金山學六個星期，可能比辛蒂所有能教給我的還多。

我也要回去念聖佩德羅高中。媽媽已經打電話給教育委員會，確定學校知道我要復學。

媽媽全部都考慮到了，她甚至規劃好讓我繼續學舞。一開始鼓勵我去上辛蒂的芭蕾舞課，後來又在我加入辛蒂的教室時付錢幫我買緊身衣和芭蕾硬鞋的儀隊教練——伊莉莎白‧肯汀——不只深深影響我，也在媽媽的生命中扮演重要角色。隨著媽媽和辛蒂的關係逐漸惡化，媽媽開始找上伊莉莎白，她變成兩方的中間人，替她們向對方表達看法和擔心的事，試著平息醞釀中的風暴。

媽媽下定決心要讓我回家時，請伊莉莎白幫忙找了一間新的芭蕾學校，讓我下午或週末時可以上課。我馬上就要開始在托倫斯市的小型芭蕾學校——勞里德森芭蕾中心接受訓練。

媽媽想得很周全，但我完全聽不進去。我不想知道她花時間為我另外找一間芭蕾學校，讓我不必放棄學舞，不去想辛蒂也許確實已經把她能教的都教給我了，也不想面對我和辛蒂感情很好，引起媽媽最深層的恐懼，讓她覺得自己快要失去孩子了，就像以往她失去許多摯愛的人一樣。

我只知道我不想離開辛蒂。對我來說，辛蒂和舞蹈兩者密不可分。在我心目中，失去她，舞蹈生涯就結束了。

分離噩夢

星期六晚上，媽媽打電話告訴辛蒂她的決定，我隔天還是可以到教室上課，但她要求辛蒂下課後把我送回家。如果辛蒂不答應，媽媽現在有車了，她會親自過來接我。

就這樣，要說再見了。

那天晚上我的頭疼得厲害，覺得天旋地轉。我躺在沙發上想著我和小沃爾夫共用的房間，牆上掛著一張街頭畫家幫我們畫的誇張素描。畫的時候，你要擺好姿勢，讓畫家草草作畫，結果通常一點都不像。辛蒂讓小沃爾夫和我畫了一張這樣的畫。

我心想，**不知道辛蒂會不會讓我把這張畫帶走**，淚水在我的眼眶裡打轉。

我完全沒有想要換上睡衣，就直接躺在我的位置上睡著了。我知道，我再也不會回到那個房間，伴著小沃爾夫輕柔、穩定的鼻息進入夢鄉。

隔天早上，辛蒂開車到旅館接我。

車子裡的她看起來憂心忡忡，我開始覺得害怕。

「米斯蒂，妳聽過自立（emancipation）嗎？」辛蒂問我。

我知道這個詞的字面意思是解放，但她想表達什麼？

她解釋：「有很多未成年表演者脫離監護。當他們覺得能為自己的職業和人生，作出比父母更好的決定時，會透過這種方式尋求獨立。」

我的心開始怦怦跳，一絲曙光出現了，但我不確定是否想看見照亮後的光景。

「今天不去上課。」她溫柔地說：「我要帶妳去見我的朋友。」

我們把車開到一間離教室不遠的咖啡廳。一名穿著有領休閒衫、牛仔褲，作休閒打扮的男子坐在位子上喝水，面前堆了一疊文件。我們入座的時候，男子臉上掛著微笑。

他叫史蒂芬・巴泰爾（Steven Bartell），辛蒂說他是一名律師。史蒂芬很有耐心地開始向我解釋脫離監護究竟如何運作。

由於我未滿十八歲，居住地在加州，所以我得向法院聲請宣告未成年人脫離監護。法官可能會直接准許，也有可能召開聽證會。最後，假如我的請求事項獲准，包括舞蹈生涯、住處等，幾乎所有事情都能由我自己作主。決定權不在媽媽，也不在辛蒂手裡，完全由我掌握。

他停了一下。

接著問：「米斯蒂，妳希望這麼做嗎？辛蒂認為這樣對妳最有利，但這件事必須由妳決定。」

都過了這麼多年，直到現在，我還是想不起來當時作何感受。在那之前，媽媽一直都不是我心目中的理想媽媽，但她仍然是我媽媽。我愛她，也知道她愛我。我不想傷害她。

可是，她真的知道怎麼樣對我最好嗎？常常都是我們這些孩子在照顧她，還有互相照顧，而不是她在照顧我們。

我必須作出決定。

那時，是我有生以來第一次選擇了自己，選擇了芭蕾。而且，這就表示，我可以留在辛蒂身邊。

「好。」我輕聲地說：「我想脫離監護。」

接下來，是一場亂七八糟的噩夢。

我記得，史蒂芬・巴泰爾快速收拾他放在桌上的文件，然後說：「我們要聯絡妳媽媽。處理過程，妳最好不要在場。我相信，只要渡過最初的震驚期，她就會冷靜下來。

不過，辛蒂希望，這段期間妳能和她認識的人待在一起。」

辛蒂催促我上車，把我載到聖佩德羅舞蹈中心的某個學生家去。我跟這個學生不熟，她媽媽應該有拿東西給我吃，但我吃不下。剛開始她們試著和我閒聊，但我無法集中精神，一片茫然。有人和我說話我會回，但大部分我都只是坐著發呆和盯著電視。

「他們會和媽媽說些什麼？」我心裡想著，感覺胃揪成一團、頭痛欲裂。「媽媽會怎麼想？我的兄弟姊妹會有什麼感受？」

後來我得知，媽媽打電話向警察通報失蹤人口。在她瘋狂找人的時候，顯然也找了媒體，我可以想像六點新聞報了些什麼。

主播會說：「本地女童米斯蒂・科普蘭，是公認的芭蕾天才，目前失蹤了。」「女童的媽媽向當地警方通報失蹤人口。她認為，女兒的舞蹈老師辛蒂・布萊德利涉入其中。」

接著，媽媽出現在螢幕上，一副受到驚嚇和生氣的樣子。

「我聯絡不到她。她本來和舞蹈老師暫時住在一起，但她現在要搬回家住，我很確定，辛蒂・布萊德利和這件事情有關。」

我覺得自己快吐了。

我和那一家人住了三天，深怕逃跑會惹出亂子。後來，某一天早上，史蒂芬‧巴泰爾出現了。

他說：「米斯蒂，請妳收拾東西。」

他帶我去見兩名警察，由他們送我到當地的警局。沒多久媽媽就來了。她抓著我，緊緊握住不放。

我和媽媽一起走出警察局，我很擔心自己就要從此遠離芭蕾。媽媽坐在駕駛座上，我爬進旁邊的副駕駛座，歇斯底里地啜泣。我的世界末日來了。

監護權風暴

生活繞了一圈又回到原點，但不是到此為止，而是加速前進，然後反轉。

我回到家人身邊，回到日落旅館。

旅館走廊依舊覆蓋著汙垢，我們共用的房間，東西四散、一片凌亂。到了晚上，

毯子和睡袋紛紛出籠，我努力找出一塊空地，和兄弟姊妹們睡在客廳裡。這就是媽媽逼我回去過的生活。幾天之前，我還身在一間美麗的公寓裡，讓海浪輕柔的窸窣聲哄我入睡。而現在，高速公路上的車流傳出刺耳的噪音，將我從夢中吵醒。好幾天了，我都沒有吃到一顆蘋果，或一點罐頭蔬菜。我覺得媽媽好自私、好殘忍，為了安撫她受損的自尊心，犧牲我的幸福和機會。我滿腔怒火，憤憤不平。

她怎麼能夠這樣對待我？

剛回家的頭幾天，我會把自己關在浴室裡好幾個鐘頭，坐在浴缸邊緣哭泣。我不想和媽媽、也不想和兄弟姊妹待在一起，只想離開大家。

但是不可能。雖然我回家了，但脫離監護這齣戲才剛開演而已。

媽媽將布萊德利夫婦告上法院，找來知名律師葛洛莉亞·歐瑞德（Gloria Allred）替她打官司。聘請葛洛莉亞·歐瑞德的舉動，就像把生活中的點點滴滴，用霓虹看板登在好萊塢日落大道上公告周知。到處都是相機和記者，他們在托倫斯法院外面徘徊，甚至聚集在我們家門口。

媽媽控告辛蒂和派翠克操縱我提出脫離監護，向法院聲請核發禁止布萊德利夫婦接

近我的永久保護令。縱使我心中百般不願意，媽媽還是逼我和她一起出庭。她和葛洛莉亞‧歐瑞德認為，我出席她們會更站得住腳。我既困惑又害怕，低著頭避開相機的閃光燈和窺探的眼神，可是我時不時會偷看一下辛蒂和派翠克。雖然他們雙眼直視前方，但我注意到辛蒂的嘴唇在顫抖。他們很少看起來如此疲憊、受傷、難過。

起初辛蒂和派翠克還會反擊，他們告訴媒體、法院，以及願意聽他們說話的人，他們只是想讓我擁有一名才華洋溢的年輕舞者所需要的家庭生活和條件。

他們主張，媽媽是有六個小孩的單親家長、收入不豐，恐怕無法像他們那樣，提供培植我的安穩環境。後來，辛蒂告訴一名記者，如果我願意，她甚至會收養我。

不過，到了秋天，風暴開始平息。葛洛莉亞‧歐瑞德替我正式撤銷脫離監護權的申請，另一方面，因為辛蒂和派翠克從來沒有騷擾或威脅我和家人，所以媽媽聲請的保護令也沒有下文。

當時歐瑞德發表聲明：「脫離監護權申請撤銷後，這家人得以不受他人介入，保持完整並緊密相依，這是他們的主要訴求。針對保護令聲請，布萊德利夫婦宣誓，他們從未、也永遠不會插手米斯蒂與母親的關係……由於米斯蒂的母親向法院提出聲請後，

各項目標皆已達成，我們決定不就此議題進一步聲請禁制令。」

接下來，除了少數幾個特殊場合之外，有十年以上的時間，我都沒有再見到辛蒂和派翠克。假如我知道那天是我們相處的最後一晚，我就不會浪費時間在床上酣眠。

我會陪在他們身邊，緊緊抱著他們，不會把手放開。

搖搖欲墜

媽媽和布萊德利夫婦決定休兵的那一刻，法庭上的戰爭就此結束。可是，我的心靈戰火正在熊熊延燒。

九月時，我重返聖佩德羅高中，以十六歲的年紀就讀十一年級。我在學校已經和以前不一樣了。現在，大家都知道我的祕密。

我在就學期間一直想辦法表現完美：第一聲鐘響之前就早早到校，戴納中學糾察隊裡從來沒有人比我更盡責，對於儀隊隊長的職責我也盡心盡力，就跟我要求自己表現傑出一樣。

就連最要好的朋友在內，我都沒有讓任何人親近到足以看出，我的生活其實一團糟。我不邀人到羅伯特的家去，那裡有敵意和暴力留下痕跡；也不邀人到臨時下榻的公寓，或一家人共用的簡陋旅館。同學們都不知道，在我媽媽的生命中有男人來來去去，也不知道我們使用食物券、在縫隙中搜尋零錢。他們完全不知道，白天時一派輕鬆的啦啦隊姊姊和運動好手哥哥，晚上回到家時，必須像爸爸、媽媽一樣照顧我和琳賽，還要偶爾照顧卡麥隆。

現在，蓋上的布幕揭開了，全世界的人都能一窺究竟。芭蕾少女米斯蒂·科普蘭，生活過得亂七八糟。

連我自己回首過去都覺得這樣的情節很聳動，和悲慘至極的芭蕾舞劇如出一轍，有天真爛漫的主角，在兩個世界之間拉扯徘徊。我是否會像火鳥一樣，擺出勝利之姿？還是會像吉賽兒，心碎而死呢？我的故事，還沒有走到結局。

報紙上，專欄作家對我的未來發表高見，評論由誰主導對我最好。《洛杉磯時報》上有報導文章，娛樂新聞節目《號外》也有節目片段。在當地的電視新聞中，報導了最近發生的槍擊案和某個法令在市政廳的投票情形，其中穿插了日落旅館的畫面，還

有我穿著雪紡薄紗舞衣旋轉的照片。那時候，我周遭的世界正在崩塌。

我們甚至接到製作人的電話，表示有意將這整個苦難事件拍成電視節目或劇情片。

媽媽僱了一名律師，仔細研究這些提案。

除此之外，我還必須適應剛回到聖佩德羅高中的頭幾天，同學們帶著猶豫問候我的狀況。

「嗨，米斯蒂。」他們緊張地咕噥著說。

「真高興妳回來了。」一名在戴納中學和我一起參加儀隊的女孩說，語氣有一點過於歡快。

他們想對我釋出善意，表現出沒有什麼大不了的樣子，可是對於像我這麼害羞、很怕被人指指點點的人來說，恐怕沒有比這更糟糕的局面了。

但我無處可躲，我逃跑過，但沒成功。現在，就像我的第一場比賽，我需要備案，觀眾才不會看出我的內心世界搖搖欲墜。

我想起帕洛瑪・海芮菈在《唐吉訶德》中跳雙人舞的情境。在這齣芭蕾舞劇的結尾，她沒有牽舞伴的手，而是以強勁、獨立的姿態站在一旁，憑自己的力量保持平衡。

我知道，這就是我此刻該做的事，重新振作、把頭抬高，靠自己保持平衡。

回到舞蹈教室

對我而言，不錯過太多天舞蹈課，是一件很重要的事。所以，回家和媽媽住以後，經過好幾個星期又回到教室上課，我很興奮，將注意力放回芭蕾上。

勞里德森芭蕾中心的名字取自創辦人暨總監——黛安·勞里德森（Diane Lauridsen）。這是一間小型芭蕾教室，沒有和任何芭蕾舞團合作，但仍然在加州托倫斯市名聲響亮。

我相信，對於我的到來，黛安已經讓其他學生有心理準備了。他們沒有對這個「天才」冷嘲熱諷，也沒有直愣愣地盯著這個身陷監護權拉鋸戰的女孩看。他們自然而然地接納了我，就像家人一樣。回到熟悉的地方，沉浸在芭蕾中，身邊圍繞著樂於穿硬鞋花好幾個小時伸展、拉筋的人，讓我覺得鬆一口氣。

剛開始我認識了兩個女生，我們一直到現在都是很要好的朋友。凱倫·萊托（Kaylen

Ratto）現在和我一起經營舞蹈用品生意.；艾希莉・埃里斯（Ashley Ellis）則是比我晚一年加入美國芭蕾舞團，在那裡待了五年，目前是波士頓芭蕾舞團的首席舞者。

在同一間學校裡，有兩名半路出家的學生成為頂尖舞團的團員，是很少見的事，但的確發生了。除此之外，我跟艾希莉和凱倫，一認識就如膠似漆。我相信她們對我的痛苦遭遇一清二楚，但她們不會說長道短。她們的友好，是一種慰藉，既溫暖又能撫慰人心。

我記得，黛安讓媽媽在教室裡為我辦了一場慶祝二八年華的派對，舞蹈教室的新同學和肯汀夫婦都受邀了。那一天，勞里德森芭蕾中心提早關門，裡面掛了各式各樣的裝飾，還放了一張擺滿洋芋片和蛋糕的桌子。

可是，我跟以前一樣，一有壓力就會偏頭痛，而且我才剛剛渡過人生中最艱難的一段時期。前面的教室正在開派對，而我躲在後面的教室裡，關著燈躺了兩個小時，心裡既彆扭又沮喪。

後來我聽說，大家都玩得很盡興。

保持冷靜

雖然黛安和同學都很歡迎我，不過在跳舞方面我並沒有享受特權。勞里德森是一間小芭蕾學校，但比起我在辛蒂那裡所學的，這裡的教學水準很不一樣。我不得不接受一件事實，就是儘管大家將我視為天才，但我其實只跳過兩年的舞，我在聖佩德羅舞蹈中心成為最厲害的學生，只是證明了那裡格局有限。此外，差別最大的一點是，我在聖佩德羅時，周遭是良性競爭的環境，但在高手環伺的勞里德森，簡直不可能。

和黛安舞並不容易。縱使我在舊金山歷經六個星期的嚴苛訓練，黛安的學校讓我認識到，我的技巧的確需要磨練。我得趕快改變自己，有好多舞步都需要改進，有些甚至還要重新學。這樣我才能在做聚躍（assemble）的時候，加快後腳推出去的速度；在做腿部繞環的時候，刻出「D」字，而不是畫出疲軟的球面弧度。

我積極學習、努力追上進度，想辦法盡量做到完美，沒有時間自鳴得意。而且，就算我還有一絲絲傲氣，也會被黛安澆熄。

黛安每一件事都管得很緊，會一再提醒我還有多少功課沒做。「坐著的時候不要

讓膝蓋過度彎曲。」她一面說，一面輕輕推著我彎曲自如的膝窩提醒我。

她發號施令：「背打直，用力轉。」

辛蒂對待我的方式，始終就像我是她的小小超級巨星，她敦促著我展現才華，連會影響到她的小芭蕾學校也不擔心，沒有人能說得動她。假如某個董事的孩子沒有當上主角，所以這名捐款數千美元的董事要退出，辛蒂也會隨他去。可是黛安和她的教室作風不同，我只是其中一名到那裡上課的女孩，跟所有人一樣有待學習和努力。是黛安、我的同學們，以及舞蹈，讓我保持冷靜。

攝影師和記者偶爾還是會到學校找我。我不喜歡會讓我在朋友之間與眾不同的事。不過，到後來，他們不是因為長期困擾我的爭議事件而來的，而是因為有很多芭蕾舞團希望我加入暑期班（真希望有一天是邀我加入舞團），所以他們想找我發表意見。

然而，媽媽、辛蒂和我之間的戲劇化事件，終究還是要有一個了結，在結尾部舞之前，上演令人痛苦萬分的一幕。

最漫長的一小時

「辛蒂最好閉上她的嘴。」媽媽說。

這句話好像一句反覆吟唱的副歌。媽媽說辛蒂還在對記者放話，讓她看起來像個疏於照料子女的壞媽媽。

她說：「我們必須確定大家聽的是我們的版本。」有時候，她似乎沉浸在自己的憤怒裡。

有一天，她告訴我，她接到一通電視製作群打來的電話，是由娛樂記者出身的麗莎·吉本斯（Leeza Gibbons）主持的脫口秀《麗莎》。他們邀請媽媽上電視聊剛開始是怎麼和辛蒂協議的，以及協議後來如何變質，最後演變成我失蹤的事。雖然我強烈反對，但媽媽還是答應了。

雖然辛蒂和媽媽不會出現在同一個攝影棚，但她也會在場，好讓雙方訴說自己的版本。

我嚇壞了。自從幾個月前在法庭上見過辛蒂後，這是我第一次和辛蒂待在同一個

地方。我不想再經歷一次，那段過去是如此痛苦，而我現在才要開始恢復而已。

我告訴媽媽我不想上節目，可是她向我再三保證不用坐在舞臺上⋯我可以坐觀眾席，麗莎可能會走過來問我幾個問題。我的兄弟姊妹們也會到場支持。

我永遠忘不了錄影的那一天。媽媽說她也會到學校接我。所以，最後一堂課結束後，我到學校外面等她，心裡想著，媽媽會把奶油色的喜美轎車開過來停在這裡。

為了讓我很拉風，有一輛黑色禮車從街尾轟隆轟隆地開過來，在我面前停住。司機打開車門，我看見車裡坐著道格、艾瑞卡、克里斯、琳賽，當然，還有媽媽。這種浮誇的表現，正是我最討厭的那種。除了在舞臺上做軸轉之外，我不想引起別人的注目，而現在，在以勞工階級為主的聖佩德羅高中大門口，竟然出現一輛加長型禮車。

現在，我的同學，甚至包括有些老師在內，全都目瞪口呆地看著我，心想究竟怎麼一回事，我要到哪裡去。

我三步併兩步上了車，希望這是一個可以鑽進去躲起來的地方。我一面哭，一面開始對媽媽大吼大叫。

「禮車？妳明知道這麼做會超出我的界線，竟然還坐禮車來學校接我。」

除了我的啜泣，車內鴉雀無聲。

之後的事情更糟糕。我坐在觀眾席裡，旁邊是艾瑞卡，媽媽則坐在舞臺上。辛蒂也在場，但她在後面的攝影棚裡，我們只能在製作人另外訪問她的時候，透過螢幕看見她。

雖然媽媽事先警告過我，但是當麗莎‧吉本斯突然將焦點轉到我身上，提了好幾個問題的時候，我還是大大吃了一驚。我努力在崩潰大哭之前，勉強擠出「是」或「不是」。

就在這時，總是對我們保護有加、像媽媽一樣的艾瑞卡，起身搶走麥克風。她對著螢幕上的辛蒂大吼：「妳想破壞我們的家庭。妳剝削一名小女孩，現在還想表現出一副自己是天使，而我們是壞人的樣子。妳這麼做，我們永遠都不會原諒妳。」

這一定是我一生中最漫長的一個小時。後來，禮車把我們送回家。隔天去上學，我努力不讓重新點燃的痛苦之火，從火星變成熊熊火焰。

我經過走廊的時候，有好幾個同學走過來，他們告訴我：「我們看到妳上電視了，老師打開電視節目給班上的同學看。」

我羞愧難當，覺得好赤裸、毫無遮掩。我失去辛蒂的家、聖佩德羅教室，還有學校，再也沒有一個神聖的地方了。可是，我沒有選擇，只能繼續前進。

恢復正常

漸漸地，原本緩慢進行的日子恢復正常運作。我回家幾個月後，媽媽找到新的銷售工作，有能力在聖佩德羅一條安靜的街道上，買下一間兩房的舒適公寓。這是我頭一次覺得，我們終於擁有真正屬於媽媽的家，而不是突然想到哪個男人能提供我們的住處。

在這個前提下，我們都感受到以前從未體驗過的和睦氛圍。琳賽和我共用一間房間，這是我多年來第一次能自己走路上學。

跳舞仍然是我的生活重心，但我現在不是在家自學，所以只有下午會去上舞蹈課。

不過，雖然我待在舞蹈教室的時間變短了，仍然體會到課堂上要求嚴格，而且一起學舞的同學中，有些人舞藝非常精湛。媽媽送了我一張真人大小的瑪麗亞·凱莉人形紙板，我把紙板釘在牆上，就在帕洛瑪·海芮拉的海報旁邊。

我開始像從前那樣感謝媽媽，感謝她在伊莉莎白・肯汀的幫忙下，排除萬難替我找了一間新的舞蹈教室，也感謝她能夠重新獨立自主——買了一輛車、擁有自己的公寓。

她終於開始照顧這個家庭了。唯一讓我困惑的是，為什麼她不早點這麼做呢？

客廳的壁爐上放了一張我和葛洛莉亞・歐瑞德的合照，我們站在托倫斯的法院外面，她以勝利的姿態握著我的手。我內心深處的拉鋸戰，在那個時期進行得最激烈。

而現在，我有一點看事情的眼力了，可以拆解過去三年來的糾結纏繞。

以前，媽媽和兄弟姊妹說我被辛蒂和派翠克洗腦的時候，我不是充耳不聞就是強烈反對。現在，我不是這麼肯定了。

我開始認為，辛蒂和派翠克沒有惡意，但我是被洗腦了，哪怕只有一點點而已。那時，我變得相信自己應該獲得更多資源，而媽媽不願意或無法提供這些資源。可是，也許是我錯了。

我突然懂事了。就在那一年過渡時期快要結束的時候，某一天，媽媽坐在客廳的沙發上，我坐到她旁邊，感謝她為了我而努力，從來沒有放棄過我，也沒有放棄她自己。

而且，她一定不好過，所以我也向她道歉。

我現在長大了，看法再度改變，變得比較平衡，而且這是我自己的看法。我確定，媽媽非常愛我，布萊德利夫婦也是，要是沒有他們的付出和犧牲，沒有他們把我帶回家，就沒有現在的我。沒有他們，我不會學到如何表達意見，不會產生信心，覺得自己的意見應該讓人聽見。除了這些，布萊德利夫婦還為我做了好多、好多。

前往紐約

脫離監護權之爭落幕還不到一年，我就去了紐約。這是我第一次到紐約，目的是參加美國芭蕾舞團的暑期密集班。潔西卡也去了，跟我們前一年在舊金山芭蕾舞學校的計畫一樣。

進暑期班幾個月前，要先參加甄選會。暑期密集班的入學流程很固定，基本上都是一樣的。新進芭蕾舞者會翻到《舞蹈雜誌》後面，查看各大舞團在全國各地開辦的觀察課程。有潛力的學生可以透過課程，進入舞團的暑期訓練班。

甄選通常為期一個月，每間學校有不同的服裝要求：黑色緊身衣、粉紅色褲襪、不

能有會讓人分心的顏色！參加者必須在指定的時段出現，支付一點費用，領一塊很大的號碼布別在胸前，然後和其他五、六十名舞者，一起跳古典芭蕾舞課會出現的動作，包括扶把動作和離把動作。此時，會有一名學校代表，站在旁邊或坐在桌子後面細細觀察。

是瑞貝卡・萊特邀請我參加美國芭蕾舞團的暑期密集班甄選會，她是美國芭蕾舞團暑期密集班的時任總監。一年多前，我在聚光燈獎脫穎而出的時候，她是其中一位評審。肯汀夫婦帶我到甄選教室，付了規定的費用後，和其他舞者的家長一起在外面的走廊上等待。

幾個星期後，我收到一封信，上面寫我以全額獎學金錄取了。六月，我便動身前往紐約。

身體，是舞者用來演奏音樂的樂器、編織魔法的梭。

可是，我們讓自己承受難以置信的沉重壓力。

我們偶爾會失足，也會崩潰。

第七章
從芭蕾舞到花花世界

Life
in Motion

美國芭蕾舞團的人第一次見到我，是在我十五歲參加洛杉磯聚光燈獎的時候。

自從我坐在布萊德利家的電視機前，為米凱亞·巴瑞辛尼可夫、格爾西·柯克蘭和其他美國芭蕾舞團的明星而神往時，我就夢想著，有一天要成為這個舞團的一份子。

我一定要走帕洛瑪·海芮拉走過的路，在她跳過舞的地方跳舞。

美國芭蕾舞團是提供我參加暑期密集班獎學金的五個舞團之一，不過對十五歲的我來說，紐約太遠，所以我先去了舊金山。現在，一年過去了，我已經準備好，等著征服這顆大蘋果。

媽媽讓一個朋友到拉瓜迪亞機場接我，我們再一起搭計程車到我住宿的地方——紐約市格林威治村西十四街，隸屬於聖荷西德蘭加爾默羅女修會的女修道院。

一名青少女住在女修道院裡，還帶瑪麗亞·凱莉的海報來貼在牆上，與念珠為伍，可能會讓某些人覺得很奇怪，料想會很沉悶。

但我卻覺得很安心，修女的世界組織分明、井然有序，能讓我平心靜氣。

舊金山的夏天那場以騷動作收的風風雨雨，已經是過去式了。我覺得，走在曼哈頓高樓林立的街道上，沒有人會認出我，我可以進入下一段冒險了。

現在，生活中會發生的戲劇化事件，都是我想要的，包括配合來訪的頂尖芭蕾舞者、爭取女芭蕾老師的認可，以及讓自己更上層樓，希望有朝一日能在的我夢幻舞團──美國芭蕾舞團──成為正式團員。

可是有一天，我戴著耳機在街上走路，耳朵裡正傳來老歌的輕快節奏，我發現，有一個人用奇怪的眼神打量我。

他說：「嘿，妳是那個大家都要爭監護權的加州小女孩嗎？」

對我來說，紐約是個新的開始，沒有人認識我，在美國芭蕾舞團學舞，終於能展開夢想中的新生活了。可是，聽到這個人說的話，讓我覺得事情不是我所想的那樣。

初來乍到紐約客

修道院的門外是紐約市，有骯髒的街道和無所不在的吵雜聲，聽起來就像永遠吹奏個不停的交響樂團。四處奔走的人們，讓城市充滿過於旺盛的活力，潮濕的空氣裡，混雜垃圾、便溺和餐車傳出來的煎肉味。這是我第一次來到這麼大的城市，以前從來

沒有類似的經驗。

不過，在修道院的粉紅色外牆裡，有為人和善、像媽媽一樣的修女。她們不會說英文，只說西班牙文，我大部分時間都不知道她們在說什麼。每一間小房間都裝了對講機，每天早上七點，會發出嗡嗡聲，將我們從睡夢中喚醒。

嗡……

"El desayuno está listo." 修女會打對講機說：「早餐準備好了。」

我們好討厭這句一大早就會傳來的問候語，想要睡久一點，但我們很愛修女每天為我們準備的早餐和晚餐。

宿舍房間有兩張小床，在這裡住宿的人，不是只有美國芭蕾舞團的舞者，還有其他暑期密集班的學員。起初我和瑪格一起睡上下鋪，她是我在勞里德森芭蕾中心一起跳舞的同學，她來參加傑弗瑞芭蕾舞團的暑期密集課程。不過，課上到一半的時候，我就開始和好朋友凱倫共用一間房間，她也是我在加州的同學，和瑪格一樣，來上傑弗瑞芭蕾舞團的暑期課程。

還有，艾希莉‧埃里斯當然也來了，她和我一起在美國芭蕾舞團學舞。我們很像

逐夢黑天鵝：逆流而上的芭蕾舞者　　194

在玩大風吹，有時候是艾希莉和瑪格住、我到凱倫的房間住，有時候又換回來。

我記得，跳了一整天的舞，我們回修道院的時候腿都很痠，但還要往上爬好幾層樓梯，因為修道院裡沒有電梯。到了晚上，不管是在傑弗瑞芭蕾舞團、紐約市立芭蕾舞團，還是美國芭蕾舞團接受訓練的女孩，通通都會聚在供餐的地下室吃晚飯，然後大家會一起看電影。媽媽會幫我寄超級男孩的演唱會錄影帶過來，我們都好愛賈斯汀‧提姆布萊克。

第一天上課，我被叫到藝術事務辦公室，約翰‧米罕（John Meehan）和柯克‧彼德森（Kirk Peterson）在那裡等我。柯克曾經同時擔任美國芭蕾舞團和舊金山芭蕾舞團的首席舞者，當時是美國芭蕾舞團的暑期密集班駐校編舞家及芭蕾老師。曾經擔任美國芭蕾舞團首席舞者的約翰，則是ABT子團（ABT Studio Company）藝術總監。資歷尚淺的舞者在升上主舞團之前，會先在ABT子團跳舞。

柯克先開口了。

他說：「米斯蒂，我們聽過妳的事，希望能多了解一點。」

我告訴他們男孩女孩俱樂部的事，說我起初很猶豫但後來瘋狂愛上芭蕾，還告訴

他們贏得聚光燈獎的時候我很興奮、我好愛跳《胡桃鉗》裡的克萊拉和《唐吉訶德》裡的琪蒂，還說加入美國芭蕾舞團一直是我的夢想。

我省略媽媽和辛蒂之間的戰爭，但他們沒有忘記，問了一下這件事。雖然我覺得有一點沮喪，但還是用好聽的話簡短帶過去。人們總是知道一些我沒有說過、或是不想讓他們知道的私事。我以為到紐約就沒事了，但就算在這裡，我還是被貼上「與眾不同」的標籤，毫無遮掩而且脆弱不堪。

不過，他們並沒有因為這些事情，就不告訴我把我找來辦公室的理由。他們說我資質優異。約翰說，他已經在計劃了，再過不久，就會邀請我加入ABT子團。

我覺得天旋地轉。

與偶像面對面

我也是在這個夏天遇見帕洛瑪·海芮拉的。我必須說，剛開始我有一點失望。

那時八成是午餐時間，我們這些暑期班學生，其實不能在美國芭蕾舞團的練舞室

亂晃。那一區都是年久失修的房間。舞團在市中心的百老匯八九○號租下兩層樓，共有五間供舞者排練的工作室，每一間都有兩面從地面延伸到天花板的鏡面牆壁，除了一面沒有扶把之外，其他牆壁都有。還有一些扶把，像木柴一樣堆在練舞室後方，要用的時候可以搬到教室中央。每間練舞室的角落都塞了一架鋼琴，教室前方會裝一套電視和音響系統，讓我們一面看錄影帶一面學編舞。還有好幾具老式壁掛電話，方便我們在休息空檔，打電話給安迪熟食店叫午餐外送。

舞團當作排練空間的工作室，看起來就像是我和辛蒂、派翠克一起看的一九八○年代舞蹈電影中，直接搬出來的練舞室。這棟建築是少數幾間還沒有配備先進科技、也不時髦的練舞場地。例如舊金山芭蕾舞團的練舞室就和這裡完全不一樣。我，猜，這就是典型的紐約，美國芭蕾舞團的辦公大樓，就是得和東村的公寓建築一樣古里古怪。美國芭蕾舞團的練舞室，和紐約市許多老建築的內部一樣，四面都裝有暖氣設備，使室內保持溫暖。到了冬天，這些暖氣設備會發出很大的鏗鏘聲，有時讓我們連鋼琴的演奏聲都聽不太到。除此之外，五號練舞室是兩間最寬敞的排練房之一，在那裡，窗戶會因為嘶嘶作響的蒸氣和舞者身上散發的熱氣，蒙上一層濃霧，讓人看不見外面的

第十九街。

夏天的練舞室則酷熱難當。室內雖然裝了冷氣，但舞者都不想打開，因為我們怕肌肉會變冷、變僵。

還有兩間大更衣室，一間給女生用，一間給男生用，裡面有長椅和會嘎吱作響的置物櫃。從舞者加入主舞團的第一天起，就擁有一個置物櫃，陪舞者渡過在這裡的舞蹈生涯。在我們的物理治療室裡，從心肺運動器材、重量訓練器材，到皮拉提斯矯正床，所有你能在收費高昂的運動中心見到的器材，這裡都應有盡有。還有一間小按摩室，舞團的治療師會在那裡幫我們揉捏、推拿疲勞痠痛的肌肉。

上到三樓，還有兩間練舞室，以及舞團藝術事務人員、經理、舞團主管等人使用的辦公室，還有基金籌募、公關、教育部門和執行總監的辦公室。

午餐時，我通常會走到街上的當地沙拉吧，買碗湯或買個三明治，再回到練舞室，和其他舞者一起吃午餐休息一下，然後才回去教室。

不過，某一天，不知道什麼原因，我很想到處走走。走廊上聞得到汗水和歷史的味道。我晃進其中一間大練舞室，帕洛瑪・海芮拉在那裡，對著工作室的電話講話。

我以為她比我高很多，但她只比我高幾吋而已。她把烏黑的頭髮綁成鬆鬆的髮髻，一條腿放在靠牆的椅子上伸展。

芭蕾舞者就是芭蕾舞者，連和朋友聊一下天也一樣。震驚不已的我這麼想著。

她看起來，就是我心目中的那個偶像，漠不關心地收放四肢，用一種凡人無法想像的方式伸展身體，像撥頭髮那樣輕鬆寫意。

當你和夢中的偶像面對面時，你會怎麼做呢？她可是你把照片掛在臥室牆上的人，是你追隨腳步的人。多年前，你看了她在芭蕾舞劇中飾演琪蒂，深受啟發，今天的你才會離家四千五百公里來到這裡，來到這個米凱亞・巴瑞辛尼可夫主導過、格爾西・柯克蘭跳過舞的舞團。

你會躡手躡腳地悄悄接近她。

「妳好。」我好不容易擠出一句話，音量控制在尖叫和悄悄話之間。

沒有回應。

我不記得帕洛瑪是還在講電話，還是才剛掛斷，只記得，從她身上散發出冷漠的氛圍。我那時候覺得她有一點刻薄。

有人說見到偶像本人並不好，因為你會發現他們也是人、有情緒，和你一樣不完美。

可是帕洛瑪冷漠高傲的態度，甚至讓她變得更迷人，令我更加著迷。我轉頭走出練舞室。

她當然會有一點目中無人，我馬上就下了這個結論，她可是帕洛瑪·海芮拉！

儘管我擅闖練舞室，初次見面就出師不利，但我和帕洛瑪短暫相遇，只是讓我們產生連結的開端。大概過了十年，我才和她變熟。但現在，輪到我自己身在聚光燈下，感受到人們的奉承，還有隨著成為「唯一」而帶來的孤立感，我了解為何她彷彿在自己身邊築了一道牆。

聚光燈一直投射在我身上，原因是我起步很晚，而且還竟然是個天才。除此之外，我是一名在白人世界表現優異的黑人女性，這點應該也有關係。帕洛瑪也是鶴立雞群的人，她以青少女之姿成為獨舞者，接著又成為了首席舞者，與其他年紀較長的舞者分庭抗禮。

我所能想像到的是，她在十五歲這麼小的年紀就加入美國芭蕾舞團，肩上扛著非

常多期待。可以想見，當這名天真無邪的少女地位快速攀升，其他女芭蕾舞者一定少不了對她態度冷淡、輕蔑。

我感同身受，因為我也像她一樣，有一些類似的經歷。

幾年後，我二十四歲時，美國芭蕾舞團的藝術總監凱文·麥肯齊將我升為獨舞者，使我成為二十年來首位站上這個位置的非裔美國女性。我登上《舞蹈雜誌》封面，這是我以前為了讀帕洛瑪的文章，經常購買、放在後背包裡的刊物。我對撰稿人提到帕洛瑪和格爾西·柯克蘭——說我一想到芭蕾舞者，就在腦海裡看見她們流暢的舞姿。打從十三歲認識芭蕾，我的目標就是成為帕洛瑪和格爾西。

那篇封面文章刊登後，反而變成帕洛瑪輕手輕腳地向我靠近。

某一天，我在排練空檔拉筋，她向我走過來，低聲說：「我看到妳在《舞蹈雜誌》的文章。謝謝妳在文章中說了這麼多我的好話。」

我覺得好有趣。我在訪談中一直說、一直說、一直說，卻不知怎地沒有真正意識到其他人——包括我談論的對象——真的會去讀我說的話。帕洛瑪讀了我滔滔不絕發表的意見，讓我驚訝了一會兒，甚至覺得有一點難為情。

可是我也很高興，過去的偶像因為我的欣賞而感到開心，她覺得即使我成了獨舞者與她並肩跳舞，卻沒有驕傲到不告訴大家我很仰慕她，說她曾經啟發過我。

那時，我們相視而笑，平起平坐地。而現在，我能說，我們也是很好的朋友了。

來自舞團的邀請

跟這些女生朋友在一塊兒，快快樂樂、相親相愛，讓美國芭蕾舞團的課程變得有點像是穿芭蕾硬鞋進行的夏令營。不過我們非常努力，每天要練七小時的阿拉伯姿和蹲姿。

每天早上，我和艾希莉會一起花十五分鐘，一路走到美國芭蕾舞團位於百老匯的練舞室。在一四九名年輕學員中，她和我分到同樣的級別。來這裡沒多久，我們就開始學夏末演出的舞蹈。

艾希莉有一段獨舞。柯克‧彼德森決定讓我跳他用菲利浦‧葛拉斯[1]的曲子編的雙人舞，還有一段《帕基塔》[2]的主要獨舞。《帕基塔》講的是埃及少女的故事，這名少

逐夢黑天鵝：逆流而上的芭蕾舞者　　202

女救了軍官的命，最後發現自己擁有貴族血統。要從柯克的現代編舞轉換到緊接而來的古典芭蕾，對我來說並非難事。我現在知道，美國芭蕾舞團一直很看重我能在各種舞蹈風格間轉換自如的能力。雖然我的最愛一直都是我和辛蒂一遍又一遍觀賞的古典芭蕾舞劇，但是我有運動員的體格，也能適應現代的舞蹈動作。除了《巧克力胡桃鉗》之外，這是我第一次嘗試古典芭蕾以外的舞蹈動作，我很喜歡。

其他學員很支持我們，也很欣羨。她們相信艾希莉和我有完美的技巧，說艾希莉是「白版米斯蒂」，因為我們體型和舞技相仿，而且來自同一所芭蕾學校。

我們幾乎成了那年暑期班的明星學員，表演當晚，謝幕結束後，我在穿破的硬鞋上簽名，送給其他舞者，還和朋友合照。這時，有人說凱文・麥肯齊和約翰・米罕在找我。

我趕緊到舞臺上，他們在那裡等著我。

約翰說：「米斯蒂，妳今晚表現非常棒。」他沒有食言，邀請我加入ABT子團。

我知道約翰說過他有意邀請我，但我還是對獲得邀請感到很吃驚。我才剛上高中，只有十六歲而已，和美國芭蕾舞團一起跳舞的夢想，竟然就近在眼前。

我呆住了，一句話都說不出來。

「我得問問媽媽。」我好不容易才開口。

我想打電話給媽媽，所以幾乎是跑著回修道院。她拿不定主意，說我應該要完成學業，而且我之前已經離開家人很久了。

但她接下來的話讓我很驚訝。

「妳自己決定。」我們掛電話前她這麼說。「我想，這一年會過得很快，明年夏天他們應該還是會邀請妳，但這是妳的夢想，我希望妳最後作的決定，會讓自己開心。」

我不知道該怎麼辦。我一直拖著，接下來幾天都告訴凱文，我還需要一點時間把事情想清楚。他和約翰告訴我，我還是能繼續上課，拿到高中畢業證書。此外，他們原則上會提供我涵蓋舞蹈用品和交通費的獎學金。很誘人，也令人振奮。

可是，我的大姊艾瑞卡就快要生第一胎了，她打算要為這個小女嬰取名瑪麗亞。

現在媽媽和我會共渡時光、享受彼此的陪伴，我們和小妹琳賽一起住在屬於自己的舒適公寓裡，真是好不容易。我不想離開她們，獨自一人在大城市裡生活。我還不想。

最後，我告訴凱文和約翰：「我想回家完成學業。」

他們點了點頭，對我微笑。

重返紐約

美國芭蕾舞團頒給我可口可樂獎學金，當作餞別的禮物，這筆錢會用來支付買芭蕾舞硬鞋和在南加州接受訓練的費用。他們後來批准，為我保留ABT子團的名額，等我高中畢業再加入。

我回家以後，對舞蹈生涯充滿信心，好想趕快讀完高中。那幾個月時間過得飛快。比起聖佩德羅高中的朋友，我比較常和勞里德森芭蕾中心的女孩交際，但畢業舞會即將到來的時候，媽媽還是堅持要我去參加。

我在學校裡的朋友大多是亞洲人。星期五的時候，他們會去馬布嗨俱樂部，而我則會在校園裡找張桌子一個人坐著，只有念九年級的琳賽有空陪我時例外。

我有兩個可以一起去舞會的舞伴，一個是韓裔美國籍的朋友，另一個是也開口邀我的非裔美國男孩。我和韓裔美國籍的朋友去了，因為他先邀請我。但我還是很意外，居然有人會邀請我。我太害羞，想到要去約會把我給嚇傻了，而且我從來沒有跟男生

出去過。雖然我是真的很喜歡賈斯汀·提姆布萊克，但就算是他邀我看電影，我都不確定自己會不會去。

舞會那天晚上，我用平板夾把頭髮夾直，穿上一件紅色的長洋裝，上面開了一道幾乎和我一樣高的衩。派對在洛杉磯市中心的洲際飯店宴會廳舉行。我整個晚上都過得很痛苦，最慘的一刻，發生在我們到其中一位同學家開續攤派對的時候，舞伴想要吻我，但我因為覺得噁心而退卻了。我從來沒有親過男生，除了跳雙人舞的舞伴，在舞臺上舉起我、讓我旋轉之外，我甚至沒有牽過男生的手。

那年六月，我畢業了。我迫不及待要摘下畢業生的帽子和禮服，趕快打包行李，打算去了紐約就永遠待在那裡。

這次的暑期密集課程跟之前不太一樣。我現在更融入美國芭蕾舞團的組織和團體了。

這次我不住格林威治村的修道院，而是住在伊莎貝爾·布朗（Isabel Brown）的家裡。

在我搭計程車到曼哈頓上西區之前，對這幢用赤褐色砂石蓋成的房子所知不多，但接下來兩年我都住在這裡。

伊莎貝爾‧布朗是芭蕾舞界的傳奇人物，來自人們口中的「布朗王朝」。美國芭蕾舞團甫創立，伊莎貝爾就在這裡跳舞。數十年後，她透過舞團結識同是舞者的先生凱利‧布朗。他們的兒子伊森成為一名獨舞者，女兒萊斯麗則登上美國芭蕾舞團的首席舞者之位。實際上，我兩次參加暑期密集班，都有被萊斯麗教到。後來我加入美國芭蕾舞團的時候，伊森還是舞團裡的獨舞者。

我成為舞團的資深舞者後才知道，是伊莎貝爾主動提出，讓我重返紐約時住進她家。這是極大的光榮。她有優雅的王室風範，她的家很像從《費城故事》（The Philadelphia Story）中的上流社區搬出來的住宅。屋內各處擺放著骨董，桌子是用閃閃發亮的紅木打造的。

我在她的書架上翻找，查閱美國芭蕾舞團創團時期的活動介紹。由米凱亞‧巴瑞辛尼可夫、莎莉‧麥克琳（Shirley MacLaine）和安妮‧班克勞馥（Anne Bancroft）主演的電影《轉捩點》（The Turning Point），基本上就是布朗家族的故事，萊斯麗也在裡面飾演重要的角色。

辛蒂說得對，我和王室成員一起跳舞。

第一次出國表演

雖然艾希莉沒有和我住在一起，但那年夏天她也回到美國芭蕾舞團，我們再度挑起夏末演出的大樑。這是我第一次和傳奇編舞家崔拉·夏普（Twyla Tharp）合作，在我加入美國芭蕾舞團的主舞團後，她所編創的舞碼經常由我擔綱主角。

在暑期密集課程中，我和崔拉相處的時間不多。我印象最深刻的事情，是她稱讚我的流暢性和技巧。崔拉指導我和艾希莉，以及她的門生工藤伊蓮（Elaine Kudo），一起跳她的作品《生死關頭》（Push Comes to Shove），這齣影響深遠的芭蕾舞於一九七六年首度搬上舞臺，由伊蓮和巴瑞辛尼可夫主演。我和崔拉之間頗有淵源，我還在辛蒂家的時候，會看米凱亞、格爾西和娜塔莉亞的舊錄影帶，工藤伊蓮也是我很喜歡的一名舞者。我第一次看《生死關頭》的時候差不多十四、五歲，而現在，我接受崔拉本人的指導，跳伊蓮的部分！能讓她親自為我編舞，實在是美夢成真。

後來，我成為舞團的成員，才真正和崔拉熟稔起來。她留銀白色的鮑伯頭，喜歡穿寬鬆的褲子和罩衫，外表和身形看起來很像青少年。不過，她不像有些舞者會強逼自己

保持身材纖細，崔拉的身邊總是會有一堆零食。她有一個怪癖，就是喜歡把午餐肉從奧斯卡·梅爾[3]的包裝裡直接咬出來。她的舞者都會被操得半死，等上臺表演她的作品時，早就練過無數回，毫無驚喜之處，只有完美與充滿自信的動作。那時，舞者會覺得幾乎快要受不了這些編舞，表演則因此少了即興和自由的感覺。不過，表演看起來還是很精彩，而且參與她的創作過程，是我永遠不敢奢望的機會。她就像鞭炮，有一股野性的能量，還有我從來沒見識過的舞蹈風格。她對美國芭蕾舞團的男芭蕾舞者特別偏愛，編舞和創作的時候，她會全速衝過去跳到他們的身上。只要她現身排練場合，男孩們會扯掉上衣跳舞，赤裸的胸膛因汗水而閃耀光芒。會這麼做，是因為他們知道崔拉喜歡。

她是個敢衝、毫不畏懼的人。

暑期課程上到一半的時候，約翰又說了一次，他很高興我要加入美國芭蕾舞團的子團。雖然他們替我保留了位置，但聽到他仍然很相信我，還是讓我鬆了一口氣。後來，暑期班結束時，我們跳完最後一場表演，燈光熄滅，凱文把我叫上舞臺，他還站在那裡。

他告訴我，正式加入舞團之前，要讓我見習，跟主舞團一起到中國去。

我在日記裡寫下這件事：

凱文向我恭喜表演成功，也恭喜我簽下合約。我很驚訝……他告訴我，我很特別，他們會關注我。他說，他不敢相信我的現代舞碼跳得這麼好，現代芭蕾的基礎如此深厚，但古典芭蕾也表現優異、前景看好。他的話讓我又驚又喜。

去年夏天，媽媽無法抽空來看我表演，這次她搭飛機過來看我跳《生死關頭》，然後留下來幫我處理接下來的人生大事，讓我在紐約展開芭蕾舞者的職業生涯。

「妳有護照嗎？」凱文問我。

我沒有——我們家的人都沒有——但如果有必要的話，為了辦一張，要我直接睡在護照辦公室走廊外都行。我開心極了。我都還沒完成工作室舞團的課程，就在十七歲時和主舞團一起跳舞，這是我從來沒有想過的際遇。隔天，媽媽陪我到當地的護照辦公室去。我即將滿十八歲，這是我第一次出國。

我們去了兩個星期，在上海和臺北[4]演出，還順道去了新加坡。身為見習舞者，我是拿有時效的合約，在獨舞者和首席舞者後面以團員的身分跳舞。我沒有專業經歷，卻

能在那個位置表演，這是莫大的榮譽。我在《舞姬》裡飾演跳華爾滋組曲的其中一名女孩，還和朋友蕾拉一起飾演拿花的少女。排練和表演之外的時間，我和蕾拉四處觀光，到碧海金沙水上樂園和城隍廟參觀。

回美國後，我正式加入美國芭蕾舞團子團。從此以後，我在舞團的地位便不斷往上攀升。

舞團生活

ABT子團由六名女孩、六名男孩組成，這一年內大家會一起排練、受訓、表演，為加入主舞團作準備。我們主要在美國各地表演，包括水牛城的學校和鱈魚角的小型劇院等各個地方。但我們也到百慕達，讓白色的沙灘和蔚藍的浪花洗去雙腳的痠痛。這個過程就像置身天堂。我們大部分都曾經在美國芭蕾舞團的暑期班裡一起跳過舞，所以就像兄弟姊妹一樣熟習彼此、感情深厚。

表演結束後，舞者通常會進行額外活動，和來看表演的孩子聊聊天。直到今天，我

都還會被曾經一起主持聊天會的舞者笑，因為學生看過我那段未成年脫離監護的新聞，總是會問到和我有關的問題。

老是有人會問：「妳是上過電視節目《麗莎》的女生嗎？」

「對，但現在沒事了。」我趕緊回答，咧齒一笑。「我回到媽媽身邊，感覺沒有什麼不好。下一個問題是？」我努力把過去拋在腦後，但對於爭議還是在我的生活中持續延燒，也許我不應該感到訝異才對。就連在百慕達的時候，我都深受折磨，害怕揮之不去的壓力性偏頭痛，會打亂我在舞團的日程安排。

在ABT子團時期，幾乎每一場表演我都跳《睡美人》的雙人舞。飾演主角歐若拉是很光榮的事，我的舞伴是大衛・霍伯格（David Hallberg，美國芭蕾舞團現任首席舞者）和克雷格・薩斯汀（Craig Salstein，目前為美國芭蕾舞團的獨舞者）。

我在舞團裡感受到滿滿的愛，並且樂在其中。我開始發現自己的獨特之處。童年時期的我總是沉默不語，雖然和辛蒂在一起時學會了自由發言，但我試著從訴訟的傷痛中恢復時，聲音又不見了。到這個時期，我才再度找回自己的聲音。

現在，我的身分由我自己認定——我是米斯蒂，美國芭蕾舞團的芭蕾舞者！這是

我第一次如此大聲，甚至到了喧嘩的地步。那個連要發表讀書心得都會胃抽筋小女孩，現在竟然對舞蹈、對音樂、對每件事都有意見。我會和來自巴西的舞團成員蕾娜塔‧帕凡瑪爭執不休，只是為了吵贏哪個男孩團體比較棒而已。

「是超級男孩！」我大吼。

「是新好男孩！」她吼回來，然後我們會暫時休兵，跑到斯旺奇先生餐廳買墨西哥捲餅。

蕾娜塔成為我的好朋友，現在仍然和我一起待在美國芭蕾舞團。

不過，我在ＡＢＴ子團的摯友是蕾拉‧法雅茲（Leyla Fayyaz）。當時，只有我們兩個脫穎而出，以見習舞者的身分跟著舞團到中國去。我們一見如故，兩個人都喜歡哈音樂，空閒時間大部分都用來聽阿姆的歌。

超級大痞子站出來好嗎？[5]

到中國的時候，還有舞團巡迴演出時，蕾拉和我都共用一間房間。她很美，有古巴、黎巴嫩和波斯血統，我認為她的古典芭蕾技巧和風格演繹非常完美。我們都說對方是靈魂伴侶，會一起在紐約四處探索。剛開始，我們還是被時代廣場上少數尚存的脫衣

秀嚇得目瞪口呆、看到眼花撩亂的少女。後來，我們成了一起去酒吧、第一次和男生約會的年輕女子。我們和許多好奇地睜大雙眼的外國旅客一起探索這座城市。我在紐約要待滿一年的時候，已經愛上這裡了。蕾拉和我還是非常依賴彼此，我們從芭蕾舞的嚴格結構——原本我們所知的一切——一路闖蕩到曼哈頓這個花花世界。有一次，我們還在中央公園被巡邏警察攔下，他們以為我們是輟學的高中生，我們只好拿出大都會歌劇院的識別證表明身分，解釋自己是美國芭蕾舞團的舞者。即使一年後蕾拉離開美國芭蕾舞團去念亨特學院，我們還是很要好的朋友。她投入自習課和期末考的新世界時，我都在那裡陪她。我在她的宿舍渡過許多夜晚。我們都是好奇心很重的年輕小姐，沒有她我一定活不下去。

除此之外，蕾拉和許多芭蕾舞者一樣，有著大器晚成的人生。

現在，她在紐約市工作，擔任福斯第五電視臺《晨間秀》節目的單元製作人。

我在十九歲時，晉升美國芭蕾舞團的團員。

團員是舞團不可或缺的部分，是他們構成舞團編織故事的基礎，在《舞姬》中讓帕夏的夢生動活潑，在《吉賽兒》裡點綴森林。但是，大多數芭蕾舞者都是以更上層樓為目標，力求表現、爭取主角之位，希望有朝一日能成為首席舞者——這一小群明星總

是飾演琪蒂、希爾維亞或歐若拉。從ABT子團升為主團團員，就像從小聯盟升上主要球隊的二軍。成為先發球員、躍登人上人的機會就在眼前，要好好投，一路努力——舞向這個目標。

不用說也知道，ABT子團很嚴格，不斷要求我們達到盡善盡美，但是團員之間的同志情誼也很強。

我現在是主舞團的一份子，競爭非常激烈，這裡沒有人知道我有天才的名號，他們也沒有興趣知道。在這裡，我就是我，沒有響亮的名聲，必須從頭開始努力。不管是上課還是排練，每一天，都像第一次參加甄選會，要在會場上證明自己那樣。沒有任何事能成為藉口，太晚學習芭蕾並不會讓我得到悉心照料。這裡沒有辛蒂幫我打下基礎，也沒有蘿拉·德阿維拉握住我的手。舞團成員有很多比我大上好幾歲，讓我覺得自己必須快點長大。

我想，我不是唯一覺得練習時間不夠的人，但無論如何我必須學會如何調整步調，還要學習如何一面與同儕相處，一面和她們競爭獨舞者跳的角色。我嚇壞了，覺得內心的聲音又開始萎縮。我覺得其他舞者，甚至有些老師，一直在批評我，有不少人懷

疑我怎麼能夠出現在這裡。也許有些是我自己的幻想，但是，除了我和蕾拉交情深厚，還有我對美國芭蕾舞團的熱愛之外，我覺得非常孤單。

芭蕾長久以來都是富有白人的領域。我們每天都要接受會讓腳趾受重傷的訓練，所以芭蕾硬鞋丟得跟像衛生紙一樣快，而且一雙硬鞋要價高達八十美元。我來自一個總是填不飽肚子的家庭，快十四歲才看第一齣芭蕾劇。大部分同學都是從小浸淫在藝術的環境中，剛學會說話就穿上第一件芭蕾紗裙。她們都到歐洲避暑，而我卻到十七歲才辦人生中第一本護照。她們家擁有週末渡假小屋，而我在青春期某段時間，是住在簡陋的汽車旅館裡。

但我還有一點與眾不同，這點和其他人的差距更大，那就是，我是在一群白人裡面的黑皮膚小女孩。

以前，這個「唯一」的身分，並不會讓我感到困擾。和爺爺奶奶一起去猶太聖殿、和布萊德利一家人合拍家庭照、和他們一起到聖地牙哥旅遊，我幾乎沒有想過自己和他們看起來有所不同。但我也意識到，我從來不覺得黑皮膚與眾不同，是因為在他們眼裡，黑皮膚從來就不是什麼特別的事，至少，沒有負面意涵。

軍隊般的美國芭蕾舞團

芭蕾舞團在某種程度上很像軍隊，階級分明又很制式化，還要長時間拚命訓練自己的體能。

美國芭蕾舞團和多數舞團一樣，有用來栽培學生的學校。再上去，有ABT子團，用來訓練最具潛力的舞者新星，通過訓練的人，大部分會和我一樣，受邀加入主舞團。

主舞團包括約莫五十名群舞者組成的舞團，以及位居頂層的獨舞者和首席舞者，他們是美國芭蕾舞團的明星，人數沒有一定。獨舞者大約在十多人上下，而首席舞者約莫二十人。

美國芭蕾舞團的公演分春秋兩季。春季，我們在基地——紐約表演三到四週，以前通常是在卡內基音樂廳附近的紐約市立中心公演，現在則移師林肯中心的大衛寇克劇院，離我們的春季基地大都會歌劇院很近。春季公演橫跨八週，有時候會在冬季公演《胡桃鉗》，大約四週，地點是布魯克林音樂學院。

雖然演出的季節只有數週，但是我們一年到頭都在工作。排練從九月中開始，兩週之後就要開始巡迴演出，有時是在全美各地舉行，有時則是到海外演出。包括在紐約排練之間的空檔，以及七月春季公演結束後的兩週在內，我們幾乎一直在巡迴表演。

夏季大約有兩個月的假期，僅管工作週數並不連續，我們一年總共要工作三十五週，其中十八週用來排練，剩下十七週則在舞臺上表演。

我們把休假稱為「停工」，通常我會利用這段時間自己接舞蹈表演，繼續磨練技巧。

等新的一季開始，回到美國芭蕾舞團的時候，我就會比之前更強。

我們的體能訓練很辛苦。週間，舞團要準備當季的表演節目，每天早上有一堂九十分鐘的課，幫舞者為接下來這一天暖好身。然後我們會從中午一直排練到晚上七點。其他跟美國芭蕾舞團同樣等級的舞團，都規定舞者必須上課，這樣舞者才能在舞者感到自在的狀態下，確定他們

通常，三點到四點是我們的午休時間，但不是每天都有。

維持住訓練的巔峰狀態。不過，在美國芭蕾舞團，是由舞者自己決定是否要上課。因為舞團成員將近八十人，所以課程分成兩班，分別練扶把和離把動作。雖然工作室會

在一點和五點同時開兩個班次，但舞者可以自己決定今天比較想上哪個班次，是否想

跟特定老師學習，或是想避開脾氣不好的同學。從星期二到星期六，舞團要一起排練，只有星期天和星期一例外。

等到公演季開始，行程會更加緊湊。從早上十點半開始，我們要到劇場上早課，然後彩排、表演，一直到晚上十一點為止，從星期一開始，到星期六結束，日復一日。

即使是停工期，我還是會去上芭蕾舞早課，然後做點運動，每週練幾次皮拉提斯或加一點心肺運動。

運動和芭蕾舞課非常重要，這麼做除了能保持健康之外，還能顯示出你有高超的能力和技巧，等到要為當季芭蕾舞劇選角時，你就會成為口袋名單。身為舞團成員，在課堂上或在舞臺上跳群舞時表現傑出，是雀屏中選、成為主角的唯一途徑。美國芭蕾舞團不會為舞碼舉行甄選會。最接近選拔性質的活動，就只有編舞家創作新芭蕾舞劇時，你和其他二十幾名舞者可能會出線，在創作過程中提供協助。你和其他舞者學的是同樣的舞步，編舞家會決定誰最適合跳這個還在創作中的舞碼。你必須表現出快速學習動作的能力，也能適應編舞家希望做到的任何改變。

不過，一般來說，決定主角的過程不是很明確，絕大部分超出你的掌握。凱文會一

言不發地在課堂上或表演過程中觀察你，然後決定要不要給你機會。所有舞者每一年都要依規定和凱文及副總監開兩次評選會，獨舞者和首席舞者通常會在會議中得知今年要跳的角色，或是要為之後的表演學習跳哪些角色。然後，他們的排練行程會很固定、嚴格，好讓他們學習舞碼並使之盡善盡美。

成為首席舞者或獨舞者，在舞團中升到頂端的過程，也很主觀。我承認，身在其中，你會覺得有一點神祕。雖然有些歐洲舞團會舉辦首席舞者和獨舞者的年度甄選會，但是在美國芭蕾舞團，依然只有透過平常觀察來決定。某一天，你可能就成了少數的幸運兒，有人在你的肩膀上拍一下，或接到緊急電話，把你叫到凱文的辦公室，告訴你升遷的消息。

第一次骨折受傷

我才剛要開始朝獨舞者或首席舞者的目標爬升，第一年合約上的墨水都還沒乾透，蜜月期就突然告終。

那時，其他編舞家和舞團也開始注意到我。第一年的停工期，我能參加的活動都去了，覺得受邀非常光榮，不想放過每一次能鍛鍊技巧的機會。

排練開始的時間通常很晚，練完都要半夜了。有一天練到夜深了，我還在林肯中心的茱莉亞音樂學院裡，和一位編舞家研究舞碼。印象中，這是一支現代舞碼，所以我不是用熟悉的方法舞動身體。

突然間，我的下背部一陣劇痛。

我太蠢了，竟然負痛跳了好幾個星期，才去醫院做核磁共振檢查。

結果，是下腰椎壓力性骨折。這種傷通常很難察覺，經過一段時間骨頭才會斷裂。

等你注意到的時候，受傷情形已經累積一年或更久了。像我這樣一受傷就察覺的情形，是少之又少。

我之前從來沒有受過傷，我知道自己實在非常幸運。在芭蕾的世界裡，受傷是稀鬆平常的事，每天都有人壓力性骨折、拉傷肌肉、頸部痙攣，因為我們總是在跳舞、跳舞、跳舞。在像美國芭蕾舞團這樣的地方，我們很慶幸團裡有非常多才華洋溢的舞者，因為如果有人不得不退出，總是有人能替補上來。

可是，受傷除了身體上的疼，還有心理上的痛。今天你還在舞臺上，是舞團的明星，隔天你就因傷退出，由別人代替你上臺、跳你的部分。你就這樣被遺忘了。

雖然我受傷的時候還在停工期，但美國芭蕾舞團正在為新的一季作準備，我突然接到凱文・麥肯齊的電話。

他要我過去開始和舞團進行排練。他要讓我飾演主角，是《胡桃鉗》裡的克萊拉。這種感覺好像光榮返鄉。我和黛比・艾倫合作，在《巧克力胡桃鉗》中飾演克萊兒，讓我受到眾人矚目，天才之名因此更加響亮。這個角色出自我愛的芭蕾舞劇。我告訴凱文，我會到場。

可是，我背部有骨折，實在痛得受不了，最後只好退出，把這個角色拱手讓人。我的骨折要花很長一段時間才能復原。我必須連續六個月，一天二十三個小時穿背部支架。除了洗澡之外，我都穿著。之後，還要再花六個月的時間復健。

我好不容易才從ABT子團畢業，加入主舞團，拿到了合約。可是現在，第一年我完全不能跳舞。

十二個月後，我回到美國芭蕾舞團的舞臺，我變重，年紀也比較大，不會再有跳

克萊拉的機會了。

不過，當時的我並不知道這件事。那個時候，芭蕾的專業世界對我來說還很新穎，所以我很幸運，沒有意識到一切的嚴重性，讓我暫時還不會像現在這樣，經常在職業生涯中感受到心理壓力。我太天真了，不知道要擔心再也沒有機會上臺。我只是急著恢復、對未來一片熱忱，所以不懂得去煩惱其他舞者會取代我的光環。

這只是我要通過的考驗。我對自己說，等我回去，我要重拾離開時的成果。

身體，就是舞者用來演奏音樂的樂器、編織魔法的梭。可是，我們會讓身體發揮到正常情況不會到達的境界。我們讓身體飛翔、用腳尖跳舞、像苦行僧一樣旋轉。我們讓自己承受難以置信的沉重壓力。我們偶爾會失足，也會崩潰。

1 菲利浦・葛拉斯（Philip Morris Glass，1937 —）：美國當代作曲家，極簡主義音樂風格代表人物。

2 《帕基塔》（Paquita）：經典古典芭蕾舞劇，原創作者為法國音樂家德迪費茲（Édouard Deldevez）與芭蕾大師馬齊利耶（Joseph Mazilier），一八四六年於巴黎首演。古典芭蕾大師佩提帕（Marius Petipa）改編此劇的版本流傳甚廣。

3 奧斯卡・梅爾（Oscar Mayer）：美國知名肉品公司。

4 按：美國芭蕾舞團於二〇〇〇年首度來台演出。

5 按：摘自美國饒舌歌手阿姆（Eminem）唱作歌曲 The Real Slim Shady。

舞者必須結合各種元素——
包括頭腦、情緒、身體，
才能不著痕跡地完成表演，
變出觀眾眼裡的幻術。

第八章
我不是空有身軀而已

Life
in Motion

想像一下穿著芭蕾紗裙和硬鞋的芭蕾舞者，看起來是什麼樣子？

大部分的人會說，她是四肢纖細的小精靈，有淡黃色的頭髮和白皙的皮膚，穿著淺粉紅色的紗裙旋轉。

而我呢，胸部發育完全、四肢肌肉發達，臀部曲線明顯。

從許多方面來看，我的身體幾乎都是為了跳舞而打造的。我有可以不停舞動的雙腿和雙臂，而且像橡皮筋一樣有可塑性。我的脖子很長，頭很小，還有一對連站直也會向後彎曲的膝蓋。很多年輕的芭蕾舞者用熱切的眼神望著這對奇怪的膝蓋，想要模仿我的線條，但我是天生如此。

我敢打賭，你不知道我能飛。我能跳向空中，在那裡飄浮一小段時間，然後才輕巧地降落在舞臺上——做到芭蕾舞中輕快優雅的大彈跳（ballon）。

我的身體很強壯，能夠連續好幾個小時，在舞臺和練舞室的地板上做出跳躍和鞭轉。

但是，跳芭蕾舞不是只靠能力或力量而已，你還要看起來像樣。

這就完全另當別論了。大家要知道，即使到了二〇一四年，在這個世界上——還有

芭蕾的世界裡——種族歧視依舊真實存在著。我還小的時候，有人盡心保護著我，我是一名幸運的女孩，因此獲得拯救，一路走到現在。我走過來了，但我的信心，完全來自於我對芭蕾世界的偏見抱有天真的看法。現在我長大了，我認為，儘管感受甜中帶苦，但還真是萬幸。只是，有一陣子，我和其他身形像男孩子的芭蕾舞者站在一起，在身材方面仍然與眾不同。

我想，我的童年大部分過得還算幸運。小時候我想吃什麼就吃什麼，肚子裡塞滿奇多、漢堡，還有其他我能找到的罐頭或垃圾食物。就連開始跳舞以後，對於怎樣吃才能在成長和發育時期維持芭蕾舞者的身材，我也一無所知。辛蒂讓我懂得品嚐食物，但是我最愛的炸蝦義大利麵，對維持纖細身材一點幫助都沒有。在勞里德森芭蕾中心和舊金山芭蕾舞學校時，我接受的栽培和指導，都是以訓練技巧為目的，與飲食無關。

事實就是，當我有能力在大跳時於空中停留，我的身體也在時間裡凍結了，維持在青春期前的狀態。十九歲的我，體重不到四十五點五公斤，而且月經尚未來潮。

我回聖佩德羅休養時，渡過我印象中最快樂的一段時光。媽媽很高興我回家，她寵我和照顧我的方式，坦白說，就連我小時候都沒有這樣過。伊莉莎白和理查也過來

關心我、照顧我。我做了一些高中時期沒有機會做的事情，因為那時我要不是一心一意跳芭蕾，就是太害羞不敢嘗試。

我考了駕照。我和剛到辛蒂的教室時認識的朋友卡塔麗娜一起出去玩。我們到海邊參加派對，圍在營火邊坐著聊天、說笑話、大笑，在那裡待到深夜時分。我也嘗試了生平第一次坐船旅行，和蕾拉一家人到墨西哥和牙買加玩。

在快樂的時光之間，我也為了要讓自己進步而付出極大的努力。我去上從前的芭蕾老師黛安開的課，還有皮拉提斯課，好讓自己恢復以前的力量和耐力。

我和美國芭蕾舞團保持聯絡，凱文和所有職員都非常支持我。我經常回紐約去找我的物理治療師。凱文說得很明白，他要我慢慢休養，直到完全康復為止，等我康復，他們會很歡迎我回去。

加入舞團的第二年即將展開時，我準備得很充分，覺得自己馬上就可以上臺。我拿到新的合約、回到紐約，迫不及待要再次和舞團一起跳舞。

遲來的叛逆期

可是，我已經不是那個美國芭蕾舞團熟悉的舞者了。

有一次，我還在恢復期，回紐約接受例行物理治療，醫生說他很擔心我的骨頭強度不夠，以及我到現在還沒有月經，雖然我還沒有性經驗，但是他還是決定推我一把，讓我服用避孕藥。

用這種方式進入青春期，不是很自然的方法。基本上，我的身體被強迫要成長，也因此成長了。幾個星期之內，我的第一次月經就來潮了，而且胖了四點五公斤。之前我就像含苞待放的花蕾，連內衣都塞不滿，但現在我的胸部完全發育成形，豐滿性感，讓我覺得很陌生，也重得很不舒服。我看鏡子的時候，嚇了一大跳。

正當我打算回紐約永遠待著，身體卻完全改變了。我有月經、變重了，還有發育成熟的胸部。這是一個女人的身體，我感覺很奇特。很快地我發現，美國芭蕾舞團和我一樣，也在尋找當初那個小女孩。

在舞團裡，我們要和跳同樣幾齣芭蕾舞劇的女孩換穿和共用服裝，人數最多時會

包括三批不同的演員陣容。舞團沒有時間、也沒有金錢，為每個舞者和不同的身材量身訂製舞衣。

我剛回紐約的時候，要跳《吉賽兒》和《天鵝湖》，但其他舞者的身形都像小男生，我從她們手中拿到的舞衣胸圍太緊了。服裝師在這裡放一點線、那裡放一點線，讓服裝更合身。我很困惑、也很尷尬。我的信心開始一點一滴流失。

我一直在找合穿的內衣，要穿在舞衣裡撐住胸部，但又不能讓胸部看起來太明顯。

我需要合適的內衣，讓我在跳舞的時候有空間移動和呼吸。

後來，美國芭蕾舞團把我叫過去，雖然他們沒有說得這麼明，但意思就是我需要減重。叫已經偏瘦的女性減重，可能會惹上官司。他們用的是比較有禮貌的字，這個字在芭蕾舞圈很常見，就是「延長」（lenthening）。

有一名職員說：「米斯蒂，妳需要延長，一點點就好，這樣標準線條才不會不見。」

我身高一百五十七點五公分，體重只超過四十五公斤一點而已。他們推薦一名營養師給我，但舞團不會支付相關費用，這讓我覺得被困住了。我正試著靠團員的薪水（每週六百七十九美元），在紐約這個物價數一數二高的城市過生活。而現在，還有要聘

逐夢黑天鵝：逆流而上的芭蕾舞者　　230

請專家幫我減重的壓力。

除此之外，我需要有熬過訓練的力氣和精神。我無法進行嚴格的節食，這樣可能會讓我虛弱乏力。

進入芭蕾圈、身體變得更成熟、第一次拿到駕照，在我生命中，許多事情都來晚了；大多數年輕人在高中時早就體驗過的情緒，我也是到現在才開始感受到。

叛逆期。

他們覺得自己在跟誰說話？在壓力沉重、漫長的一天結束時，我這樣喃喃自語。

我這麼有才華，為什麼要瘦得跟竹竿一樣？

我的備案就是跳得比其他人都好、擁有完美的技巧和情感豐沛至極的舞步，讓所有人看見我的才華，而不是我的胸部或身材曲線。

我在排練時一次又一次突破並強迫自己專心，每天回到家都累得半死。

可是，在我內心深處，我知道這一次備案失效了。我的身體就是不對勁，就是不適合跳我深愛至極的古典芭蕾角色，也不適合像美國芭蕾舞團這般頂尖的舞團。認清現實，好痛。而且通常一到晚上，我回到家裡、獨自一人的時候，就是我最情緒化的時候。

找到身體的平衡點

很多人認為，飲食失調症在芭蕾的世界裡很猖獗。

這種職業非常強調外觀，而且體能活動和某種程度的美感都在其中扮演關鍵因素，所以舞者當然會關心自己的體重。沒錯，有時候舞者的飲食型態會變得不太健康。年輕人加入美國芭蕾舞團這種極具威望、壓力極大的舞團時，一不小心就會開始覺得無依無靠，彷彿自己並不屬於這裡。在你想辦法安定下來的時候，可能會很想改變一兩件你可以自己掌控的事，而身體就是其中一件。

不過，舞團的職員不會插手干預，和一般人的臆測不一樣。舞團不會嚴厲警告舞者必須減重，「否則就如何、如何」。我可以誠實地說，我在美國芭蕾舞團待了十三年，只看過少數幾名舞者患有厭食之類的飲食失調症。雖然我們不常討論這類話題，但我們都看在眼裡。除此之外，我見過的健康問題，就只有《人生》頻道一播再播的苦難電影，或閱讀首席芭蕾舞者格爾西・柯克蘭的傳記時，看到她承認受厭食和藥物濫用之苦。第一次的「肥胖會議」結束後，我和平常一樣，向蕾拉尋求支持並徵詢她的意見。

我覺得非常受傷，也很迷惘。我哭個不停，蕾拉則一再向我保證，不管我感受如何，我一點都不胖。不過，身為一名年輕女性，蕾拉還是立刻想出一個安慰我的點子，就是說服我到俱樂部玩，讓自己開心起來。我最需要的，就是用跳舞把煩惱拋到一邊去。

我們去一間叫作「床」的時髦俱樂部，懶洋洋地在豪華床墊上和其他人交際。人們來來去去，向我們自我介紹和說幾句閒話。其中，有個年輕男子坐在我和蕾拉中間，他分別問了我們的職業。我就像平常那樣，不假思索地回答：「我是芭蕾舞者。」他用奇怪的眼神回看我。「不可能。」他說：「妳這麼大隻，不可能是芭蕾舞者，芭蕾舞者都很瘦。」

然後，我就陷入了谷底。

我覺得自己很幸運，從來沒有想過要把自己餓死、或排出已經吃下肚的東西。但我現在才明白，我短暫罹患另類的失調症，那個時期的我，開始吞下過多的情緒。

覺得自己很胖，變成一種會讓人停擺的心理循環，而且我疑神疑鬼，覺得大家都看在眼裡。我心裡的自我形象被扭曲了，就像用趣味屋裡的變形鏡看東西那樣。

我渴望吃一大堆蛋糕、熱狗這種讓人變胖的食物，但我又不好意思到餐廳點大餐。

我心想，**我好大隻，如果我到櫃檯點兩份漢堡和薯條，成什麼樣子？**

所以，我又想出一個備案。

賣甜甜圈的卡卡圈坊在上西區有一家分店，離我住的地方不遠，他們有外送，但只接受大量訂購。所以我就打電話訂二十四個甜甜圈，這是公司行號才會訂購的數量。然後，我會把這些黏呼呼的點心，一口氣吃掉將近全部的量。

暴飲暴食，在我身上引發各式各樣的情緒。一開始，我覺得很愜意，然後又目空一切，無視於舞團已經用「不那麼隱晦」的方式提出減重的要求，反而選擇大吃特吃。

我一面咬下裹了糖衣的甜甜圈，一面在心裡怒吼：**要我減重，我愛吃什麼就吃什麼！**

可是到了早上，我覺得很糟糕，肚子好脹，身體飽受罪惡感折磨。進練舞室後，不得不面對鏡子反射出臃腫的身影，我盯著自己，對眼中所見盡是厭惡。我還記得前一天晚上的所作所為，感到非常羞愧。

等回到家，我又一再重複相同的行為模式。

由於我一直在跳舞和健身，所以體重沒有增加，但也沒有什麼減少。每幾個月，職員就會再次溫和地提醒我。

他們會說：「米斯蒂，我們對妳有信心。我們很想讓妳發揮才華，但妳的曲線不像之前那麼精瘦、標準。希望妳能找回從前的樣子。」

我開始注意到，我很容易長出肌肉，所以要小心，不能讓身上累積太多肌肉。我發現，我可以做心肺運動，但不能在做心肺運動的時候加入任何阻力訓練。

漸漸地，我開始找到平衡點，但這絕非一蹴可幾的事。實際上，了解自己的身體，知道怎樣行得通、怎樣行不通，花了我大概五年的時間。我繼續做提拉皮斯增加核心肌群的力量。我學到，當我多出不希望增加的體重時，大概有六到七成是由飲食引起的。

我了解到，比起健身或跳舞，飲食扮演的角色更重要。所以，我著手改變飲食習慣。

我試著少碰鹽巴、白砂糖和麵粉，也不吃空有熱量的食物，例如：洋芋片和我以前超愛的甜甜圈。我不可能限制用餐時間，因為我的行程經常忙得不得了又不固定。不過，當我要專心跳好一個角色時，我會滴酒不沾。除此之外，大概五年之前，我就開始不吃牛、豬、雞了。改成只吃海鮮以後，我的身體出現很大的變化。

現在，我學會照顧好身體這個表演工具；學會接受它，並確實維持在最佳狀態，好讓我能在每一場表演中全力發揮。

身為舞者，表演是我的生命，假如不能跳舞，我將迷失方向。所以，我必須找出平衡點，讓我可以表現優異，卻又不會超出身體能負荷的範圍。我知道，不斷向前是一種誘惑，但讓表演工具承受過多壓力，可能會使我徹底喪失跳舞的能力。

除此之外，還有一個痛苦的回憶使我振作、提醒著我，我不是空有這副身軀而已。

那時我大概十六、七歲，我跟聰明的哥哥克里斯吵了一架（他後來成為一名律師）。

「妳懂什麼？」他對著我大吼：「舞者都很愚蠢，只會用身體，不用腦袋。」

他的話刺痛了我。我還記得自己覺得好受傷，幾乎反應不了。我知道他不是唯一一個這麼想的人，他和許多人一樣，永遠不能理解舞者的所有努力。我們必須結合各種元素──包括頭腦、情緒、身體──才能不著痕跡地完成表演，變出觀眾眼裡的幻術。

克里斯的話一直跟著我到現在。不論我在舞臺上表演，還是和對舞蹈所知不多的人對談，我總是在向大家證明，芭蕾是一種強烈、多元、獨特的藝術形式，要投入非常多的想法和愛。

我是有胸部和肌肉沒錯，但我也是一名芭蕾舞者。我注意到，有些舞者也有女性特

徵比較明顯的胸部，或是身上有不少肌肉。除此之外，美國芭蕾舞團看見我如此努力、表演精湛，終於不再要求我「延長」。他們開始用我的角度看事情，明白曲線也是我作為舞者的一部分，而不是用減輕體重來讓我成為一名舞者。

如果我必須比別人努力十倍，

那就這麼辦，

這樣一來我才知道自己嘗試過了。

無論是否有所回報，

我都要知道自己沒有妥協。

第九章
肩膀向後、下巴抬高

Life
in Motion

在舞臺上表演芭蕾，有些時候，必須成為聚光燈的焦點。用動作表現出音樂性，讓觀眾忽略實質細節，只看見你施展的魔法。明星就是這樣煉成的。

不過，另外一些時候，你必須在表演中融為一體。芭蕾舞團選角時，有很大一部分是取決於他們需不需要你的腿長、頸部長度，你的身形比例是不是跟同臺舞者相仿。

連我都不得不承認，有時候坐在舞臺下方的觀眾席裡，看見舞者的頭特別小，我會在心想，她看起來好怪、好不協調。

在柴可夫斯基的《天鵝湖》中，有一段是著名的〈小天鵝之舞〉（danse des petits cygnes）。跳這段舞的時候，四名舞者（或說是「鳥」）要互相串聯，手臂交錯、手掌與隔壁的舞者相扣。她們要同步動作，表演十六個貓步[1]，一面往旁邊跳，一面在舞臺上展翅高飛，腿部彎曲、膝蓋向外打開、腳尖盡量踮到最高。

這是非常高超的技藝，每一名舞者都要展現優雅與純熟，同時還要和另外三名舞者相連，就像鏡子裡的倒影一樣，不能是四個各跳各的彆腳人類。

如果舞者之間對比太顯眼，或者你的軀幹比其他天鵝長很多、鶴立雞群，看起來就會有點不協調，使舞蹈不那麼完美，表演也會喪失些許魔力。

這些我都知道。幸運的是，我沒有比其他舞團成員高，也沒有比他們矮，而且我的身形比例很適合跳芭蕾，除了喬治・巴蘭欽（他從來沒有見過我）這麼認為之外，美國芭蕾舞團的總監凱文・麥肯齊也認同這點。

但是，有些人相信，在芭蕾的世界裡，沒有非裔天鵝的立足之地。

白色芭蕾

漸漸開始有人竊竊私語、議論紛紛。某個星期六，我們在位於八九〇號的練舞室排練，中場休息五分鐘的時候，有一名有點年紀的男子向我走了過來。這一天，是美國芭蕾舞團開放相關人士和贊助人到現場看我們排練的日子。「妳應該知道，妳是舞團中唯一的黑人女性吧？」他毫不避諱地說：「而且，妳很有可能成為數十年來，第一個升到團以上的黑人女性。」他沒有惡意，但實在很唐突。美國芭蕾舞團的人，從來沒有跟我談過膚色的事。我有點措手不及。

幾個星期後，我們移師大都會歌劇院準備春季公演，才剛開始排練《天鵝湖》中的

一段表演，等著拍攝即將播出的電視宣傳片。我熱切地練習貓步，決心要在開幕夜和其他天鵝一起跳出天衣無縫的舞步。我在餐廳吃午餐時，我的一個女生朋友向我走來。

她看起來侷促不安。

「米斯蒂，我聽到有些職員有意見。」她說：「有提到妳的名字和《天鵝湖》。」

我一頭霧水。「什麼意思？他們說什麼？」

根據我朋友說，有人議論我是黑皮膚，尤其不適合跳《天鵝湖》這樣的芭蕾舞劇。

我的心涼了一截，我無法理解，開始擔心起來。而且，就快要拍攝《天鵝湖》的宣傳片了。

最後，演員陣容公佈，我沒有入選跳第二幕「白色芭蕾」的舞者。

在舞蹈的世界裡，有一種體裁叫作「白色芭蕾」，《天鵝湖》就是其中之一，《舞姬》和《吉賽兒》也是。這些芭蕾舞劇的第二幕裡，有很多超自然的角色，也許是動物或幽靈，通常都穿白色的舞衣，而且──很多時候甚至包含主要角色在內──所有團員必須看起來一模一樣。

別人批評的是我的膚色，而不是才能或努力程度，讓我覺得很奇怪。住在羅伯特

家的時候，我見過那種最邪惡的偏見，聽過他用汙辱人的字眼對我的小妹琳賽破口大罵，也知道他的家人會對我的家人說些不堪入耳的話。但是，那令人感覺是荒誕不經、嚴重脫序的行為。

我的家鄉——聖佩德羅——是俄羅斯、日本和墨西哥人的移民地。我的朋友和鄰居來自多元化的族群。我有好幾年的時間，是在猶太家庭的嚴密保護中成長，而且辛蒂總是讓我覺得，因為我有像被太陽曬過的膚色和濃密的捲髮，所以更加美麗。

如今，突然之間，我的黑皮膚卻成了問題。

我有一位很尊敬的心靈導師，名字叫作雷文‧威爾金森（Raven Wilkinson）。她在一九五〇年代加入蒙地卡羅俄羅斯芭蕾舞團（Ballet Russe de Monte Carlo），成為史上第一位以全職舞者身分在大型芭蕾舞團跳舞的非裔美國人。表演時，她經常要把臉部塗白，而半個世紀以後的我，也經常要做類似的事。

起初，我輕鬆以對，將這件事視為表演的一部分，覺得沒有什麼大不了。為了在「白色芭蕾」中呈現空靈、如鬼魅一般的模樣，全部的舞者都要用粉末把臉撲白。但有好多舞碼的角色，例如《希爾維亞》[2] 裡面的山羊或《吉賽兒》裡面的仙女，我演出時都

要拿其他女孩的象牙白粉底，一層又一層塗在臉和手臂上打亮皮膚，讓皮膚變成完全不同的顏色。

這件事在其他舞者之間變成一個笑話。

「米斯蒂，妳是唯一的黑人女孩，但妳總是扮演白到底的動物。」某個團員一面說，一面咯咯發笑。

我通常會一起跟著笑。直到表演好多、好多場，化了好多、好多次妝以後，我才開始覺得，這件事一點都不有趣。

黑天鵝都到哪裡去了？

二〇〇七年，我升為獨舞者的那一年，《紐約時報》週日版刊出一篇文章，標題是〈黑天鵝都到哪裡去了？〉（Where Are All the Black Swans?）這篇文章談到，黑人芭蕾舞者在美國的舞團裡少之又少。文章介紹泰‧希門尼斯（Tai Jimenz），提到她加入波士頓芭蕾舞團後，成為首名在主流古典芭蕾舞團找到歸屬

的哈林舞團成員，但美國芭蕾舞團和紐約市立芭蕾舞團都拒絕讓她加入。

此外，文章也提到雷文・威爾金森的故事，介紹她如何以優雅和不妥協的態度面對歧視。上面附了一張照片，是美麗的芭蕾舞者埃莎・艾許（Aesha Ash）。她曾經在紐約市立芭蕾舞團跳舞，但舞團告訴她最多只能升到團員的位置，所以她就離開了。還提到被美國芭蕾舞團和紐約市立芭蕾舞團拒絕，後來加入艾文・艾利美國舞團的艾麗西亞・格拉夫・梅克（Alicia Graf Mack）。

當時，我已經在美國芭蕾舞團待了六年。這是我第一次讀到有文章能反映我的心碎感受和內心世界的孤寂。我從來沒有讀過一篇文章，能如此準確表達出我正在經歷的事──有很多人似乎不想見到黑人芭蕾舞者，並認為我們的存在，會讓芭蕾變得不那麼正統、浪漫、純正。

這篇報導令我既傷心又憤慨，但也在某種程度上確立了一件事：我並非孤單一人。有其他人走在我的前面，而且他們有時候還遇到比我更惡劣的環境。雷文・威爾金森到南方表演的時候，不得不應付三K黨[3]，最後還迫於威脅離開舞團。她在美國無法謀生，只好到荷蘭去，在荷蘭國家芭蕾舞團跳舞。

她的故事——還有她們的故事——讓我下定決心，以成為獨舞者和首席舞者為目標，加倍努力，完成我的夢想。

文章刊登出來的隔天是星期一，我休假，但星期二早上我就回練舞室了。

我正走去參加第一場排練的時候，有一個舞團裡的年輕女生朋友向我跑過來。

「妳有沒有看到《紐約時報》上登了一篇愚蠢的文章？〈黑天鵝都到哪裡去了？〉」

她問話的語氣中少了好奇，多了責難。「他們在說什麼？真是愚蠢的報導。」

我一時語塞，覺得自己不受重視，而且更孤單了。她真的一點都不知道嗎？如果連她——我的朋友——都不了解我的掙扎，還有誰能了解呢？舞團裡的人，大部分都和她一樣，雖然很喜歡我，但還是會說這種無情的話，明明白白地顯示出，多數芭蕾舞者對種族議題竟是這般漠視。

沒有一個人懂。身為一名舞者，我要經歷許多難以想像的艱辛，包括在極度疼痛的情況下還要表現完美而承受壓力、為了追求卓越而將身體逼到瀕臨受傷的境界，還有芭

我馬上轉過身去，眼底湧出淚水。我在走廊上一路摸索著找到一間空的練舞室，關上門，開始心痛地哭。我是真的痛徹心扉。

蕾老師、評論家、贊助者對你不以為然。但是除此之外，我還要面對有些人，像那個女孩一樣，對我的事嗤之以鼻、嘻嘻訕笑或覺得事不關己。我和他們一起在舞臺上跳舞，但他們卻對我怎麼走過來的一無所知。沒有人明白，沒有人在乎。

我在美國芭蕾舞團沒有可以交心的對象，我的好朋友蕾拉沒多久就離開這裡了，所以我經常和舞團裡來了又去的黑人男孩走在一塊兒，每個時期大概一、兩個朋友。

只是，這道光短暫亮過一陣之後，終究還是會消逝。

後來，有個叫艾瑞克‧安德伍（Eric Underwood）的男生，我和他建立了最深的友誼連結。

丹尼、傑瑞、丹特、亞瑪爾，他們來來去去，而我繼續留在這裡。

艾瑞克在華盛頓特區長大，雖然家裡是低收入戶，但卻不乏關愛，和我家一樣。

除此之外，他也和我一樣，進入芭蕾圈是因為機緣巧合。又或者，是一種命運？

他到當地藝術學校參加演員甄選會的時候，已經十四歲了。他不想上學區的學校，因為那是一間充滿暴戾之氣、不利向學的學校。艾瑞克在演員甄選會上沒有出色表現，但他走出去的時候，看見一群女孩準備參加舞者甄選，於是他忽然靈光乍現，覺得可

以嘗試看看。

他成功了，過程就是這樣。後來，艾瑞克先後在哈林舞團和美國芭蕾舞團跳舞，目前是倫敦皇家芭蕾舞團的獨舞者。

我和艾瑞克交情很深。我們都是聽一樣的音樂長大的——新版本合唱團、唐妮‧布蕾斯頓、瑪麗亞‧凱莉。我們有自己的密碼，會用我們在家和兄弟姊妹說的暗語講悄悄話。我們就像兄妹一樣，因為喜愛節奏藍調和嘻哈音樂而緊密連結。我們還有自己的「幫派」活動，會在星期五晚上到紅龍蝦餐廳或燒烤店，大啖蝦子、漢堡、肋排，直到心滿意足為止。

我和艾瑞克之間，說話不需要翻譯，也不需要解釋。如果我們聽到感覺有點冷酷、帶著一點種族歧視意味的話，會互相使眼色。知道有人和你一樣聽出荒腔走板，是一件令人寬慰的事。我們是身在純白世界裡的非裔美國人，所以只有我們能懂這些怪異的時刻。

有一天，艾瑞克被叫進凱文的辦公室。他出來後，拍拍我的肩膀，然後我們一起快步走出去。

「他要我把頭髮留長。」

我們兩個放聲狂笑，笑到眼淚都流出來、肚子都笑痛了。

艾瑞克努力向凱文解釋，如果他留頭髮，頭髮不會長「長」，而是長「出去」。我們之所以會笑，是因為我們知道如果他這麼做，會變成一顆黑人的爆炸頭。在以十八世紀為背景的芭蕾舞劇中，留著短頭髮比較恰當，還是變得跟一九七〇年代在《靈魂列車》[4] 節目中跳舞的傑克森兄弟[5] 一樣比較好？

我們對這些都能一笑置之，但殘酷的現實是：我們總是遭到誤解。這令人感到疲憊不堪。身為黑人，我們得小心應付各種情況，對時而無心、時而有意的汙辱不予理會。感覺就像另一場舞蹈表演，必須確定與你共舞的白人永遠不會感到愧疚或不自在。

我的心靈導師

在我四周的舞者，有時會和我成為朋友，但大部分都是我的競爭對象，我從來沒有這麼孤單過。但是慢慢地，有一群女性開始出現在我的生命之中，她們成為我的諮

詢對象，在我覺得承受不了的時候為我提供支柱。

加入美國芭蕾舞團後，第一位我真正視為心靈導師的女性，是維多莉亞‧洛威爾（Victoria Rowell）。她以前是一名芭蕾舞者，後來轉行當演員，但一直和美國芭蕾舞團保持聯繫。

洛威爾小時候住在寄養家庭裡，也有一段很不好過的時期。長大後，她在美國芭蕾舞團子團跳舞，然後改行當模特兒和演戲。她參與非常多電視節目和電影，但她最為人熟知的作品應該是在肥皂劇《不安分的青春》中飾演德魯西拉‧巴柏。

美國芭蕾舞團到好萊塢表演的次數不多。有一天晚上，我下了舞臺之後，覺得壓力沉重、疲憊不堪。我看到留言板上釘了一張紙條，上面寫著我的名字。紙條上寫：「請撥電話給我。」簽名是維多莉亞‧洛威爾，名字下面有她的電話。我當然知道她是誰，她竟然認識我，讓我覺得驚訝不已。

好萊塢離媽媽的公寓只有一個小時左右的車程而已，但是我仍然離家人好遠、好遠。雖然我知道，我的兄弟姊妹會試著去理解，但我相信他們不可能真正了解我身上背負的特殊壓力。我的身體發育得很晚，卻在一夕之間長大了，而且我還在努力解決體

重的問題。我在接受辛苦的練習之餘，一直都在想辦法消除滿腦子的自我懷疑。我也

有一點不好意思，因為這就是我想要的——在美國芭蕾舞團跳舞、成為專業芭蕾舞者、

在紐約生活——我可是差一點就要為追尋這個夢想而離家出走的人，現在的我，將這個

夢想握在手心裡了，怎麼能夠抱怨呢？而且媽媽非常以我為榮，可能是她從以前到現

在最投入的一次。我不想讓她失望。

所以，我很高興維多莉亞請我聯絡她。我打電話過去的時候，她邀請我到她家作

客，然後派來一輛車，把我接到她在好萊塢山莊的美麗房子。我相信，那時她的孩子

都睡了，但維多莉亞和我熬夜聊了將近一整個晚上。

我看見一名美麗、成功的黑人女性，她不僅在芭蕾界功成名就，還在競爭激烈的

好萊塢大放異彩。我記得，那時我心想：真的有一個我可以產生共鳴的人。有成熟的

經驗、面對過成年人的挑戰，展開羽翼接納長大成人的我——她是第一個這麼做的人。

這幾年，我們聊過好多次，通常是透過電話，有時候則是一起享用豐盛的午餐或晚餐，

邊吃邊聊。直到今天為止，她都是我生命中的天使。

另外一位心靈導師，是美國芭蕾舞團的非裔美國籍女性董事——蘇珊‧費爾斯-

希爾（Susan Fales-Hill）。

費爾斯－希爾和非洲王室有血緣關係，也是五月花號乘客的後代。這名黑白混血兒的媽媽，是百老匯歌手約瑟芬・普瑞米斯（Josephine Premice），而爸爸提摩西・費爾斯（Timothy Fales），則是新英格蘭家庭後裔，家世淵源可追溯到普利茅斯的移民岩[6]。在端莊、教養、血緣等種種有利條件搭配之下，費爾斯－希爾成為舉足輕重的社交名流。她是所有慈善宴會力邀出席的人士，目前和銀行家丈夫及女兒住在奢華的上東區。儘管如此，蘇珊散發著屬於自己的光芒，這種光芒並非來自家族傳承。她畢業於哈佛大學，除了出版著作之外，也為《天才老爹》[7]撰寫過劇本。

除此之外，蘇珊有敏銳的觀察力。她看得出我在動搖，對在美國芭蕾舞團何去何從感到迷惘。有一天，她把我叫到一旁說話。

「是這樣的，很多董事會成員都在談論妳。」她臉上掛著溫暖的微笑，說：「他們認為，妳是舞團裡大有可為的舞者之一，前途不可限量。我很贊同。」

後來，蘇珊成為我的支柱。像她這樣的人，是舞者的幕後守護者。從提供情緒上的支持和引導，到舞團有活動時單純聊聊天，守護者會確定舞者的需求都能獲得滿足。

她給予我美好的支持，從不間斷。但我最珍惜的是，她一再安慰我，能夠發現我的痛苦並感同身受，還將她和其他董事的好話告訴我，好讓我振作起來。她讓我覺得自己在美國芭蕾舞團扮演重要的角色，給了我向前推進的力量，能夠繼續等待輪到我享受聚光燈的那一刻。

哈林舞團向我招手

雖然艾瑞克以及其他在美國芭蕾舞團來來去去的黑人舞者與我十分投契，而且有蘇珊・費爾斯－希爾和維多莉亞・洛威爾這麼棒的心靈導師給我支持，但是我仍然一直處在低落的狀態中，大部分時間都很孤單。我一天工作八個小時，將身體繃到了不只筋疲力竭的程度。可是，把自己逼得越緊，我就覺得自己站得越穩。

令人痛苦的現實是，我感覺自己黑人的身分，沒有完全被舞團接納，縱使我有優雅的曲線和流暢的動作，但是凱文和其他舞團主管還是覺得我不能跳比較經典的角色。

我有巴蘭欽的理想體態也無濟於事，來自舞團職員的壓力讓我支離破碎，我覺得

找不到可以為我指引出路的人。家鄉的老師和心靈導師——包括辛蒂、黛安、伊莉莎白——都沒有在像美國芭蕾舞團這種等級的舞團跳過舞。我再也不是小小水池裡的一尾大魚，而是正在往下沉。

離開的念頭開始萌生。

有一小段時間，我想跳槽到喬治·巴蘭欽創立的紐約市立芭蕾舞團。我偶然認識了裡面的舞者，他說要幫我和舞團總監彼得·馬丁斯（Peter Martins）聯繫，說服馬丁斯來看我表演，而我欣然接受了他的提議。

我竟然有這樣的念頭，表示我覺得自己在美國芭蕾舞團裡實在不受重視、萬念俱灰。我十五歲得到洛杉磯聚光燈獎的時候，紐約市立芭蕾舞團是唯一一間拒絕讓我加入暑期密集班的舞團。也正是這間舞團，令優秀的埃莎·艾許氣餒至極，在了解自己永遠不會升到比團員更高的位置後，選擇離開那裡，加入舊金山的舞團。

顯然，我只是在絕望中隨便抓了根浮木而已。

後來，在二〇〇四年夏天，出現了另外一個機會。對我來說，這一次有吸引力多了，我也認真考慮了好一陣子。

哈林舞團的共同創辦人亞瑟‧米契爾是個傳奇人物，他建立了專屬非裔美國人的芭蕾舞團。

他是紐約市立芭蕾舞團的首名黑人舞者，他加入之後的十五年之內，舞團裡只有他是非裔美國籍的表演者。那時，他升到首席舞者，表演過《仲夏夜之夢》（A Midsummer Night's Dream）、《胡桃鉗》和《阿貢》（Agon）。《阿貢》這齣芭蕾舞劇的雙人舞，是喬治‧巴蘭欽親自為他和女芭蕾舞者黛安娜‧亞當斯（Diana Adams）特地編排的舞蹈。

一九六八年，馬丁‧路德‧金恩博士[8]遇刺後，米契爾回到家鄉哈林區，希望能將他熱愛的芭蕾藝術教給當地的孩童。一年後，他在教堂地下室開辦了哈林舞團。

我得到聚光燈獎的那一年，哈林舞團提供獎學金讓我參加他們的暑期班。幾年後，我搬到紐約，在美國芭蕾舞團跳舞，我的朋友艾瑞克‧安德伍告訴我，亞瑟想和我見面。我們兩個到哈林舞團的曼哈頓練舞室，和他們的團員一起上課。

芭蕾最棒的事情之一就是，不管是扶把課、離把課、緩和的慢板動作，還是迅速的快板動作，全世界的基礎課程，在結構上都能互相連貫。我和艾瑞克在哈林舞團上

課時，跳了所有專業芭蕾舞課都會教的複雜組合動作。之後，我又上了一堂雙人舞課。

亞瑟說話很溫和，散發高貴氣息，在一旁觀察著我。後來，我在日記裡草草寫下他對我的讚美。

「他對我的舞蹈表現讚譽有加，也說了很多哈林舞團的好話。」我草草寫下：

「他讓我想起身為非裔美國籍芭蕾舞者是多麼特別的一件事。〔他〕說，不要讓他們牽著鼻子走，要以一種我最優秀的心態踏進練舞室，肩膀向後、下巴抬高，他們就會完全改變態度。」

我永遠記得他說：「走進練舞室，心裡想著妳很了不起，妳很特別。永遠不要讓他們毀了這個信念，也不要讓他們汙辱妳。」

幾個星期後，我又到哈林舞團的練舞室上了一堂課。在那裡，要求一樣嚴格，有一群出類拔萃的男性和女性藝術工作者，營造出和美國芭蕾舞團一樣的張力。除此之外，這裡還有一種知道自己表現出眾是因為你的舞藝、而不是外在的欣慰感。上完課後，亞瑟表示要和我談一談。

他要提供我擔任獨舞者的合約，讓我當他的吉賽兒。

而且，亞瑟還說出他第一次看到我跳舞的事。

「他，幾年前他待在醫院裡，在電視上看到這名女孩。」我在日記本裡寫著：「他說：『她坐在那裡，充滿自信、光芒四射。那就是芭蕾舞者的樣子。』」

可是，他說，現在看到我，他知道美國芭蕾舞團磨掉我的精神，把那種令他出神的光芒給熄滅了。

我在日記裡寫著：「美國芭蕾舞團讓我失去的光芒，我得想辦法找回來。我在舞團裡，需要時時刻刻保有那樣的自信。」

我知道亞瑟說得對。我一直都是上了舞臺就充滿活力的表演者。現在的我技巧純熟，卻少了讓我在四年之內從男孩女孩俱樂部踏進大都會歌劇院的熱情。

他說，我可以把熱情找回來，這種精神在黑人體內熊熊燃燒著。他說：「妳擁有這種精神，這是學不來的。」

我想，哈林舞團應該就是我要的解答。在那裡，是我的天賦讓我變得突出，不是我的膚色，感覺一定會很輕鬆。而且，我終於要在《吉賽兒》、《希爾維亞》、《灰姑娘》等我愛的芭蕾舞劇中挑大樑了。

我想逃離美國芭蕾舞團，投入亞瑟·米契爾的臂彎。有什麼理由不這麼做嗎？我非常欣賞他，也很感念他說出令我寬慰的話。哈林舞團是傳奇舞團，團內才華洋溢。而且，我不必再奮戰了。我可以跳琪蒂、克萊拉、歐若拉，跳我喜愛的經典舞碼。耳中聽見的是正面的意見，而不是那些充斥在周遭、說出口或隱而不宣的批評，感覺真好。

然後，我想到了媽媽。

媽媽是很有勇氣的人，不會因為單獨扶養一群孩子而讓自己身陷不快樂的境地。我在成長的過程中見過她有這種力量，但我發現那其實是一種缺點，她總是在逃，帶著我的兄弟姊妹們，還有緊緊抓住她襯衫下襬的我，逃個不停。而現在，我即將複製她的行為模式。這件事讓我恐懼。

從以前到現在，逃跑幾乎很少解決我們的各種問題。也許，我們因此稍微能休息一下、暫時鬆一口氣，但當我們抬起頭時，卻發現狀況可能變得更糟了，接著我們會花大把時間思考這些作為、這麼做的理由，以及究竟怎樣才能改善狀況。

幾天後我致電亞瑟，說我非常感謝他，但我不能接受他的邀請。

那一年後來，哈林舞團因為財務問題關門大吉了。有將近十年的時間，主舞團都

沒辦法繼續表演。

我在另外一篇日記中也提到米契爾先生的邀約，那時我下定決心，不再思考這件事情。

「我要進去裡面，讓他們看見我大有進步。」我這麼寫。這裡的「他們」是指凱文·麥肯齊和其他美國芭蕾舞團藝術工作人員。

在我忖要不要接受亞瑟的邀約時，我感受到一股強烈的情緒力量，這股力量來自於極度渴望在美國芭蕾舞團獲得成功，不能放棄也不能逃跑，如果我必須比別人努力十倍，那就這麼辦，這樣一來我才知道自己嘗試過了。我如此拚命，不能就這樣放棄在美國芭蕾舞團成為首席舞者的夢想。無論是否有所回報，我都要知道自己沒有妥協。

但是疑慮的藤蔓和腦中迴盪的聲音，總在暗處慢慢滋長，我得不斷將它們密密實實地掩住。

以前媽媽老是擔心我會為了夢想而放棄童年，有時候我會想，也許她是對的。

1　貓步（*pas de chat*）：一種擬仿貓向旁側跳躍的舞步。

2　《希爾維亞》（*Silvia*）：經典芭蕾舞劇。故事取材自十九世紀義大利詩人塔索（Torquato Tasso）的劇作 *Aminta*，講述牧羊人愛上仙女希爾維亞的故事。最早由法國編舞家梅杭特（Louis Mérante）、法國作曲家德利布（Léo Delibes）作曲，一八七六年於巴黎首演。

3　三K黨（Ku Kux Klan）：美國極端種族主義組織，鼓吹白人至上、仇視黑人等有色人種。

4　《靈魂列車》（*Soul Train*）：美國音樂綜藝電視節目。

5　傑克森兄弟（Jackson 5）：美國流行音樂樂團，由傑克森五兄弟組成，活躍於一九七○至八○年代。音樂巨星麥可．傑克森（Michel Jackson）曾為樂團成員之一。

6　位於美國麻薩諸塞州普利茅斯（Plymouth）港口的一塊大石，傳說為第一批從英國出發前往新大陸建立新英格蘭殖民地的五月花號朝聖者到達北美的登陸處，為知名的美國歷史遺跡。

7　《天才老爹》（*The Cosby Show*）：美國一九八○年代頗受歡迎的電視情景喜劇，敘述紐約布魯克林一個中產階級黑人家庭的生活點滴。

8　馬丁．路德．金恩博士（Martin Luther King, Jr. 1929 — 1968），美國牧師、非裔美國人民權運動領袖、諾貝爾和平獎得主，主張以非暴力抗議方式爭取種族平等權利。一九六八年在田納西州遭暗殺身亡。

如果能替黑人女性打開芭蕾的大門，
對我意義重大。
不只是為了我自己的快樂或滿足感，
也為了他人。

第十章
嶄新的一頁

Life
in Motion

我陷入掙扎的那段期間，覺得自己缺乏吸引力、體態過重、遭到孤立、形單影隻，

但就在我的大門階梯外，有個避難所，讓我不至於沉下去。

這個地方就是紐約市。

沒錯，我和好幾位成功、活躍的黑人女性交往密切，包括維多莉亞·洛威爾·蘇珊·費爾斯－希爾、雷文·威爾金森等，她們是我的良師益友，幫助我接納在生理上變得更女性化的自己，也提醒我，就算某些人不懂，我的非裔血統依然彌足珍貴。

不過，只要我出了門，走在紐約街頭，被許多像我一樣有著古銅色皮膚、身材性感健美的各色眾人所圍繞，就能立刻莫名地振奮起來。

在大街上，少了芭蕾舞的布幕，人們懂得欣賞我的曲線，也不關心我有沒有減掉幾公斤。

剛搬到紐約的時候，我必須適應兩種截然不同的步調，一種是在美國芭蕾舞團的牆內，另一種是牆外的紐約街頭。

紐約的救贖

人家都說紐約步調極快，但我可沒這麼快就學會曼哈頓那種果斷的行事風格。才剛上車，地鐵的門就會在你背後關起來，必須趕緊找到可以定住目光的地方——足霜廣告？城市的隧道圖？——這樣才能避免和抓著拉環的乘客四目交接。也許大家不會一眼就注意到我，但我老是傻傻地直瞪前方，顯示出我是一名遊客，就跟身上的衣服寫著「我來自加州，踢我啊」一樣明顯。

我還記得第一次來參加美國芭蕾舞團暑期班搭地鐵的事情。車廂裡很擁擠，而且熱得叫人不敢置信。體味、薰香、香水混在一起，讓人頭暈目眩。我好緊張、被陌生人夾在中間，有幾次我覺得有手在摸我，碰到了它們不該碰到的地方。

那年夏天，我站在街角，無助地望著能讓行人號誌由紅轉綠的神奇按鈕。我站著等燈號改變時，一批又一批恣意穿越馬路的行人從我面前走過、穿越高速行駛的車輛，他們都很清楚，沒必要等到可以過馬路的時候才過。

可是，大膽且節奏狂亂的紐約，卻成了我的救贖。剛加入美國芭蕾舞團的頭幾個

月，我過得如此不開心、不自在，又好孤單。是這座城市，讓我有所依靠。就連電力系統不穩的時候，我都還是很愛紐約，這裡總是令人熟悉，一如往常。

當我走出位於百老匯八九〇號的美國芭蕾舞團練舞室，我覺得自己只是一名普通人。難得沒有與眾不同、可以融入眾人的感覺真好。一如我非常在乎及感謝舞團同仁，能走出練舞室、置身於不是芭蕾舞者的人群中，也讓我感覺很棒。這些人身上有各式各樣的經歷，生活不是以私人課程為重心，也沒有充滿在孩子周圍盤旋的直升機家長。他們在其他方面尋求生活的廣度和深度。

芭蕾舞者的身分，開始將我吞噬殆盡，所以我開始擔心，如果不成功，我會變得如何——變成什麼樣的人。

走在紐約最擁擠的馬路上，我可以戴上耳機，感受獨立和自主，這就是自由。

可是，我也有非常多要適應的地方。

我習慣了南加州的乾燥氣候，白天溫暖而乾燥，夜晚很涼爽，甚至有微風輕拂。

我第一次來紐約的那個夏天，高溫和濕氣像毯子一樣將我裹住，耗盡我的精力。

要拋棄慢吞吞的加州步調和海邊穿著，改成紐約的節奏，好困難。在加州，天氣

暖和的時候，我總是穿著人字拖，但在紐約，馬路似乎總是會突然出現散發臭氣、源源不絕的水坑，並不適合穿著涼鞋。我到紐約各地表演小快板時，會跳過那些臭水窪，再回家清洗腳底的汙泥和塵垢。

我在這裡的住處，也和加州那些我稱之為家的公寓、汽車旅館房間、大廈，有著雲泥之別。從伊莎貝爾‧布朗家搬出去以後，我住進上西區，開始獨自生活。

我和朋友把我的第一間獨立公寓稱為「地牢」。物價高昂的紐約生活有很多奇怪的特色，其中之一就是，如果你想住有窗戶和採光的公寓，基本上房租要多付一點。以前，不管住的地方多簡陋，我都覺得窗戶和採光是必要條件，但我賺得不多，所以我和許多在紐約過日子的人一樣，住處永遠不會照進一絲陽光。

公寓有兩扇窗，外面有鐵欄杆遮蓋，大約十多公分外就是一道磚牆。我有一張架高的上舖床，下面放了餐桌，但這其實是我在宜家居買的兒童勞作桌。假如你要坐在床上，頭會撞到天花板。充當廚房的狹窄空間裡，則是放了那種會出現在宿舍房間的小冰箱。儘管如此，這裡的一切我都很愛，因為這是我的公寓。

除此之外，公寓裡的蟑螂體型大得讓人不可置信。我們小時候，住過比較破敗的

社區，那裡的蟑螂總是令我崩潰。但這裡是富裕又令人嚮往的社區，屋內卻有老鼠和蟲子，讓我覺得很可怕、前所未聞。不過，我不常在家。屋外的生活，有好多事物值得見識和體驗。我可能走了這輩子最多的路。由於我總是待在外面，不分晝夜，所以常常走路走到一半，就會聽見有人吹口哨。

「美女，你好嗎？」

「嘿！電話號碼來一下吧？」

起初，他們讓我很緊張。我獨自一人住在這座城市裡，有陌生男子對我拋媚眼，讓我覺得很不安全。

可是過了一陣子之後，我開始了解，他們大部分都是善良的人，沒有惡意。如果你擺出高傲的樣子，也許會招來敵意，但如果你微微一笑或打個招呼，叫你的人頂多就是調調情，說完「祝妳有個愉快的一天」就沒了。

後來我覺得，有人注意我，其實感覺也很不錯。在紐約的街上，沒有人會覺得我胖，我反而很有魅力、頗受歡迎。實際上，我有深色的頭髮、棕色的皮膚、凹凸有致的身材，這樣的外觀，能完美融入這座城市裡形形色色的人。

非裔美國人、波多黎各人、多明尼加人、甚至還有東印度人，大家好像都將我視為他們的一份子。我很喜歡在紐約的街上用眼睛和用耳朵欣賞外貌、口音、背景各異的人們互相來往、展現關愛。在看起來弱不禁風的白人舞者旁邊跳舞，我也許顯得與眾不同，但是到了街上，她們才是不太能融入人群的人。

我和蕾拉仍然是一起胡鬧的老搭檔。我們到哈林區玩，吃洋蔥燉雞（這道檸檬味十足的料理是塞內加爾的主食），向攤販買香薰、在麥爾坎·X[1]徒步走過的路和小亞當·克雷頓·鮑威爾[2]佈道的街道上散步。

我記得，我們到非商業區看電影《黑街霸王》。我懂得欣賞《天鵝湖》裡的高音歌劇，也在成長過程中接觸不少放克樂、搖滾樂、靈魂樂，只要和嘻哈有關的我都很愛。

更何況，我並不覺得《黑街霸王》的場景，會比不上紐約一二五街。

哈林區就像我的家一樣，我會專程過去看看。有一次，我還到非商業區把頭髮編成玉米壟的樣式，回位於鬧區的美國芭蕾舞團，驕傲地炫耀我的粗髮辮。

我對去布魯克林就沒那麼熱衷了。

我覺得很奇怪，為什麼要離開曼哈頓呢？

蕾拉有一次把我拖去布魯克林。就算排除姊妹行政區，布魯克林也是美國數一數二的大城市，這裡有自己的風情——在皇冠高地，西印度群島餐館旁邊就是哈西德猶太商店；在公園坡，則有富麗堂皇的赤褐色砂石建築。但我從來沒有像喜愛曼哈頓那樣鍾情於布魯克林。我和蕾拉年紀比較大一點後，蕾拉開始偏愛那裡氣氛悠閒的露天啤酒店，而我則比較喜歡河岸兩邊陣陣鼓動的音樂節奏。

每到週末休假的時候，我們會到紐約的其他地方玩，沿著蘇活區的鵝卵石街道逛街購物，或是到中央公園花好幾個小時散步。從夏天一直到秋天結束這段期間，我常一個人去那裡，聽著音樂，在日記本裡匆匆寫下腦中的想法。

當休假想看百老匯的表演時，幾乎每一場節目都可以在TKTS折扣票亭排隊購買便宜的門票，是很棒的一件事。在藝廊和雕塑公園漫步，讓我覺得自己很老練、世故。

夏天的時候，紐約到處都是街頭市集，尤其是上西區，更是隨處可見，我也非常喜歡街市裡的波希米亞風情。我會花好幾個小時在市集中穿梭，一口一口吃著土耳其烤肉串或啃玉米，還有喝檸檬水。

我跟著美國芭蕾舞團到外地巡迴，而離開這裡好幾個星期時，無論當地多麼有趣

或異國情調再濃厚，印象中，我都極度渴望回到「這座城市」。我老是覺得，紐約會趁我不在的時候前進、長大，身在異地的我，則是不停地想念紐約。

滿二十一歲後，我可以到徹夜不打烊的豪華酒吧，偶爾喝杯小酒，為我掀開紐約的另外一種面貌。蕾拉和我每個週末都去跳舞，目前為止，我們最愛去的一間酒吧就是「蓮花」。

蓮花位於紐約市的肉類加工區，這裡曾經因為作易裝打扮的性工作者與屠宰場而聲名大噪。到了現在，黏膩的鵝卵石街道上，都還聞得到腐肉的味道。到了二〇〇〇年，這個社區變成曼哈頓最時髦的地區之一，而蓮花則是此區閃閃發光的燈塔，每天晚上來光顧的都是些赫赫名流與年輕有為的專業人士。蕾拉和我會去那裡跳舞到凌晨，我們的舞步裡沒有跳躍也沒有阿拉伯姿，不必煩惱「線條」和技巧之類的事，只要汗流浹背地大肆搖晃屁股。而且，和紐約的優秀年輕人一起狂歡，令我們飄飄然、感覺更加興奮。

墜入愛河

瘋狂愛戀

讓我，讓我看起來如此瘋狂愛戀 3

有人拍了拍我的肩膀。

「迪格斯先生想邀請妳到他的桌位。」

泰・迪格斯（Taye Diggs）是一名演員，主演過《哈拉婚禮》和《醫診情緣》，現在正坐在蓮花的VIP專屬桌區。我走過去。結果，他邀請我過去，是想介紹表弟歐魯（Olu）給我認識，他正在紐約的法律事務所實習。

擁有焦糖色皮膚、溫柔、帥氣的歐魯，成了我的初戀男友。他說他一整個晚上都在看我。後來我才知道，他告訴泰和同桌的朋友，有一天我會成為他的妻子。

我們必須緊靠彼此、在耳畔低語，才能蓋過音樂裡的重拍，聽見對方說的話。我們很快就產生了連結。他的爸爸是黑人，媽媽是猶太人，跟我一樣是混血兒。那一天

是他待在紐約的最後一天，之後他就要回亞特蘭大，完成埃默里大學法學院的最後一年學業。

我給了他電話。直到三個月後他再度造訪紐約為止，我們每天都打電話和傳簡訊給對方。在我們談遠距離戀愛的期間，他每隔幾個月就會來紐約一次，這樣子大概維持了一年，後來他才搬來曼哈頓，開始當起執業律師。

歐魯從小就是魚素主義者，除了魚，不吃其他肉類。他有健身的習慣，身材一級棒，卻不會過度在意體重或外貌。我們開始交往以後，我會向他傾訴挫折感和恐懼。他很細心，會挑適當的話來引導我、鼓勵我。

他讓所有事情都變得容易多了。他會說：「今天晚上不要吃肉，改吃魚吧。」「試試看心肺運動，但少做一點阻力訓練。」他讓我明白，只需要這裡改變一點點、那裡改變一點點，就能恢復到我想要的樣子。

「美國芭蕾舞團還是對妳期望很高。」他一再向我保證：「他們還是認為妳在這裡大有可為。只要解決這個小問題就行了。」

我知道，無論如何，他都會覺得我很美。我的體重問題再也沒有那麼嚴重了。

歐魯身上有我非常欣賞、而我只有在舞台上才會展現的鎮定和信心。他決心插手改變這件事，要教我學會怎麼用跳舞以外的方式溝通。是歐魯讓我明白，我不需要從美國芭蕾舞團逃到哈林舞團。他真心相信我有這份才華，能實現我心裡真正的願望，在我原本所在的地方成為獨舞者和首席舞者。

可是，我必須學會爭取。

為自己發聲

為自己大聲說話，會讓我非常緊張。我不想讓其他人不高興，也不想被別人拒絕或遭到誤解。每次我有勇氣發聲的時候──和辛蒂住在一起，以及加入美國芭蕾舞團所屬的ＡＢＴ子團時──只有一有挫折的跡象，這個聲音就會沉寂下去。

但歐魯告訴我，我必須用不同的方式處理事情，不要只是顧影自憐，要努力爭取。

黑人圈裡有一句古老的諺語說，我們必須比別人努力十倍，才能獲得同等的回報。我將這句話牢牢記在心裡。我必須優秀得讓人沒有懷疑的空間。但除此之外，我也要讓

美國芭蕾舞團知道我想要的是什麼。

我的男朋友果然是律師，他決定要一起幫我演練怎麼提出主張。我們在他位於上東區的小公寓裡練習。他是一名嚴格的好老師——先給我時間整理想法、讓我把想提出的內容寫下來、條列重點，然後才進房間裡扮演凱文的角色。

我很感激你給我的機會，我要你相信我、信任我。」

「我希望舞團能讓我更上層樓。」我念出便條上面的話，嘴唇在顫抖。「我想跳古典芭蕾舞。我在舞團中表現優異，可以跳好那些角色。而且，我想為舞團貢獻一切。

「可是妳的現代芭蕾跳得很棒。」歐魯假扮凱文回話：「妳在《鑼》[4] 裡大放異彩。

舞團裡有一些現代編舞家想為妳創作專屬的舞碼。把心思放在那裡，不好嗎？」

「我知道現代芭蕾是我的強項。」我說，語氣更加肯定了。「但是，我要成為一名芭蕾舞伶。」

起初，要這麼做真的好難。我努力擠出想說的話，想辦法在不看草稿的情況下說出我的意見。我不想讓歐魯失望，也不想讓他看見這個丟臉的弱點。

回首過往，我想自己是在害怕釋放情緒。很少有東西能像芭蕾這樣引出我的熱情，

我的潛意識應該是在害怕，如果談論芭蕾對我意義有多重大、說我有多需要芭蕾，可能會讓我情緒潰堤，以暴力的方式點燃其他會令我痛苦的力量，例如：童年四處為家的記憶、媽媽有許多任男友和丈夫的難為情，還有被迫離開辛蒂後，雖然我掩蓋起來、卻揮之不去的傷痛。

不過，歐魯很有耐心地支持我。

「妳辦得到。」他溫柔地說：「他們選擇了妳。只是要讓他們記起妳擁有這些才華。」

不管是為了和舞團藝術總監會面，還是為了準備《天鵝湖》的表演，一場一場的排練，和往常一樣進行著。舞團幫助我提高信心、揮別淚水和緊張，只留下我需要達成的目標。

我也漸漸明白，雖然我等不及了，但是美國芭蕾舞團的確看出了我的天分。光是身為團員、替如此顯赫的舞團跳舞，就已經是千載難逢的機會了。當我試著把眼光拉遠來看，著實吃了一驚，因為美國芭蕾舞團已經很久沒有黑人女性獲得像我這樣的地位。

使我信心大減的陰霾逐漸散去。我和凱文約了會面時間，準備跟他談一談。

有時候，我會有好幾天都見不到他。凱文身兼行政與創意總監，有一堆美國芭蕾舞團的事要處理，開會總是一場接一場。不過，有幾場主要角色的排練，還有接近首演時的全體團員預演，他還是會到場監督。有時候，我在準備主角的舞碼，凱文會來和我私下排練。

除此之外的場合很難找到他。他就像一道大家都知道在那裡的影子，用銳利的眼光觀察每一場表演。

我到凱文的辦公室找他，終於要說出來了。

「我知道現代芭蕾是我的強項，因為很多芭蕾舞者無法像我這樣舞動身體。」我告訴他：「可是，我接受的是古典芭蕾的訓練，那才是我真正想做的事。」

「我很高興聽妳這麼說。」凱文回我：「妳有跳這兩種舞的才華。」

就這樣。

沒多久，嶄新的一頁開啟了，未來終於開始明朗。

剛進舞團的頭幾個月，除了身體劇烈改變、偶爾有人對我的膚色有意見之外，我還要跟舞團夥伴、朋友競爭，讓人覺得喘不過氣來。

但我現在明白了，凱文就像拉出一截梯子，給我一個又一個的機會，讓我一路驅策自己，邁向我如此渴望拿下的獎勵。

藝術總監的角色很複雜，既是創意人員、又要管理行政事務。他們必須保持心胸開闊，願意冒險讓舞團成長，卻要忠於舞團的歷史淵源和代表意義。他們必須決定哪些舞者有能力帶領舞團並讓劇院座無虛席，還要親自現身練舞室，分別給舞者使他們成長的動力。

凱文有時候可能需要當場開除舞者。今天，他還在稱讚某個人的表現，隔天就有可能為了讓他準備好緊接而來的表演而嚴厲批評。

除此之外，他的的確確是看著我長大，我們之間的關係也因此隨著不同階段而逐步發展。起初，在我眼裡，他是極具權威的人物，我非常尊敬也極度想要討好他。後來，他成為指引和鼓勵我的心靈導師。現在，經過十多年了，他在我眼裡是同事，我們可以用大人對大人、舞者對舞者的方式交談。

最近，我到洛杉磯巡迴表演的時候發現，隨著我在美國芭蕾舞團成長茁壯，凱文和我的關係原來已經發展得如此深遠。這是我第一次感受到，我們能夠以大人的身分

彼此賞識。十九歲的我，完全不知道要怎麼和總監溝通──我還是一名青少女，和他開會的時候，大部分時間都在努力忍住不要哭！我的信心培養得很慢。我知道，他對我，就像他對所有跟著他的舞者一樣，有著情感上的連結，這是我非常珍惜的一件事。他能夠如此優秀、讓美國芭蕾舞團令人感覺像是一個家庭，這就是原因之一。雖然他有一部分的工作是要批評舞者，連他最疼的舞者也不例外，而且還要在最糟糕的情況發生時讓舞者走人，但是他總是非常為我們著想。

在美國芭蕾舞團，我最看重的一項例行公事，是在表演結束、布幕剛落下的那一刻。我們的每一場表演，凱文都在劇場包廂裡，和其他芭蕾男老師、女老師一起觀看。

如果你仔細看會發現，最後一次鞠躬之前大約十分鐘的時候，他們會離開絨布坐椅，趕在大都會歌劇院的走廊擠滿贊助人之前溜到後臺去。等掌聲終於散去，已經將近十一點了，我們一個個都疲憊不堪──在這些夜晚，我大部分都只想趕快卸妝、回家、吃東西、放倒，隔天早上八點，還得揉掉眼中的睡意，去上十點的課。但是等到布幕停止擺動的時候，凱文已經拿著筆記站在舞臺上了，他會指著其中一名主角說：「結尾部舞的時候，你就是這樣跳錯了。」接著指正另外一名舞者：「下一場表演，你一定要早一點進

拍子。」他有很多話要對我們大家說，在忙得一團亂的公演季，每場演出之間相隔短暫，沒有時間顧到和顏悅色這種小事。

當然，他不可能八十名舞者全部都注意到，也不可能在人數眾多的團體舞碼中，時時刻刻盯著我們的一舉一動，但是我一直都很驚訝，他和藝術事務人員能夠直接命中有待改進的地方，幫助我們盡可能將這門藝術表現完美。對我們大家來說，這是一件重要的例行公事。公演季結束時，我發現，我真的很需要這樣的連結、這樣的奮鬥不休，還有這樣專心投入表演的時光。身為我們的藝術總監，凱文身上有許多責任，但即使這般忙碌，他仍然總是在我們身邊。知道他在旁邊這一點，能令人感到安心。

我回顧過去，看著這一路走來的點點滴滴，是他灌溉我，無論是起是伏，自始至終都將我的才華與潛力看在眼裡。

代表舞團出賽

舉例來說，二○○二年，我剛從背傷恢復、回到舞團沒幾個月，凱文就決定讓我

代表美國芭蕾舞團參加一場享譽世界的比賽。

葛莉絲王妃基金會[5]提供獎學金和實習機會給在舞蹈、電影、劇場等領域表現最為優秀的青年才俊。每一年，凱文都會提名一位年輕舞者角逐這份榮譽，那一年凱文選中了我。

我的休養期才剛結束沒多久，就推派我代表美國芭蕾舞團出賽，這種感覺就像表演謝幕後，擔任主角的芭蕾舞者收到花束一樣——這份禮物，讓我明白凱文和舞團依舊如此信任我。這也是我重新出發的機會，不能浪費時間煩惱離開芭蕾太久，因為我這不就回來跳舞了嗎。

我和凱文一起排練了一個月，為這場比賽作準備。我要跳的是喬治·巴蘭欽的知名作品《塔朗泰拉舞曲》（Tarantella）。這支舞曲裡的雙人舞熱情洋溢、趣味橫生，還要和搭檔互相調情。巴蘭欽在一九六四年，為紐約市立芭蕾舞團的首席舞者愛德華·維萊拉（Edward Villella）編了這支舞。

我的搭擋是老朋友克雷格·薩斯汀。他是我參加美國芭蕾舞團暑期密集班上課時的第一個舞伴，後來我們一起加入ABT子團。我加入主舞團一年後，他也加入了，

接著我們以團員的身分，第一次搭檔跳《吉賽兒》的農民雙人舞。

克雷格在邁阿密長大，和巴蘭欽創作《塔朗泰拉舞曲》的對象愛德華·維萊拉很熟（後來，愛德華成為邁阿密市立芭蕾舞團的藝術總監）。這次的舞，克雷格大部分是直接跟愛德華學的。他後來跟我一樣，當上美國芭蕾舞團的獨舞者。

《塔朗泰拉舞曲》和它的創作者巴蘭欽一樣，耀眼奪目、詭譎多變，擴大了古典芭蕾的範疇。裡面充滿互相牴觸的舞步，從大跳到快速的足尖動作都有。我做了很多次躍躍（échappés），快速移動雙腳，從闔起腳的第五位置變成打開腳的第二位置，還有很多在不熟悉芭蕾的觀眾眼裡，也許會覺得滑稽的動作。我站第二位置，雙腳朝不同的方向張開，從踮立腳尖的變位跳開始，然後保持腳尖踮立、蹲、將頭稍微向側邊傾斜。這樣會製造一種失衡的有趣效果，在一板一眼的古典芭蕾中，通常不太會出現。克雷格和我手上拿著一只鈴鼓，用來搖晃或用手和足尖拍擊。

我還準備了另外一支舞，是《唐吉訶德》裡拿花少女跳的獨舞。身為一名芭蕾舞者，實在很難挑出哪一齣是你最喜歡的芭蕾舞劇。就像是說你比較喜歡某個小孩，比較不喜歡另外一個。你的確有可能和兒子處得比女兒好，可是如果將這種偏愛之情大

聲說出口，就像是對另一方的背叛與汙辱。儘管如此，我必須說，《唐吉訶德》在我心中一直擁有不同的地位。我在辛蒂的教室學舞時跳了這齣芭蕾舞劇，這是我的首齣全本芭蕾舞作。跳完《唐吉訶德》的獨舞後我名聲大開，還拿下洛杉磯聚光燈獎。現在，我要再次挑戰這支舞，角逐葛莉絲王妃基金會的獎項。

我盡全力跳這兩支舞，由美國芭蕾舞團替我將表演拍成影片，再把錄影帶寄給葛莉絲王妃基金會評分。

我沒有拿下獎項，但還是覺得自己贏了。透過比賽，我又達成另外一項里程碑，而且凱文也因此對我更有信心。

與生父重逢

我沒有一刻不與芭蕾為伍。身為女性的米斯蒂和米斯蒂的舞蹈，都逐漸發展成熟。

或許是因為我培養出信心，知道自己可以從傷痛中復原了；也可能是，那個膽小的聖佩德羅女孩，已經在紐約的都市混戰中，靠自己的力量長大了；又或者，是因為

我知道，即使我會因為旁觀者嘲笑焦糖色皮膚而垂頭喪氣，但我還是會再次振作，不屈不撓、堅持自我。

不管原因為何，我只知道，某一天我睡醒後，帶著情緒作出此生最重要的決定之一。我想見我爸爸。

我從來沒有想念過他。從我有記憶以來就有哈洛德，雖然他有一些缺點，導致他和媽媽分開了，但是對我來說，在他能力所及的範圍內，他都是一名慈愛的好爸爸。另外，姑且不論羅伯特對待媽媽和兩個哥哥的方式，也不談他最苛待我的寶貝小妹琳賽，讓他在我心中留下苦澀的回憶，撇除這些的事情，我甚至也跟羅伯特建立了感情。只是，那一陣子，我對真正的爸爸感到越來越好奇，而且我也作好心理準備，可以採取行動了。

從小到大，我們都弄不清楚媽媽究竟為何要收拾行囊，帶著小道格、克里斯、艾瑞卡和我，跳上灰狗巴士前往加州。媽媽對我們說她以前過得不開心，而且她總是在打包走人，所以我們沒有理由仔細去想，是什麼促使她頭一遭採取這樣的行動，又或者這次離開和她往後的行動有沒有任何差別。

就這樣，媽媽從來沒有談過我們的爸爸，我們也從來沒問過。我甚至連他的照片都沒看過。

不知怎麼地，我了解到，不是他自己選擇要在我們的生命中缺席。我們這些孩子，反而憑直覺感受到，媽媽不希望我們和他聯絡，所以我們也沒有這麼做。畢竟，科普蘭家的人自成一族，媽媽就是我們的中心。我們從片片段段的故事中拼湊出，她曾經過著悲慘的童年和生活。而我們想要好好保護她。

可是，小道格高中畢業後，決心找出這個以他的名字命名的人。

小道格總是很獨立，而且對探尋自己的文化及家族根源很熱中。他還是小男孩的時候，就一路追查到一束天然棉花，試著體驗祖先摘棉花的感受。現在，他想見一見將他帶到這個世界上的男人。

那時我差不多十六歲，對回家和媽媽住在舒適的公寓裡感到很滿足。我很喜歡在勞里德森芭蕾中心上課，會和新朋友出去玩，而且暑假先是去了舊金山，後來又去紐約，讓我覺得目不暇給。我關心的事情，是芭蕾。

有一天下午，小道格從大學放假回家，我和他一起坐在廚房裡，他告訴我：「米

斯蒂，我找到我們的爸爸了。」

「我們的爸爸？」我疑惑地問他。哈洛德就在離我們幾公里外的地方而已，他在說些什麼啊？

「是啊！」道格繼續興奮地說：「他住在威斯康辛州，我找到他了。我們還講了電話。我要存點錢去看他。」

我豁然開朗，回說：「喔，太棒了！」我很高興看到道格如此興致高昂，但我沒有真的很感興趣。

媽媽當然不知道小道格在找爸爸，但是既然他已經找到了，她就不再保守這個祕密。畢竟，他已經長大成人了，我猜媽媽是心不甘情不願地接受了這件事。最後，小道格真的去見了我們的爸爸，還帶回一堆照片，完整呈現這些年我們錯過的時光。

老道格和小道格看起來一模一樣，有古銅色的皮膚和發達的肌肉。爸爸年輕時顯然很會運動，我們推測，這就是克里斯、小道格在籃球和足球場都很行的原因。除此之外，我也覺得自己的身形遺傳自他，媽媽的身材很苗條，但我比她多出很多肌肉。

聽小道格說爸爸的事很有趣，但我們其他幾個人都忙著過眼前的生活，沒有心思

重拾與這名陌生男子錯過的時光。艾瑞卡和高中時代的情人住在一起，共同撫養我美麗的外甥女瑪麗亞。克里斯在專心念書，準備申請法學院。而我正在實現夢想，在美國芭蕾舞團跳舞。

不過，加入舞團幾年後，我開始對爸爸越來越好奇。不知道他說話的聲音聽起來怎麼樣？他有想念過我們嗎？他對於女兒是芭蕾舞者有什麼看法？我在日記本裡寫了很多這些問題，上舞蹈課時、走在上西區的街上，也開始情不自禁地想著。

有一天，我拿起電話打給小道格。

「我想見我們的爸爸。」我告訴他。

「好。」道格說：「我們來訂機票吧。」

於是，二〇〇四年八月二十日，我見到了我的父親。

我趁休息不用去美國芭蕾舞團的期間，和小道格一起搭飛機到威斯康辛州住了一個星期。我待在那裡的時候，還見到了姑婆和幾個家裡的兄弟姊妹。

科普蘭家的孩子和哈洛德的家人一起過著快樂喧鬧的日子，而且我身邊有一群類似親戚關係的人，有我的教父母肯汀夫婦、辛蒂家的「奶奶」，甚至連羅伯特的媽媽「瑪

莉奶奶」也和我很親。

可是，當我第一次聞到姑婆身上的香味時，我發現，實際認識一位與自己有血緣關係的長輩，是任何事都無法比擬的感受。我的媽媽是養女，而且大部分時間她都是自己照顧自己，所以這是我第一次和真正的祖父母輩，還有相同血緣的親戚如此貼近。

我的爸爸人很親和。剛見面的時候，他帶著一點害羞和我打招呼，然後將我擁入懷中。

他有好多小時候住堪薩斯市的故事，還有因為媽媽是德國人、爸爸是非裔美國人而發生的故事。他告訴我，他和媽媽認識的時候，媽媽好美，他好喜歡她，他很高興有四個這麼棒的孩子。

這麼久了，我只要打通電話或搭飛機就能見到他，卻從來沒有這麼做，我覺得自己真是瘋了。不但瘋了，而且還很悲哀。但我還是很高興自己付出了努力、順著好奇心走，終於來到爸爸的懷抱之中。

「我有他的嘴唇。」我興奮地在日記中草草寫下：「真希望我跟他一樣有對淡褐色的眼睛，在我臉上應該很不錯。」

「感覺就像我的某一個部分完整了。我真的好高興。」

見過爸爸以後，我出現各式各樣的情緒，但是我沒有對媽媽感到生氣。我想，成為女人、不得不面對並作出困難的抉擇，教我更了解她了。我知道，媽媽經常選擇撒手不管來處理難題。

我也了解，比起其他手足，我應該比較不像媽媽，小道格也是。我們深思熟慮，不喜歡逃跑，喜歡掌握並將親手扭轉局勢。我們正視並想辦法改善問題。

我想起之前到外地旅行的事，我以見習舞者的身分跟著美國芭蕾舞團到中國、生平第一次搭船旅行、跟蕾拉一起到墨西哥和牙買加，還跟舞團一起到鱈魚角。為了來威斯康辛和爸爸共渡時光，我可以放棄之前的任何一趟旅程。

我們過得很開心，但爸爸也說了一些令人難過的事。媽媽離開之後沒多久，他就交了一個女朋友黛比。他們交往很久了，可是他之後都沒有再生小孩。他告訴我哥哥，已經有兩個兒子、兩個女兒離他而去，他再也不想生小孩。我知道，他一直愛著我們，想和我們建立感情。媽媽離開他，我們也消失了，對他造成很大的傷害。

我第一眼看到他的時候，其實嚇了一大跳。跟照片相比，他看起來比較矮，頭髮

也變白了。他淡褐色的眼睛發著光，但他幾乎沒有一點照片中那名年輕男子的樣子。

小道格的外表和爸爸以前的模樣如出一轍，但那已經是過去式了。

雖然我們的成長過程中少了他，但是我感受到他也和我一樣，對於我們的成就感到驕傲。我很驚訝，自己不只安然渡過混亂的童年，而且還憑著某種方式，以專業芭蕾舞者之姿出頭了。除此之外，我的兄弟姊妹也都頗為成功。

直到今天，我都不明白，我們是怎麼在這種情況下辦到的。我和哥哥姊姊從小就被帶離親生父親，幾個兄弟姊妹又被帶離從小就認定的爸爸哈洛德，去跟會替別人取綽號的男人住。接著，我們和媽媽的朋友住在黑幫猖獗的社區，然後搬去和陌生人一起住，最後在簡陋的汽車旅館落腳。我到現在都覺得很奇怪，我們之中竟然沒有人以坐牢或吸毒收場。

相反地，我們逆流而上。克里斯後來和我一樣住在紐約，不久之前才通過紐約的律師執照考試。道格娶了高中時代的情人，她好美，而我像自己的姊妹一樣愛她。她是一名醫生，道格在保險業工作，他們依然住在加州，生了一個可愛的孩子。

我想，艾瑞卡身為長女，又經常挑起媽媽的角色，她在許多方面都過得比我們辛

苦。但她現在也過得很好，依舊堅強、有自信和獨立。她和瑪麗亞的爸爸傑夫交往二十多年，從青少年時期就在一起了。那時，傑夫還載著我橫跨城市到辛蒂的教室上課。後來，她嫁給一名年輕有為的男子，我在他們的婚禮上擔任第一伴娘。我們的小弟卡麥隆，在藝術表演方面和我最像。他不像克里斯和道格那樣，對體育一直不太在行，但他是鋼琴天才，他一直以來都彈鋼琴，還會演戲、唱歌、作曲。

想到童年，我希望我們能有一個更適合成長的家庭環境，但我很少對此生氣。是這樣的環境讓我們力爭上游，能夠在最艱困的時候挺過去。可是，當我知道有人過著比較理想的生活卻不珍惜所有，我會很生氣。我在美國芭蕾舞團跳舞，有時候偶然聽見一起跳舞的同伴抱怨想要和家人一起去渡假，一直說他們寧願去日光浴也不想來排練，抱怨我們在美國芭蕾舞團而不是市立芭蕾舞團是一件很糟的事，或是其他一些無足輕重的小事。

我會想起這一路走來的歷程，我必須不斷修正方向、克服困難，才有辦法站上大都會歌劇院的舞臺。這些人到底有什麼好抱怨的？我在心中暗笑。我靠著做自己愛的事謀

生，擁有屬於我的藝術，將大部分的時間投注在其中。當多數人只能夢想擁有這樣的機會時，我在這個世界裡盡情徜徉。倘若我們失去在美國芭蕾舞團裡恬靜愉快的生活，再也不能表演了，我敢保證，那些舞者一個個都會後悔沒有珍惜還在舞團裡的每一分、每一秒。

我明白自己是怎麼走過來的，也知道兄弟姊妹們都歷經千辛萬苦，所以我更加懂得感謝。

十年過去了，我還是很難完全了解爸爸，也無法重拾那些逝去的時光。但是，我們沒有放棄。爸爸和黛比就住在威斯康辛，美國芭蕾舞團有表演的時候，他們常常會從大老遠到芝加哥來。

此外，每到星期天，只要是早上十點打來的電話，就是爸爸打的。

目標近在眼前

我不知道，跟爸爸見面、牽起姑婆的手、與過去從未發現的自我產生連結，是否在

我心中激起更多火花。但我知道，當我結束威斯康辛之旅、回到美國芭蕾舞團時，前進的動力更強大了。我深受激勵與鼓舞，就跟我第一次踏進辛蒂的教室、看著鏡牆時的感覺一樣。除此之外，也感受到被認同的驚訝。這是我一直都該去的地方，而我終於來了。

我突然意識到，獨舞者的合約就在眼前、如此具體，再也不像海市蜃樓般難以捉模，而是觸手可及。而且，我想拿下這份合約，這麼做不只是為了我自己而已。知道自己可以締造歷史，成為美國芭蕾舞團將近二十年以來的首名黑人女性獨舞者，令人非常興奮、頭暈目眩。雖然我說過，這是我多年以來的目標，但此時我真的開始發自內心感覺到這件事的的確確可能成真。這樣的期待支撐著我。

「如果能替黑人女性打開芭蕾的大門，對我來說意義非常重大。」我在我的老日記本裡寫著。「如此一來，一切都值得了。這就是我要這麼做的原因，不是為了我自己的快樂或滿足感。每天早上起床努力，我都要記得這點，想想我能做些什麼，除了自己、也為了他人。」

我下定決心，要在接下來這一年內，專心致志地磨練我的技巧和舞蹈。我當了六年團員，有時當我覺得自己沒有及時得到應有的待遇，我就會想起，許多人——多數團

291　第十章　嶄新的一頁

員的確如此——終其一生都沒有當過獨舞者，這可是離首席舞者僅僅一步之遙的主要表演者。而我，擁有這個機會。

謎樣的禮物

美國芭蕾舞團和紐約送給我許多禮物。其中一個，原因至今依舊成謎。

我七歲的時候，全家離開哈洛德，搬去和羅伯特住，從那時起，我就深受劇烈偏頭痛之苦。我會吃藥把頭痛控制住。我因為頭痛而錯過了在勞里德森芭蕾中心為我辦的二八年華派對。當時，我不得不躺在黑漆漆的房間裡，留下大家自己繼續進行慶祝活動。頭痛起來真是要命，我常常要步履蹣跚地爬上床去，覺得很反胃，眼睛也看不太到。

我搬到紐約的時候，很害怕偏頭痛會讓我無法表演或排練。

可是，加入ＡＢＴ子團一年後，我發現偏頭痛不見了。我的壓力和以前不同，我也不同了。現在的我，能掌控一切。

從那時起，偏頭痛就再也沒有出現過。

1 麥爾坎・Ｘ（Malcolm X，1925—1965）美國黑人伊斯蘭教領導人與人權運動推手，主張黑人應採取任何必要手段來爭取權利，包括武裝自衛。一九六五年在一場演講中遭槍擊身亡。

2 小亞當・克雷頓・鮑威爾（Adam Clayton Powell Jr.，1908—1972）美國政治家，代表紐約哈林市當選美國眾議員，為第一位非裔美國人後裔的國會議員。

3 按：摘自美國流行女歌手碧昂絲（Beyoncé Gisselle Knowles）演唱歌曲 *Crazy In Love*。

4 《鑼》（*Gong*）：現代芭蕾劇目。美國編舞家摩里斯（Mark Morris）根據加拿大作曲家麥老菲（Colin McPhee）音樂所創作。二〇〇一年由美國芭蕾舞團於紐約大都會歌劇院首演。

5 葛莉絲王妃基金會（The Princess Grace Foundation）：摩納哥雷尼爾親王（Prince Rainier III）為紀念已故王妃葛莉絲（Grace Kelly，美國電影女演員）成立的慈善基金會，總部在紐約。

我常常覺得自己是一名學生，

永遠的芭蕾新手。

和王子合作，

幫助我蛻變為一名完整的藝術家。

第十一章

各位先生、女士，
歡迎米斯蒂·科普蘭！

Life
in Motion

除了凱文，還有其他藝術工作者不吝指引及支持我。伊莎貝爾‧布朗就是其中之一。她給我的是嚴厲的愛。武斷如她，只會在你值得稱讚的時候，才表示稱許。

我第一次和ＡＢＴ子團在紐約表演的時候，她排開所有事情來看表演。當天晚上稍晚，我回到她那幢位於上西區的赤褐色豪宅，她拿著玫瑰花走進我的房間來。我心裡納悶，她怎麼沒在劇院拿給我，像其他舞者的父母和朋友恭喜他們一樣。

她在邊桌上放好一只花瓶。

「我看到妳表演很精彩，值得送這些花，才去訂的。」她說，用沒什麼情緒的眼神看著我。

這就是伊莎貝爾，但我很愛她。我很感謝她大方地讓我住在家裡，也很感謝她的誠實，這樣我就知道，如果伊莎貝爾‧布朗說我很有才華，那麼這就是事實。我在美國芭蕾舞團有上幾堂萊斯麗的課。伊莎貝爾和女兒萊斯麗像獵鷹一樣地看著我表演，並對我讚譽有加，讓我覺得自己彷彿是這個顯赫家族的一份子。我加入舞團後，據說萊斯麗曾經表示，我是美國芭蕾舞團最出色的年輕舞者之一。能讓布朗王朝的人這樣稱讚，感覺就像帕華洛帝說你的聲音很棒，或是威廉斯姊妹因為你反手拍很強而向你致敬。

除此之外，我還受到另外一位藝術表演者的啟發與鼓勵。這位表演者在他的藝術領域中，已經達到登峰造極的境界，但領域與芭蕾舞相去甚遠。

他是王子[1]。

王子降臨

當時，我在勞里德森芭蕾中心認識的朋友凱倫·萊托（我們後來一起經營生意），在「舞者職涯轉換」上班，這是一間幫助退休舞者在新工作崗位發揮一技之長的公司。

某個星期六早上，有人傳簡訊把我吵醒。

上面寫：「我可以把妳的電話號碼給王子嗎？」

王子？

顯然，是一名王子的助理打電話到凱倫的辦公室，問有沒有人可以要到我的聯絡方式。王子怎麼會想跟我說話，我一點頭緒也沒有，但我告訴凱倫，她當然可以把我的號碼給王子。

當天稍晚，我的手機響起。

他用充滿魅力的男中音說話，有一點像他經常用在暢銷金曲中、足以撼動吊燈的假音，但你不可能聽不出是他在說話。

聽到他的聲音感覺好不真實，但他打來的時候我沒有什麼特別的想法。我最想知道的莫過於他的目的。

我不是他的頭號粉絲。男孩樂團、饒舌歌手、節奏藍調女歌手，在音樂上和我比較對味。不過，我在電臺和全球音樂電視臺聽過他的音樂，當然也看過〈紫雨〉（Purple Rain）的音樂錄影帶。

他用柔和的聲音說：「我要重新製作〈深紅與三葉草〉（Crimson and Clover）這首歌，希望能邀請妳拍攝這首歌的音樂錄影帶。」

我當場傻住了，試圖在心中想像，身為芭蕾舞者的我，要怎麼隨著他的音樂舞動。

感覺真奇怪，但我興奮不已。

「實在太棒了。」我說。

歐魯不在紐約，我寄了一封電子郵件告訴他我收到這份邀約。我還打了通電話給

媽媽。她比我還興奮。他們都要我趕快抓住這個機會。

當時正值美國芭蕾舞團的休團期，所以基本上我想做什麼都可以。王子和我討論出可行的日期，幾天後我就出發前往洛杉磯。我搭的是頭等艙，而且雖然我有家人住在那裡，但王子替我在比佛利山莊飯店訂了一間房間——一間奢華至極、大到不適合單獨入住的套房。房間裡擺了鮮花、香檳和一張手寫卡片歡迎我。王子的助理會載我往返拍攝音樂錄影帶的工作室，如果助理沒空，就會讓我搭禮車代步。

隔天，王子終於走進拍攝現場，那時我正坐在梳妝椅上。他拿著一支有裝飾的手杖，但他非常安靜謙和，跟想像中的超級巨星完全不一樣。他一派輕鬆地向我走來打招呼、握手，看起來似乎有點緊張。

我要替自己編舞，隨著音樂即興創作。王子知道我對舞蹈藝術了解得比他透徹多了，對於這點他很尊重。他只是在現場安靜地坐著看，讓我順著當下的感覺探索創作。

當天晚上，禮車載我到王子家吃晚餐。我進去的時候，看見一個包裝非常精緻的禮物，盒子裡面裝著一件裸色的訂製禮服，是我在音樂錄影帶拍攝現場穿的那一套。

王子的工作人員帶我走進家裡，我應該在廚房對面的客廳區等了四十五分鐘左右，

一面和王子的廚師閒話家常，一面坐立不安地等他過來。我環顧這間美麗的屋子，到處都是從地面延伸到天花板的落地窗，月光透過窗子落在迷人的紫色鋼琴上。

他終於來帶我了，我聽見走廊那頭傳來鞋跟的叩叩聲。我被他帶到餐廳坐下，吃著廚師為我們準備的純素晚餐。這張餐桌長得不可思議，他坐在桌首，而我則坐在他旁邊。

從一開始，他就表現出非常欣賞我的態度，只要是有關我和芭蕾的事，他都很感興趣。他問了一大堆跟我有關的問題，包括我喜歡聽什麼音樂、我對表演有什麼感想、在美國芭蕾舞團的經驗如何……

晚餐過後，禮車把我送回飯店。直到一年過後，我才再次見到王子。

他偶爾會打電話給我。有一天，他邀請我去看放克搖滾團體葛拉漢中央車站合唱團在紐約的表演。這一次，他還是派禮車來接我；這一次，他還是很害羞。我和他坐一張很大的圓桌，這一桌只有我們兩個。那天晚上，他一度到臺上表演吉他。他強勢、狂熱、激情，讓觀眾為之瘋狂。這是我第一次看到這一面。然後，那天晚上就這樣結束，我回到家裡。

跟王子在一起就是這樣，他會消失，然後突然回到我的生活裡，作風很神秘，但也令人興奮。約莫五個月之後，他又打電話過來。

「我要到歐洲巡迴演出。」他說：「我想請妳參與幾場表演。或許，妳可以用獨舞替我開場。」

美國芭蕾舞團暫時休團的時候，要跟王子合作不是什麼難事，但是如果我想在排練或公演季從事舞團以外的活動，就必須請假，還有可能要扣薪水。而且，這種要求大部分會被舞團拒絕。

我的假在最後關頭才被批准——歐洲巡迴是在夏末，我可以去了。

這是非常難能可貴的機會，我不只能和偶像合作，還要在一批完全不同的觀眾面前表演。我心裡想，好不真實，但我表現出泰然自若的樣子。

「我應該可以去。」我冷靜地回答。

我抵達巴黎戴高樂機場的時候，王子坐在一輛黑色的長軸禮車裡面等我。車子開往飯店的途中，我們沒有說什麼話。我們住在布里斯托飯店，我在王子的房間外面等他的時候，遇到了正在拍攝電影《午夜·巴黎》的演員瑞秋·麥亞當斯。

第一天晚上，王子和我去看歌手艾莉卡・芭朵表演。她的表演就像一場靈魂的交流。她超凡脫俗、風情萬種，一看就知道很享受人生。

更晚的時候，艾莉卡和我坐在一起，看王子在續攤派對上即興表演。那一晚彷彿永遠不會結束，王子一定有連續表演四個鐘頭——他就是如此熱愛他的藝術。他可以整天作曲、排練，再表演一整個晚上。身為舞者，我完全能夠理解這種熱情。

我們本來在巴黎有一場表演，結果卻取消了。我不記得原因。我確定的是，有一篇聳動的報導，可能牽涉到官司訴訟，諸如此類的事。不管怎樣，我們最後只在法國的尼斯有一場表演。

幾天後，我們抵達坎城。樂團和工作人員在內格雷斯科飯店下榻，但王子對住宿很講究，覺得那裡住得不舒適。我和他四處繞，終於在坎城馬丁內斯凱悅飯店安頓下來。

在最後關頭才找住的地方，實在很戲劇化，但王子就是這樣的人。他會讓不可能化為可能。

等到終於要表演的那一天，我們抵達現場，有人帶我們進更衣室。結果，王子和我必須共用同一間，他還為此向我道歉。我後來才知道，像他這樣的超級巨星，很少

發生這種事情。但我並不介意，我們一面化妝，一面坐著聊天和開玩笑。

王子的樂團及和聲歌手上臺後，接著換我上場。我走出去，不是很確定接下來要做什麼，因為我沒有彩排過。但我不擔心，我已經進入狀況了。我即將上臺表演，這是我熱愛的事，而且美國芭蕾舞團遠在千里之外，所以我不必擔心前移投躍 (*jeté en avant*) 是否精準執行，也沒有人會對我的外表品頭論足。我可以自由自在地跳舞，向從未體驗過的觀眾介紹我最愛的芭蕾。

我用臀部的力量把腿舉高，膝蓋幾乎碰到額頭，然後保持膝蓋伸直的狀態陡然放下，完成「大擊打」(*grand battement*)。大概跳了一、兩分鐘後，觀眾席爆出尖叫和歡呼。

我心想，天啊，覺得好興奮。**他們很喜歡！**

接著，我開始轉圈，瞄到王子走上舞臺。歡呼聲，當然是因為他。我暗自笑了笑，慢慢退出舞臺。我在舞臺側翼站著看完整場表演。這是我第一次看到這個隨和、好奇心強烈的朋友，化身為傳奇音樂人王子。我其實是張著嘴巴站在那裡，他的變化讓我十分驚訝。他熱力四射、還能掌控全局。他的歌迷對他充滿熱情，如同他對歌迷也充滿熱情一樣。這種藝術表演技巧，以及與觀眾之間的連結，正是我在職業生涯中希望

學習的目標。

藝術家的蛻變

王子消失了一年左右，然後又突然在二〇一一年秋天打電話給我。他想請我搭飛機到他在明尼蘇達州的家拍照，以及討論新的合作計畫。我答應了，而且這次也跟之前一樣，我去找他的時候，不太清楚他打算做些什麼。

他告訴我，他打算在美國巡迴表演，他很久沒這麼做了。巡迴表演的名稱是《歡迎來到美國》，將在紐約的麥迪遜花園廣場舉行開幕演唱會。我十分榮幸能夠受邀，以及參與前置階段，和王子一起預想、安排巡迴表演的輪廓和流程，。

我們一起拍照。他拿吉他，我穿著將近兩年前拍《深紅與三葉草》用的禮服和芭蕾舞硬鞋。他專心地望著鏡頭，而我則在他身邊軸轉和擺姿勢。幾個小時後，我們拍完了，我走到他家裡的另外一間房間，和幾名準備挑照片的工作人員坐在一起。由於他們看不出芭蕾舞者的獨特的身線差異，所以由我來選，我挑出幾張最能呈現舞者線條的照片。

他們能接受我最了解舞蹈，並把要用在海報和節目單上的照片印出來，這些是巡迴表演期間要販售的商品。

不過，遊戲時間結束了。之後不能再用即興表演的方式，這一次，王子要的是編排好的固定舞碼。

我回到紐約的時候，美國芭蕾舞團正在如火如荼地，為布魯克林音樂學院的《胡桃鉗》公演季作準備。在首映之前，布魯克林音樂學院的場地有另外一個舞團要用，所以我們在一間位於紐澤西的劇場進行日間排練。

我從大約早上十點到晚上九點要參加美國芭蕾舞團的排練，還要趁休息時間和編舞家在劇場見面，討論我要在王子的演唱會上表演的節目。我要跳的歌是〈美人兒〉（The Beautiful Ones），出自王子的電影和《紫雨》專輯。

整個白天和大半個夜晚，我都在美國芭蕾舞團排練，結束後會有禮車到劇場接我，載我到紐澤西州的伊佐德中心。然後，我會在那裡和王子一起練到凌晨兩點左右。他現在對我要求很嚴，但我不覺得不舒服，因為身為芭蕾舞者，我很習慣這種高壓的環境。

除此之外，先前的表演能隨心所欲是很有趣，但回歸追求技巧完美與掌控，讓我覺得

很熟悉自在。我準備好了。

王子替我和編舞家寫了好幾頁的筆記，讓我一遍又一遍聽〈美人兒〉，直到我熟悉裡面的每個字和音樂意義為止。

寶貝、寶貝、寶貝

結果會如何？

有時候，我們會到他在麗思卡爾頓飯店的套房練習。他會把音樂放到最大聲，而我則是就著餐桌跳舞；我們用餐桌代替鋼琴，因為演唱會時，我要站在鋼琴上旋轉。

和王子一起工作時，我感覺到，他才華洋溢、對細節很專注，除此之外，他也對我很信任，所以我信心大增。我在執行他的願景，而這份願景主要是以我的想法為基礎。

沒有女芭蕾老師給我越來越多的指導，讓我覺得自己很獨立，彷彿我終於成為一名真正的專業人士了。

直到那時，我都還是常常覺得自己是一名學生，永遠的芭蕾新手。和王子合作，幫助我蛻變為一名完整的藝術家。我必須為每一個舞步負責——從構想到執行，從誕生到終於開花結果。

舞團外的自由與激情

我遇見並愛上歐魯、學會珍惜煥然一新的身體、踏出第一步見到了父親，這些情感上的突破，似乎與我在舞蹈技巧上的突破相輔相成。

我記得，我第一次跳喬治・巴蘭欽的《柴可夫斯基雙人舞》（Tchaikovsky Pas de Deux），是二〇〇九年五月，在大都會歌劇院和傑瑞德・馬修斯（Jared Matthews）搭檔，這是我的重要轉捩點。快速的腳步動作——尤其是巴蘭欽芭蕾舞劇中的快速動作——一向讓我覺得難度很高。我持之以恆地練習並表現傑出，這是一項重大成就。而且，我每表演一次，技巧就又更進步了一點。

我發現，當我進步和突破的時候，大部分是受邀參加美國芭蕾舞團之外的表演，我想這是因為到外面表演，我通常會是主要的舞者，可以演出重要的舞碼，卻不受美國芭蕾舞團職員的期許和壓力所限制。

有時候，壓力其實只是我自己想出來的。我老是擔心，請了一天假，或是不能維

繫舞者終日追求卻不可得的完美假象，我就再也無法成為跳這支舞碼的人選了。可是，在美國芭蕾舞團外面跳舞，讓我覺得沒有什麼好失去的，沒有顧慮和緊張，只有純然又無拘束的快樂。

與美國芭蕾舞團之外的舞團或編舞家合作，讓我體會到強烈的自信和興奮感，與王子一起表演，也讓我感受到相同的自由和激情。

他跟我一樣是完美主義者，而且這次，他希望在我的表演中看到某些特定元素。不過，由於我是芭蕾的專家，所以在編舞、練習，還有接下來的表演，依舊由我決定，全權操之在我。

我和他會盯著鏡子，構思我要在他身旁擺出哪些姿勢，才能搭配他要在美國巡迴演唱會上要唱的〈美人兒〉。我不會出席每一場演唱會。由於美國芭蕾舞團正在布魯克林音樂學院進行公演，舞團答應我可以在沒有演出的晚上，和王子一起表演。對於我能不能加入表演，取決於美國芭蕾舞團的行程，王子並不介意。如果我要在布魯克林音樂學院演出，他就會略過我的表演。

我累得精疲力竭，但心情非常興奮。從大都會歌劇院，到哈瓦那的卡爾・馬克思

劇院，再到香港的文化中心劇場，我在世界各地表演過，但是和王子一起表演，卻是我從來沒有想過的事。

第一場是在麥迪遜花園廣場進行，我覺得壓力比平常大了一點。觀眾席裡坐滿名人，氣氛張力十足。

演唱會進行到一半的時候，我溜到舞臺下方，那裡有一間王子的小更衣室。在我們一起表演之前，他先唱了好幾首歌。他走下來的時候，我們都沒有說話，然後互相擁抱。

「我們上場吧。」他說。

接著，他站上一個方形的小升降臺，升到舞臺上方，走向鋼琴開始演奏。

升降臺應該要再降下來，讓我站上去，升到舞臺上，站在王子身旁。

可是，升降臺沒有降下來。

我開始慌張。天啊，我心想，該輪我上場了！我應該要站上舞臺了！

感覺好像過了好幾分鐘，但幾秒鐘後，升降臺就降下來接我了。

我優雅地走向鋼琴，站到預定的位置上。經過王子要求的無數次演練，我對歌詞中的每一個字，還有和弦，都了然於心。我一拍不漏地找到自己的位置，覺得熱情沸騰。

等王子停止演唱，我就要表演獨舞。

「各位先生、女士，歡迎米斯蒂·科普蘭！」我的心開始撲通撲通地跳，彩排的時候他沒有這樣做過。我一直將自己視為在後面快速旋轉、伴舞的人，但現在，他向觀眾介紹我，彷彿我是他的夥伴，和他一樣重要。我感到飄飄然。

老實說，我不認為自己能真正展現身為一名芭蕾舞者的能耐。因為王子堅持，所以我穿的是好幾年前在〈深紅與三葉草〉音樂錄影帶中穿的禮服，那件禮服是四號，但我的身材只穿到零號而已。再加上裙襬又長又重，我跳不起來，也不能做複雜的旋轉動作。就連舞臺也不大對，地板材質並不適合穿硬鞋跳舞。

大部分的時候，我用一種非常撩人的姿態，這裡、那裡到處走動，一個蹬步轉，接著一個蹬步轉，再來一連串的鏈轉，直到我因為長裙襬的額外重量而再也無法不覺得頭暈目眩為止。不過，沒有一樣是我不能掌握的技巧，我做出高超的平衡動作，保證不會讓我在鋼琴上轉到一半失足滑落。

儘管如此，我都永遠、永遠不會忘記這場表演。我在演唱會上表演，讓許多從來沒有看過芭蕾的人感受芭蕾。王子和我還要在麥迪遜花園廣場表演好幾場，接下來，

我們在洛杉磯的廣場表演，真是一場無與倫比的精彩體驗。

王子很喜歡看芭蕾，經常到美國芭蕾舞團看我表演。我從還是一名年輕舞者的時候，就沒什麼信心，但他給了我信心。我最珍惜這份友誼的其中一點，就是他讓我明白自己在美國芭蕾舞團的價值。他告訴我，我不需要總是這麼謙虛，跟米契爾先生想告訴我的事一樣。他說，妳是皇后、是一流表演者中最頂尖的。知道像他如此才華洋溢的人都對我有信心，讓我站上舞臺的時候，感覺自己脫胎換骨了。他在我的生命中來去匆匆，但我永遠都會對此心存感激。

此外，美國芭蕾舞團本來可以拒絕我的，但他們還是允許我把握這些機會，實在非常大方。而且，毫無疑問地，對於我在舞團裡的工作，他們也給予極大的支持，對我而言，這就是最有力的肯定。

我了解到，支持自始至終一直都在。我經常回憶起，我第一次到美國芭蕾舞團跳舞的那兩個令人沉醉的夏天。我還記得，有一天，第一位在崔拉·夏普的《生死關頭》中和巴瑞辛尼可夫共舞的偉大舞者工藤伊蓮，向我走了過來。她前一年看到我在柯克·彼德森的現代芭蕾作品《溫柔凝視的雙眼》（*Eyes That Gently Touch*）中表演，她是來告

訴我，她覺得我的表演很優美，有另外兩個專業舞團也跳這支作品，但我的表演是她看過最棒的一場。對我來說，這是莫大的殊榮。

我還記得，美國芭蕾舞團當時的副藝術總監大衛・理察森（David Richardson），有一天走過來告訴我，約翰・米罕前一天提到我。

「我非常期待接下來的這個公演季。」大衛說約翰這樣告訴他。

「為什麼？」大衛問。

根據約翰的說法是：「因為有米斯蒂・科普蘭和大衛・霍伯格。」他提到的作品，由我和年輕有為的舞者大衛・霍伯格擔綱主角，大衛後來當上美國芭蕾舞團的首席舞者。理察森說，約翰告訴他，我才華洋溢。我覺得自己倍受肯定，簡直可以來個大彈跳跳上天了。

1 王子（Prince）：本名普林斯・羅傑・尼爾森（Prince Rogers Nelson，1958－2016），一九八〇年代美國流行樂壇紅極一時的傳奇黑人歌手。

我有一部分的使命，

是要讓大家認識我們在芭蕾界闖蕩的歷史。

形形色色的黑天鵝，

豐富了芭蕾的世界。

第十二章
我要當棕色的貓

Life
in Motion

我在技術上有所突破，還跟其它舞團以及像王子這樣的表演者合作，凱文·麥肯齊等人也對我出言讚美、表示支持，這些都有助於讓我相信自己的才能，促使我除了在舞蹈、文化、藝術等領域之外，在種族議題上也懂得為自己發言。

了解在我之前的黑人芭蕾舞者是怎麼走過來的，也幫助我找到自己的聲音。

黑天鵝們

我看俄羅斯芭蕾舞團的紀錄片時，知道了雷文·威爾金森。這是我第一次聽到她的名字，令我既憤怒又欣喜。激憤的原因是，就連我這個年輕芭蕾舞者，以及我身邊許多朋友都沒有聽過雷文。不過，我還是很高興自己終於找到她了。

俄羅斯芭蕾舞團到美國南方巡迴表演的時候，雷文遭三K黨威脅，因為這件種族暴力事件被傳得沸沸揚揚，最後雷文不得不離開舞團移居荷蘭，尋找能讓她再度跳舞的棲身之地。我在看她的故事的時候不禁落淚，但我也明白，自己不是唯一的黑人芭蕾舞者，此外我很幸運，現在這條路安全多了。

我太常跟經紀人吉爾姐‧斯奎爾（Gilda Squire）說雷文的事了，所以她決定幫我找。她發現，雷文應該還活著，就住在上西區，和我住的地方只相距幾個街區而已。

我想，這就表示我們注定要認識彼此、互相支持。

從一開始就很關注我的職涯發展。我既感動又驚訝。

吉爾姐聯絡雷文，得知她看了每一場我的電視專訪，還讀過很多有關我的報導，

後來，吉爾姐在哈林區的工作室博物館安排了活動，由雷文和我進行一場跨世代黑人芭蕾舞者的公開對話。我第一次和雷文交談，甚至不是在同一間房間裡，而是在現場廣播節目中受訪，為工作室博物館的活動宣傳。我光是聽到她的聲音，就激動得不能自己。我們在哈林區的博物館舉行對談活動時，終於在上臺的前幾分鐘見到面。

我淚流滿面，緊緊抱著雷文。她好嬌小、纖細、美麗。

從那時候我們就一直保持聯絡。我的每一場表演她都來參加，我們經常在表演後一起去吃晚餐。我還沒遇見她以前，就將她視為在人生中指引我的一線光明，現在，她則是不斷無私地鼓勵著我，要我追求她從來沒有到達過的境界。她經常說我有比她更高的能力和才華，但我實在很難相信。她很謙虛、有活力，總有一堆有趣卻動人的故事，

從來沒有重複過。我們說的是相同的少數語言——一種非裔古典芭蕾舞者使用的語言。

我想，身為非裔美國芭蕾舞者，我有一部分的使命，是要和大家分享雷文的故事，讓大家認識我們在芭蕾界闖蕩的歷史。除了雷文，還有埃莎・艾許、艾麗西亞・格拉夫・梅克、勞倫・安德森（Lauren Anderson）、泰・希門尼斯，以及其他形形色色的黑天鵝。她們豐富了芭蕾的世界，卻經常無法獲得相對的回報。我和她們之間，有非常深刻的聯繫。我們要在這個世界裡生存並不容易，直到今時今日，想在專業芭蕾界出頭天，需要的不是很幸運（像我一樣），就是很有錢（我就沒有）。除此之外，還要有扎扎實實的訓練和情感上的支持。在往上爬的途中，放眼望去都沒有和你一樣的人，會讓你覺得很孤單、害怕。有了埃莎、泰這些人，尤其是雷文，讓我沒那麼孤單了。

棕色的貓

在芭蕾舞團中，通常得和朋友、夥伴競爭跳同一個角色，這種事情永遠不會好受。

可是，在不平等的狀況下競爭，更是令人滿心疲憊。

我記得，有一次我走去上某一位女芭蕾老師的排練課，當時我有一種非常糟糕又很空洞的直覺，因為我知道她對於我是什麼樣的人、有什麼能耐，心裡已經有定見了。

我就是知道。明明很清楚無論表現多好，都不太可能入選，卻不得不裝出信心十足的表情，這讓我心情沉重。當我偶爾要為自己說話的時候，也是這種感覺。

我想稍微打開心房訴說擔憂，告訴我的夥伴經典角色很難輪到我，或是我很難在某些表演中獲得肯定，但他們總是一而再、再而三地說「可是我們沒有把妳當黑人看待」。

他們當然是好意，甚至是出自同情才會這麼說。可是，我實在忍不住想：這樣啊，**如果你相信不把我當黑人看待是種稱讚的話，那麼你是怎麼看待黑人的呢？**

但我還是繼續跳舞、練習、表演。我在各個方面都比以前更強了。終於有人關注我的才能、而不是天生擁有的外表時，感覺真是難以形容。

三年前，我在《睡美人》中跳穿長靴的貓。化妝師已經拿好粉盒，準備要幫我把臉部撲白。

我看著她，大膽說出不同的意見：「我不懂為什麼貓咪一定要是白的，我要當棕色的貓。」

於是我成了棕色的貓。

夢想成真

二○○七年，凱文・麥肯齊選出我和另外一名舞者，代表美國芭蕾舞團，參加知名的布倫芭蕾舞大賽（Erik Bruhn Competition）。

全世界四大芭蕾舞團——美國芭蕾舞團、英國皇家芭蕾舞團、丹麥皇家芭蕾舞團、加拿大國家芭蕾舞團——的藝術總監，會分別選出最厲害的年輕舞者參加比賽。

我相信，凱文一直認為我別具潛力，所以從提供可口可樂獎學金、到支付我在南加州最後一年的訓練費用，再到選我角逐葛莉絲王妃基金會的獎項，他能夠給我的獎學金、獎助基金和工作坊名額，一項都沒少給過。還有現在，他給了我一個機會，讓我朝以首席舞者的身分站上舞臺更進一步。

我和同期團員傑瑞德・馬修斯一起代表美國芭蕾舞團參賽，奪冠的呼聲很高。傑瑞德是我的朋友，也是我跳雙人舞的老搭檔，有他在我身邊，我覺得很放心。

在加拿大比賽的三天前，我在練習某個跳躍動作的時候受傷了。等我們回到美國後，馬上就要跟著美國芭蕾舞團巡迴表演，而我要在《天鵝湖》的三人舞中飾演跳躍的女孩，我就是在準備這段舞蹈時受的傷。診斷結果是蹠骨出現壓力反應，我慌了手腳，覺得萬念俱灰，但還是決心要完成比賽。隔天我請了假，回到美國芭蕾舞團的練舞室，看看我還能不能夠跳舞。

當我打開通往更衣室的門，看見一只不認識的行李箱，就放在更衣室的中間。沒有人告訴我，還有一名美國芭蕾舞團的女孩也在準備，隨時可以替我上場，但我還是解讀出這則令人吃驚而且再清楚不過的訊息。我知道自己得振作起來。我可不要錯失屬於我的機會。那天晚上，雖然受傷的地方很痛，我又很緊張，但還是決定要去加拿大參加比賽。

傑瑞德和我要演出的是的《睡美人》中的華麗雙人舞，這支舞我在ABT子團跳過很多次，我們還會跳一段尤里·季利安[1]編的現代舞碼《小小的死亡》（Petite Mort）。我們都知道總監選我們來參加來自其他三個舞團的舞者，都出乎意料地非常友善。比賽是多麼光榮的一件事，也都感受到在這麼大的舞臺上表演壓力不小，我想，正是如

此讓我們團結在一起。我對《睡美人》的舞碼特別擔心，應該是因為在美國芭蕾舞團裡，大家太常告訴我，我跳偏現代芭蕾的角色非常出色，所以要跳這麼有代表性的經典舞碼，我覺得有一點可怕。

不過當天晚上，我還是盡全力表演。最後，我們輸了，但我卻得到更大的獎勵。

幾個星期後，我回到家裡，凱文要我過去見他。

他終於決定讓我當獨舞者。他告訴我，布倫芭蕾舞大賽那天晚上，他第一次看到我表現出芭蕾舞者真正的樣子。

我將成為美國芭蕾舞團二十年以來首名黑人獨舞者，這是歷史性的突破。

不過，聽見他說的話，我異常冷靜。這和我十三歲起就在幻想的情況，完全不同。

在那個幻想中，我哭著跪下來，由衷地感謝凱文。現在，夢想成真，經過這麼久、這麼辛苦的奮鬥，多年以來不斷懷疑自己，我終於相信自己當之無愧。

儘管如此，無論以前還是現在，我都認為，凱文從一開始就在背後支持我，敦促著我長大、成熟、表現傑出。當我離芭蕾舞者的樣子還很遠的時候，他就給我代表享譽世界的舞團、站在舞臺中央的機會。對此，我永遠心存感激。

經過六年漫長的等待，現在的我已經準備好了。除了讓全世界看見我是才華洋溢的舞者之外，還要讓大家知道我是一名真正的藝術家。

回到起點

二〇一一年，我和丹佐・華盛頓[2]、珍妮佛・洛佩茲[3]、凱莉・華盛頓[4]、小古巴・古汀[5]、史摩基・羅賓遜[6]、魔術強森[7]、舒格・雷・倫納德[8]等人，以及其他美國男孩女孩俱樂部的傑出校友，一起為俱樂部拍攝一支激勵人心的公益廣告。

身為芭蕾舞者，我們通常不會覺得在這個行業終其一生矢志努力能得到什麼好處。

但是身為俱樂部的一員，四周圍繞著各藝術領域的傑出人士，令你尊敬的人就在身旁接受表揚，而你知道他們來自相同的起點，感覺真的好棒。我想，同樣都是男孩女孩俱樂部的孩子，我們覺得彼此相連。丹佐・華盛頓告訴我一個很棒的故事。他說，年輕時，他在紐約尋找任何可能上臺或接近舞臺的機會，所以大都會歌劇院徵求布幕升降員的時候，他立刻抓住這個機會。後來，他曾經在美國芭蕾舞團的表演中，替娜塔莉亞・馬卡

洛娃和米凱亞·巴瑞辛尼可夫拉過布幕。凱莉·華盛頓則表示，有意支持我和芭蕾表演，

她是個非常謙和的人。

二○一二年，我入選男孩女孩俱樂部名人堂，前往聖地牙哥參加典禮。

肯汀夫婦和我媽媽也到場了，辛蒂和派翠克則坐在觀眾席裡。

在那之前，男孩女孩俱樂部的職員問我，要不要邀請辛蒂，我回他們，當然要。

過去幾年，我在好幾個場合見過布萊德利夫婦。

不過，男孩女孩俱樂部的典禮，是我們在難堪的脫離監護事件後，第一次全部齊

聚一堂──媽媽、肯汀夫婦、布萊德利夫婦，全都在場。

我在得獎感言中提到許多領我進入芭蕾界的人，辛蒂也是其中之一。我想，我以

前從來沒有好好感謝過她，是該這麼做才對。

媽媽、伊莉莎白、理查、派翠克、辛蒂，全都在場。我們走過巨大的傷痛，一起

歌頌在那之前和之後發生的好事，讓我覺得很驕傲。男孩女孩俱樂部是我第一次摸到

扶把的地方，能站在這裡的舞臺上，又有大家和我一起感受成功的喜悅，真的好棒！

致得獎感言詞的時候，我滿心喜悅。我望向他們發著光的臉龐，一點也不覺得緊張。

1 尤里・季利安（Jiří Kylián・1947—）：當代知名編舞家，生於捷克布拉格。曾任德國斯圖加特芭蕾舞團（Stuttgart Ballet）主要舞者，年僅二十八歲獲聘荷蘭舞蹈劇場（Nederlands Dans Theater）藝術總監，創新舞團編制、獨特多元的編舞風格風靡舞壇。

2 丹佐・華盛頓（Denzel Washington・1954—）：美國男演員、電影導演及監製。

3 珍妮佛・洛佩茲（Jenifer Lynn Lopez・1969—）：美國女演員、歌手。

4 凱莉・華盛頓（Kerry Washington・1977—）：美國電影、電視女演員。

5 小古巴・古汀（Cuba Gooding Jr.・1968—）：美國男演員。

6 史摩基・羅賓遜（Smokey Robinson・1940—）：美國創作歌手、唱片製作人。

7 魔術強森（Magic Johnson・1959—）：本名 Earvin Johnson, Jr.，前美國職業籃球運動員。

8 舒格・雷・倫納德（Sugar Ray Leonard・1956—）：前職業拳擊手，曾獲五座世界冠軍。

身為專業舞者，

有沒有哪一天晚上跳出完美的表演？

這很少發生。

你反而總是在努力修正錯誤，

在狀況不好時想辦法渡過難關。

第十三章
火 鳥

Life
in Motion

我還是個小女孩的時候，總是害怕被批評、讓別人失望，喜歡討好別人。擔任糾察隊員時，我會不辭辛勞地確定所有人都準時進教室。需要跑腿的時候，則會第一個舉手，自願清理桌面或幫忙我的兄弟姊妹。

有時候，兄弟姊妹會抱怨媽媽的男朋友，甚至抱怨媽媽，但我卻閉口不言。我寧願坐在空蕩蕩的走廊上，聽著自己製造出來的回音，也不要冒晚進教室的風險。我住在辛蒂家、還有念公立學校的時候，會把床單搭成帳篷，用手電筒熬夜讀書準備考試。

後來我走上一條不可能的路，成為一名芭蕾舞者。這件事所代表的意義，就是會不斷受到批評。

美國芭蕾舞團練舞室裡的每一場排練、大都會歌劇院或布魯克林音樂學院的每一場表演，我都冒著會讓相信我的人失望的風險，而且或許最失望的會是我自己。

有好多人在支持著我，例如媽媽，她是如此愛我，才會讓我離家一陣子，去和布萊德利夫婦住在一起。；例如凱文・麥肯齊，他讓我一圓在美國芭蕾舞團跳舞的夢。

可是，在芭蕾圈裡，有很多人——一直以來都有——批評著我。他們用扭曲的眼光看待我的外表、能力和動機，總是令我受傷。

有一些部落客認為，我和王子的表演貶低了芭蕾，有些人罵我竟敢「操弄」種族

議題，有些人則是拿出我的報導，說我只是一隻愛搏版面的三腳貓。

我不想讀這些尖酸刻薄的話，但受到好奇心驅使，我無法完全忍住不看。這時候，

我會希望自己讀了以後不要覺得受傷或生氣。可是，我還是感覺如此。

帕洛瑪從來不看她的舞評，但很少有舞者能夠像她這樣不與公眾接觸。就我而言，

在網路和社群網站上活動頻繁，是另一種和舞迷交流的方式。舞迷包括在美國芭蕾舞團

表演時買前排座位的人，也包括只從平板螢幕透過影片看我跳舞的人。可是，總有一些

人不想看我跳舞，就因為我是黑人而已。不管我做了些什麼、也不管我是怎麼辦到的，

他們就是不喜歡我。

我很想試試看帕洛瑪的方法——她不必處理會麻痺藝術才華和撕裂靈魂的評語，不

必活在從事熱愛活動的喜悅被剝奪的恐懼當中。我永遠不要這樣。

有些人從來沒有見過你、從來沒有跟你一樣的經歷，就從吉光片羽的鏡頭解讀你，

然後批評你。我要如何才能說明這種感受？接受訪談、和王子一起跳舞、把握住每一

個可以向年輕人說話的機會，是因為我愛芭蕾，不是要利用芭蕾。我想分享這種在本

質上非常振奮人心的美妙藝術，和越多人分享越好，因為我從親身經歷了解到，芭蕾能給人喜悅與優雅。

我也發現大家談論我的混血背景很有意思。大部分的黑人都有來自歐洲或美國原住民部落的祖先。有人認定我是黑人、說我不適合芭蕾的古典世界，但是當我突破逆境，在這個既封閉又排他的世界裡成功了，化不可能為可能、因而獲得媒體關注時，突然之間，我的義大利外婆和德國奶奶又成了焦點。

我選擇自己定義自己。我是一名黑人女性，我的身分不是用來操弄的工具，也不是一張指定給我、要我心不甘情不願接受的標籤。是非裔美國文化孕育了我、塑造出這樣的身體和世界觀。我承認，當我遇到時不時就會在眼前上演的歧視時，我不是一直都能妥善處理自己的傷心和憤慨，可是我有抒發的管道。有好多次，我從跟我學舞的七歲小女生口中聽出，舞蹈世界被偏狹的心態給汙染了。她們都還是孩子，卻已經要處理這種成人的困境。這是非常嚴重的事。當我希望每一個看我跳舞的人，都會在我飛越舞臺時感到激動、驚訝不已，我覺得自己好像在舞臺上帶著所有非裔小舞者一起跳舞，有折翼的小舞者，也有正要起飛的小舞者。

有人曾經問過我，身為舞者，有沒有哪一天晚上跳出完美的表演。有時候，似乎有那麼一瞬間，你覺得自己完美平衡，每一次的跳躍、降落都無懈可擊，雙臂舉得非常對稱，身體弓得既有力量又很優雅。這時，舞者會說：「你跳開了，跳得很順。」

但這種情形很少發生。身為一名專業舞者，反而總是在努力修正錯誤，在狀況不好的時候想辦法渡過難關。我們受過的訓練，讓我們能在失去平衡的時候找回平衡，並對突發狀況──漏拍、扭傷腳踝、踉蹌、跌倒──快速做出反應。

每次排練之前，我都一定會到芭蕾教室上課，而且我會先用扶把暖身，就像回到聖佩德羅男孩女孩俱樂部、第一次握著扶把那樣。有些時候，我用一隻腳站立，覺得腿很痠、沒什麼力氣，就會改變重心，換個方式讓自己挺起胸膛、完成暖身。

這個時候，我的內心也會掀起波瀾──我得屏除批評的聲音，讓自己記得所有依靠著我的非裔小舞者，然後再度挺起胸膛，完成暖身。

火鳥旋風

我得知要跳《火鳥》的時候，正在東京表演《唐吉訶德》裡的拿花少女。

當時是二○一一年的秋天，我成為獨舞者已經四年了。這齣芭蕾舞劇有史特拉汶斯基作的曲子、有能夠展現舞者技巧的芭蕾編舞，還有精彩絕倫的獨舞，訴說著由魔法、神獸編織而成，用愛戰勝邪惡的故事。

隨著劇情展開，迷路的伊凡王子走進一座施了魔法的花園，他在那裡遇見、抓到一隻美麗的火鳥。火鳥逃走的時候，留下一支有魔法的羽毛。如果王子遇到困難，可以用這支羽毛召喚火鳥。

接著，在外遊蕩的王子遇見十三名正在嬉戲的公主。有一名叫作卡斯契的巫師，在這些少女身上施了咒語，想將她們全部佔為己有。但是，伊凡王子深受其中一名跳舞少女吸引。

伊凡王子和邪惡的卡斯契對抗，他揮動火鳥的神奇羽毛，於是火鳥現身施咒，令邪惡的巫師和他招來的所有怪物，必須不斷跳舞、直到筋疲力竭為止。最後，火鳥指引王

子找到一顆蛋，裡面裝著卡斯契的靈魂。伊凡把蛋打破，公主們身上的黑暗魔法立刻解開，其他遭到巫師陷害的人也自由了。魔法花園再度因為沐浴在陽光之下而花團錦簇，火鳥則像天使一樣，從王子和他的愛人上方飛躍而過。

火鳥是個美麗、深具代表性的角色。有一天，凱文把我叫到旁邊，說我之後要學跳火鳥的舞。

這麼做不太尋常。比較常見的作法是，在美國芭蕾舞團的總部，將演出名單張貼在佈告欄上，讓舞者可以看到該年度的各齣芭蕾舞劇及所有角色，角色旁邊則按照演出順序列出舞者的名字。名字寫在名單上面，不一定就是要上臺表演的主要舞者，有可能是替補舞者。

首場表演的三到四個星期之前，那張佈告會寫出你要表演的日期，這時你就終於可以確定，自己是不是上場表演的主要舞者。這時，美國芭蕾舞團也會發出一份新聞稿，公佈這一季誰會跳哪些角色、什麼時候演出。

凱文親自告訴我，我要開始學習跳火鳥的舞。用這種方式讓我知道，是最適合的作法，因為我接下來必須答應他用休團期練舞。

我認定自己是替補舞者，但還是對於要跳阿歷斯・羅曼斯基新編的舞，感到興奮不已。

在全心全意投入練習之餘，我也下定決心，要是真的有機會上場替補主角，我一定要是準備好的狀態。

羅曼斯基將《火鳥》編得既詭譎又精彩，我覺得難度很高。比起古典芭蕾，他的舞步現代感比較強，沒有現成的詞彙足以形容這些舞步。火鳥要跳兩段主要的獨舞，還有一段雙人舞。由於第一段獨舞要讓觀眾對這個神秘的生物留下第一印象，所以重要至極，而羅曼斯基對這一段舞能不能完美演出則是非常執著。這齣芭蕾舞劇由三組舞者擔綱演出，每一名火鳥都有獨特的進場方式。

我進場的時候，羅曼斯基要我全力衝刺，在音樂繼續伴奏下陡然停住腳步。接著，他要火鳥做戲劇效果十足的動作，展現出牠的力量和野性。排練的時候，我總是盯著鏡子，很注意這個部分。在古典芭蕾中，舞者通常會讓頸部與脊椎成一條線，但為了表演這隻野性十足的生物，我向前推出下巴。

和羅曼斯基合作之所以如此特別，還有另外一個原因，就是很多編舞家只能用嘴

巴說出心中的想法，但羅曼斯基會親自示範，例如不平衡的蹠步和斷斷續續的軸轉要怎麼做。因此，不管我看到什麼動作都能立刻模仿，成為一項非常重要的能力，而且使用憑直覺學習舞步的方式，也非常有趣。有很多古典芭蕾舞劇，都是在好幾個世紀之前創造出來的，其實後人不太清楚創作者想表達什麼，只能試著詮釋某種臆測。但羅曼斯基的現代創作不同。

話雖如此，要將羅曼斯基的想法化作現實還是不容易。他也不希望這是一件容易的事。在《火鳥》的雙人舞中，伊凡王子想抓住這隻生物，而牠則是竭盡所能、瘋狂地想要逃脫。這是一場對抗，不是浪漫的相擁場面。羅曼斯基的編舞充分反映出這一點。

我在學習跳火鳥的同一時期，還參加了哈林舞團的編舞工作坊。哈林舞團在長期中止活動後終於復出了，而且，這兩個月是美國芭蕾舞團的夏季休團期。編舞工作坊並沒有期末表演，只是讓我、另外一名年輕女生，還有兩名年輕男生，練習將自己的想法創作出來而已。由維吉妮亞・強森（Virginia Johnson）帶領的新哈林舞團正在尋找身分認同，能參與這個過程是很光榮的事。除此之外，周遭都是看起來和我一樣的人，他們無條件地支持著我、不質疑我的才能。我總是能在那裡尋得慰藉。

某天早上，我們忙碌地編舞和即興創作。好不容易等到中場休息五分鐘，我咚的一聲倒在地板上，累癱了。我拿起手機，開始一面伸展疲累的雙腿，一面在推特上閒逛。

我就是這樣發現的。

上面有美國芭蕾舞團的新聞稿連結，內容是《火鳥》的正式演出名單。第一場，由美國芭蕾舞團的客座首席舞者納塔利婭・奧西波娃（Natalia Osipova）演出。接著，在第二場，由我——米斯蒂・科普蘭——演火鳥。

我將成為史上首名為頂尖芭蕾舞團表演火鳥的黑人女性。

我的眼眶盈滿淚水，好一陣子都說不出話來。

「妳還好嗎？」有人關心地問我：「是家裡出了什麼事嗎？」

「不是，我入選火鳥的演出名單了。」一說完，我就開始大哭。

身邊的人也都開始哭起來，他們都想拉我過去、抱我，放眼望去，好多手臂向我伸來。

在舞團裡，其他成員就像你的家人。跟我感情最好的朋友，有一些就是在聖佩德羅、舊金山等地，從小到大一起跳過舞的同伴，有男有女；當然，還有在紐約的美國

芭蕾舞團團員。

後來，有許多美國芭蕾舞團的夥伴恭喜我，為我的成就感到開心。但我發現自己入選演出名單的那一刻就知道，他們的反應，和我那天在哈林舞團裡，被團員熱烈圍繞的情形不同。

雖然我不是哈林舞團的正式團員，可是我們之間擁有更加深刻的特殊連結，就像家人一樣。他們也是黑人舞者，能夠感受到這一刻意義多麼重大，而且沒有多少人能像他們一樣，是用靈魂深刻地感受著。我不必說出口，他們就了解我這一路走來的挫折與起伏，了解我奮鬥了十年、才終於獲得肯定、讓大家看見我有跳古典芭蕾的能力及才華。

他們陪著我一起努力，所以當他們得知非裔舞者要在具代表性的古典芭蕾中跳主要角色時，和我一樣充滿驕傲與喜悅。

對我來說，我流下的是鬆了一口氣的淚水，就像他們流下開心的淚水一樣。我興奮得不得了，但我也感受到，這十年來負在背上的重量慢慢變輕了。

我全心全意投入這場表演，每天七個小時，每週五到六天，連續練了六個月。每一堂芭蕾舞課，我都當成排練在上；每一場排練，都當成實際演出在練習。練成這樣，

我已經不確定，還能怎麼提高練習的強度了。

在我專心練習的時候，美國芭蕾舞團作的歷史性決定引起一陣旋風。許多來自電視、文學、藝術界的傑出非裔美國籍人士，紛紛購票來看我的首場公演。亞瑟·米契爾、雷文·威爾金森、蘇珊·費爾斯-希爾，心靈導師們紛紛致電向我道賀。雖然壓力越來越大，但是能有機會表演意義如此重大的角色，我實在太興奮了，沒有時間緊張。

紐約大都會歌劇院的公演季開始之前，我們就在巡迴演出時先讓《火鳥》亮相了。

第一場表演的地點，是位於加州橘郡的瑟格爾斯特羅姆藝術中心。我的覺得好像光榮返鄉，媽媽和兄弟姊妹們都到場了。表演結束後，王子依然維持他的作風，低調地悄悄為我辦了一場小型慶祝會，讓親朋好友與我一同分享成功的喜悅。

有芭蕾部落格讚美我的表現，也稱讚表演伊凡王子的赫爾曼·科爾內霍（Herman Cornejo）。

「赫爾曼·科爾內霍跳獨舞的時候，看起來棒呆了。」文章上這樣寫。

「還有米斯蒂，她的腳！她的手臂！她的背！棒得不得了。赫爾曼和米斯蒂都發揮背部動作，一起營造出濃厚的氣氛，而沒有胡亂揮舞的四肢。他們完美地分分合合，

尤其因為他們在這齣芭蕾舞劇中並非一對浪漫的愛侶，所以這很關鍵。

「我很肯定，這一組演出陣容一定會越跳越精彩。」文章繼續寫道。「真想趕快聽其他在大都會歌劇院看表演的人，對他們有什麼看法。」

除了技巧純熟備受肯定之外，大家也認為我有明顯的個人風格。

「火鳥當然跟白天鵝或黑天鵝不同，但是米斯蒂有超脫世俗的張力和流暢感，我真的很想看她跳《天鵝湖》。從這齣芭蕾舞劇可以清楚看出，她不是只有高超的技巧……希望我們能欣賞到更多這樣的演出！」

《洛杉磯時報》在部落格中登出一篇評論，溢美之詞同樣令我大為振奮：

羅曼斯基改編過的故事情節，以及不斷來回移動的表現風格，在充滿魅力的米斯蒂·科普蘭和赫爾曼·科爾內霍雙人搭擋擔綱主角時，終於透過第二組演員陣容清清楚楚地表現出來。科爾內霍熟練地維持張力而不讓活力過剩，甚至為盡情表演動物的米斯蒂·科普蘭提供了更多力量。因為他們，觀眾不由自主起立熱烈鼓掌。

身體的警訊

我們受到好評，也加緊練習，同時，有一股驚人的動力正在累積當中。離大都會歌劇院首度登臺的日子，越來越近了。

此時，我的身體發出訊號，有正在超過極限的跡象。

壓力性骨折是一種慢性創傷——在不知不覺中慢慢發展——直到有一天，它會演變成令你無法忽視的力量。

我第一次嚴重受傷是在剛進舞團的第一年，下腰椎罹患壓力性骨折。那時的我及早發現了，但這一次，我就無法如此「洞燭機先」。

在大都會歌劇院首演《火鳥》之前六個月左右，我用來旋轉的左小腿在不斷排練的過程中受了傷，開始發疼。然後，我們回紐約亮相前又四處巡迴表演，讓我的左腿繼續承受著壓力。

有兩次在橘郡表演火鳥的時候，疼痛的感覺實在太劇烈，痛到連呼吸都沒有辦法。但我試著將這件事合理化。

我告訴自己，妳練了一整天，努力過頭了，腿當然會痛。

在課堂上，我不做跳躍動作了，因為我知道這樣會造成更大的傷害。只有排練和

正式演出，我才會做大跳和小快板。

不過，小腿在痛的事，我守口如瓶。除了表演火鳥之外，我還要在《舞姬》裡跳

第二主角嘉姆札蒂（Gamzatti）。我害怕，如果把我覺得疼痛的事說出去，可能會失去

跳嘉姆札蒂的機會，甚至連火鳥的表演都要暫停。我不能失去這兩個角色，不能冒

這個險。

這麼做是為了非裔女孩。

運動過度讓自己筋疲力竭、試著將左腿狀況變差的恐懼拋諸腦後，除了這些之外，

我還和協助我準備《舞姬》的女老師處得不好。

傳奇舞者娜塔莉亞‧馬卡洛娃，本來是基洛夫芭蕾舞團的首席女芭蕾舞者，後來

脫離俄羅斯，成為美國芭蕾舞團的首席舞者。當時，美國芭蕾舞團要我和另外一名舞

者競爭嘉姆札蒂的角色。這是很不尋常的過程。凱文顯然是想讓我跳這個角色，但他

告訴我，我要讓娜塔莉亞在課堂上觀察一週。我根本不可能得到這個角色，因為她比

較想選另外一名舞者。

這個過程壓力很大、讓人累得受不了。我知道娜塔莉亞對我的身體——我的胸部和體重——有意兒，不想讓我在她打點的芭蕾舞劇中擔任主角。我總是處在瀕臨哭出來的邊緣，但我還是會忍住，等到更衣室只有我一個人的時候才哭。

我知道自己必須專心，無論心理還是身體，都要立起足尖站好。我繼續努力著。

這麼做是為了非裔女孩。

在我首次演出火鳥之前，有一場跳嘉姆札蒂的機會。那時候，我不知怎麼地，心理狀態竟然強到足以讓身體做出排練時辦不到的事，還能忘掉娜塔莉亞不認同我、批評我還沒準備好的事。

接著，輪到我登上大都會歌劇院的舞台，演出火鳥。

舞團在紐約首演當天進行了一場預演。結束後，我從大都會歌劇院的前門走出去，打算快速剪個頭髮，因為那天晚上我要出席首演後的慶祝會。

在劇院裡待了一陣子，現在陽光照在臉上的感覺真好。我吸了一口紐約的空氣——

計程車在哥倫布大道上穿梭，成群結隊的遊客和藝術愛好者漫步而過，這是我的城市，

我在這裡覺得很安心。它總是在那裡迎接我，將我緊緊擁在懷裡。

我回過頭，向上看。

是色彩炫麗奪目的我。這張二十四吋的海報，在大都會歌劇院前面飄揚，海報上面，我立著足尖，臉和頭開心地向後仰起，身體散發出力量和女性氣息。我是火鳥，米斯蒂・科普蘭。這幅旗幟是從這一季開始懸掛的，已經在那裡掛了一個月，但我看到時還是覺得很感動，眼底盈滿淚水。在紐約住了這些年，我還沒見過黑人女性出現在大都會歌劇院的門面上。

收割的時刻

幾個小時後，我穿著耀眼的紅金配色舞衣，坐在大都會歌劇院的更衣室裡。

可是，我開始不相信自己可以跳完。我覺得很痛，劇烈的痛，痛得讓人難以忍受。

我要怎麼跳舞，我心裡想著，一面望向鏡中，**會不會連走路都有困難？**

我知道，這個晚上過後，我又有好長一段時間不能跳舞了。

而今晚，我明白有好多人來這裡支持我，也明白自己已經歷了種種困頓掙扎，而且此刻意義重大，這樣就夠了。我提醒自己，不管在舞臺上表現得如何，比起我的個人成就，這一晚還有更加重要的目的。

時候到了，我起身朝舞臺的方向走去。

聖佩德羅離這裡好遠，那個第一次站上大都會歌劇院的舞臺時，小心翼翼、又敬又畏、猶豫不決的十九歲女孩，也和現在的我相去甚遠。

我現在是一名獨舞者，即將為享譽世界的古典舞團，在具有代表性的芭蕾舞劇中飾演主角。曾經栽培我、支持我的人來了，從來沒有看過專業芭蕾舞劇的人，也因為我要上場而來了，他們都在黑暗之中引頸期盼著。

我的小腿陣陣抽痛，心臟抽動得比小腿還厲害，我都不管。期盼了這麼多年，就是為了這一刻，該收割了。我停在舞臺側翼，等待第一次進場。

吊燈升起，管弦樂隊開始演奏，燈光照射下來。

我蛻變了。接下來九十分鐘，我振翅、急奔，我是火鳥。我做出跳躍、戳步、鞭轉。

而且我，點都不痛。所有訓練、練習、培植成果，全數匯聚，在這一刻製造高潮。

「那是折躍。」我聽見蘿拉・德阿維拉在我耳邊小聲地說。

「妳是上帝的孩子。」我記得辛蒂這樣說過。

「米斯蒂，妳注定要站上舞臺。」記憶中，我在克里斯身後唱《郵差先生》、生平第一次表演時，媽媽是這麼對我說的。

他們都和我在一起，還有好多人也是。

這麼做是為了非裔女孩。

表演當中，掌聲一度大得讓我快要聽不到音樂。然後，表演結束了。

全體演員出場謝幕，迎接我——火鳥——上場，讓牠可以翩然離去。觀眾起立鼓掌，喝采聲如雨點般落下。我看不見他們的眼淚，但我聽見觀眾席裡有好多人因為高興而哭了出來，彷彿他們剛才就在臺上與我共舞。

我接下花束，讓掌聲將我淹沒。然後，我轉身走下舞臺，沒有疼痛的感覺。兩天之後，我的最後一滴腎上腺素用完了，疼痛感再度出現並且來勢洶洶。

備受肯定

表演結束後，大家在舞臺上慶祝凱文・麥肯齊在美國芭蕾舞團擔任總監二十週年。和我一起參與這場盛會的人，有很多是我的朋友和舞團的支持者。

我們一起拍了照片。接下來好幾天，向我道賀的電子郵件和留言，如雪片般飛來。

「妳辦到了，妳現在是一名真正的芭蕾舞者！妳證明自己能表演嘉姆札蒂和火鳥這兩個極端的角色，我真以妳為榮。妳的能力，比我強多了，但我還是能慧眼識英雄。」我的心靈導師和偶像雷文・威爾所有芭蕾舞者該具備的特質，都能在妳身上看到。」

金森，在留言中這樣寫著。

「我們的生命中有許多特別的時刻，昨天晚上絕對就是其中之一……看米斯蒂在臺上表演，實在開心極了!!能分享她的非凡成就和具有歷史意義的表演，真是與有榮焉。」黑人娛樂電視臺總裁德博拉・李寫道。

「今晚，妳就像交給我們每個人——所有小女孩、大女孩——一對翅膀。」作家薇洛妮卡・錢伯斯（Veronica Chambers）說。

嘉姆札蒂的表演也受到稱讚。在排練時對我非常嚴厲的芭蕾女老師馬卡洛娃對我讚譽有加。

我在日記裡寫：「掀開面紗的時候，我聽見歡呼聲，覺得自己很有信心、掌控全局。凱文很滿意，馬卡洛娃開心得不得了。〔她〕說我成功面對挑戰，她的要求我全都做到。《火鳥》非常成功，那一晚意義重大，超越了我的個人成就。」

黑人社群、美國芭蕾舞團的許多職員、我的同儕、評論家，讓我感受到支持與愛，令我萬分感激。

《紐約客雜誌》（The New Yorker）的瓊‧艾寇伽拉（Joan Acocella）寫了一篇非常棒的評語：

火鳥必須要有鳥的樣子，但要讓我們感動，她也要有人類的樣子。直到第二晚，美國芭蕾舞團的獨舞者米斯蒂‧科普蘭從奧西波娃手中接下這個角色，才讓我們看見人鳥合一的表演。在紐約的芭蕾圈裡，科普蘭是唯一一名身居高位的非裔美國女性。現在，無論是藝術方面的考量，還是出於政治上的理由，美國芭蕾舞團都應該要讓她晉升。她當之無愧。

連深受重視的刊物都表示，我證明自己有藝術才華、將能力展露無遺，這份肯定真是令人高興。我實在太驚訝了。

除此之外，火鳥表演結束幾天後，我和幾名朋友以及好幾位芭蕾界的巨擘，一起共進晚餐，也讓我受寵若驚。出席餐會的人有亞瑟‧米契爾、以前也是舞者的洛琳‧格雷夫斯（Lorraine Graves）、哈林舞團的駐團編舞家羅伯特‧嘉蘭德，（Robert Garland）還有既是美國芭蕾舞團的合作夥伴也是我朋友的維農。

亞瑟之前已經在電話裡告訴我，他看完我在《舞姬》和《火鳥》裡的表演，非常以我為榮。吃晚餐的時候，他又說，我辦到了，我是女王，是一名芭蕾舞者。

他一直說，我身上藏著他之前沒有看出來的火焰，我有能力和才華，足以超越所有和我一起在美國芭蕾舞團跳舞的人。

「妳很美。」他說：「妳有線條、有技巧、有舞者的身體，既標緻又聰明，條件一應俱全，很少有人這樣。妳可以跳任何想跳的角色，前途無可限量。」

我坐在那裡，謙卑而且感激，心裡想著，我要記住這些特殊的時刻，還有自己是

逐夢黑天鵝：逆流而上的芭蕾舞者　　346

多麼幸運，而不是一直擔心接下來可能會遇到什麼阻礙。我心想，我的努力，回報真是甘美。

不過，我還是很難就這樣全盤接收。在某種程度上，我心裡覺得，自己永遠是新來的人，永遠是名學生，永遠是那個只想討好別人的害羞小女孩。

所以，《火鳥》和《舞姬》演出成功後，深受好評與愛戴、站在成功頂端的我，才會聽到幾句負評就感到氣餒。

到了被擊潰的地步。

和亞瑟、洛琳等人共進美妙的晚餐後，我回到家，打開電腦，讀到一篇部落客寫的舞評，對我跳嘉姆札蒂出言批評。

更糟的是，文章還說，我不配當主角，美國芭蕾舞團會讓我晉升，只是為了讓團裡看起來接納度很高，有來自各種族的團員。

感覺好糟。我坐在那裡，無法相信我這麼努力而且表演大受好評，竟然還要在這場戰役中繼續對抗。我知道，這篇文章的作者，寫出某些觀眾心裡非常有可能存在的想法。

我覺得很生氣，而後憤怒帶來了決心。我想通了，雖然也許要用好幾季的時間才能辦到，但是在我內心深處，我明白自己會不斷成長、學習並繼續探索機會，飾演更多古典芭蕾舞劇的主要角色。沒錯，我是黑人。但是，我也有資格晉升、站在舞臺中央。

雖然令我大感鼓舞的支持與愛，暫時被少數心態封閉的負面評語給壓過去，但我重新振作了。我必須面對真相，明白我就是永遠都爭取不到某些人的支持。而且，如果有一天我升到首席舞者，負面評語只會越來越多。我必須緊握生命中的特殊時刻，繼續奮鬥。

我一點都沒有察覺，即將在我面前展開的，是與此全然不同的戰場。

高潮之後

「我要從哪裡開始？」

二〇一二年六月二十二日，星期五，我坐下來，在日記中這樣寫著。五天前，我在大都會歌劇院的公演季完全結束了。

在紐約演出火鳥的夜晚，是無可替代的輝煌時刻，到現在只過了一個星期，感覺卻像一輩子那麼久。

那場演出之後過了好幾天，因為實在太過疼痛，我只好把嚴重情況說出來。由於從我第一次嚴重受傷到現在已經有十年之久，所以壓力性骨折在這段期間發生了好幾次。我很容易發生壓力性骨折，因為我的膝蓋——那對向後彎曲的膝蓋——會彎曲過度。這表示每當我做出足尖站立的動作，就是在對我的小腿施加比一般人更多的壓力。

我剛到勞里德森芭蕾中心上課的時候，黛安讓我一遍又一遍反覆練習最基本的姿勢和動作，確定我可以做得很完美。有時候我會因此而討厭她，覺得雖然她的要求很明確，但是根本不可能達到那種完美的境界。而現在我明白了，不斷重複，是她拯救我的方式。我的可塑性太高，比別人更容易受傷，她希望我每個環節都能正確到位，這樣才不會讓自己受傷。

這幾年下來我受傷了好幾次，總是能夠痊癒。

可是這次我受傷了好幾次，總是能夠痊癒。可是這次比較嚴重，我的脛骨上——膝蓋下方比較大的那塊骨頭——有六處壓力性骨折。準備《火鳥》和《舞姬》的那六個月裡，我都有疼痛感，在不知不覺中，因為

舊的骨折而引發新的骨折。

我非常沮喪。在我的職業生涯中，我已經面對很多情緒和心理上的壓力，努力讓自己保有勇氣和信心，不受批評影響。這些批評我的人，認為膚色和身形跟我一樣的女孩，永遠不可能真正融入芭蕾世界。人生中的高潮，總是伴隨著最深層的低潮。

公演季開始的時候，我看見自己的臉出現在一面旗幟上，這面旗幟掛在大都會歌劇院的正面，微風吹拂、呼呼作響。有一度，我，一名黑人女性，成為了美國芭蕾舞團的門面。我在紐約首演時，觀眾席上坐了很多傑出人士，他們是黑人芭蕾舞圈的傳奇，我在臺上代表他們接受掌聲，他們當之無愧。那個時候，感覺真棒。

而現在是這樣。

本來是由我跳火鳥和嘉姆札蒂的公演季，我卻只能晾在一旁。感覺就像生命中所有真正重要的事，全都離我遠去。

醫生說我必須動大手術。其餘春季公演場次，演出名單還在持續公告中，彷彿我從來沒有存在過一樣。一分鐘前你還是明星，受傷後，有人接替你在聚光燈下的位置，你消失得如此徹底，連自己的影子都找不到。

我將心痛的感覺記在紙上。

「我真的不知道自己還能多強壯，也不知道還能撐多久。」我在日記裡誠實地寫。

我努力工作，有時候把自己逼得太緊，連自己都覺得無法繼續維持下去，而不得不停一停。「對於已經擁有的我很感激，但還是不夠真令我傷心。」我在日記本裡這樣寫。

「神啊，要到什麼時候，我才能比較輕鬆？」

當然，永遠不會。

在生命中，就像在跳芭蕾，你必須找到自己的平衡點。你得盡全力，但要知道什麼時候該從受傷或絕望的邊緣懸崖勒馬。我想要逃跑，但能去哪裡呢？我怎麼能夠逃跑？

我想成為激勵人心的力量，而且我想要的不只如此，我要成為首席女芭蕾舞者。

雖然我有時候覺得繼續相信下去好像傻子，但我知道，在心裡，我就是不想放棄。

不管追求什麼樣的目標，

舞者成功的機率都非常高。

因為他們在練習技藝的過程中，

在身體和心理上都培養出鎮定和遵守紀律的特質。

第 十 四 章

我 終 於 在 跑 了

Life
in Motion

二〇一二年十月十日，我動了手術。七個月後，回到舞臺上。

我在恢復期間，開始上私人的地板芭蕾課，透過博里斯·尼雅瑟夫（Boris Kniaseff）發明的技術，躺在地上練習芭蕾動作，進行術後復健。我退出春季公演後，和教練瑪喬里·利伯特（Majorie Liebert）成為好朋友，她是我的救星，讓我面對復健的時候，在心理和精神上都能保持正面的態度。

從傷痛中學習

在最黑暗的一段時期，我迷失了，覺得生命沒有意義，也不再欣賞自己的身體。

沒有了芭蕾，我是誰呢？可是，復健的那段日子，瑪喬里說服我，要盡可能認識身上的傷並且從中學習。因為有這個過程，所以即便當時我連路都不能走，我還是緊緊抓住了重返舞臺的希望，甚至比以前握得更牢。

瑪喬里到我位於上西區的公寓來，然後我會從床上滾出來，趴到地上。我才剛拿掉石膏而已，又不能走路，所以我趴在地上練後側和側邊的地板芭蕾動作。瑪喬里讓

我把注意力放在我可以控制的動作上。我練習手部運行，持續挑戰自己，調整讓芭蕾舞者之所以是芭蕾舞者的微小差異，也就是優美、輕鬆自如的手部動作。

手術完成後一個月，我第一次穿回芭蕾舞硬鞋。雖然我還無法用腳尖站立，但這麼做可以讓腳部的小肌肉互相連接。

我還記得，生平第一次穿上芭蕾舞硬鞋，我興奮得不得了，而且才接觸芭蕾短短幾個月的時間就能踮立腳尖，令辛蒂大感驚訝。

當時我學得那麼快，現在卻做不出來，真叫人沮喪。而且我都入行這麼多年了，還因為受傷而影響生活，這是最令人洩氣的一件事。但瑪喬里提醒我，受傷只是暫時的。她告訴我，我還有很多舞要跳，不要放棄希望或夢想。她的話本身就是一種安慰，讓我有動力重新評估、調整技巧，用更有效率的方式運用這個可塑性很高的身體，希望以後不要再嚴重受傷。

那時我已經跳舞跳了十七年，可是我從來沒有像最近這一次受傷這樣，如此關心自己的身體和舞藝。

從起床那一刻開始，到晚上在枕頭上躺下為止，我的全副心思都放在復健和強化

身體上。

我每三個星期，會找替我動手術的醫生報到一次，去照X光；每個星期都找按摩師和針灸師，幫我推拿和強化肌肉。我開始上多面向肌張力探索技巧[1]的私人課程，利用運動器材幫助腿部恢復力氣。我擺出躺姿，在不受身體重量的影響下，模擬跳躍的動作。

小腿動大手術後五個月，我回美國芭蕾舞團參加排練。再兩個月後，我回到舞臺，在《唐吉訶德》中跳主要角色樹精女王。

我讀到一篇文章批評我的表演。

作者寫：「米斯蒂·科普蘭完全跳不起來。」

很傷人，尤其跳躍一直都是我的強項。那時，我在課堂上還無法規律地練習跳躍動作，我在正式上場表演的時候才奮力一搏，試著完成大跳。

表現遠低於我的實力。

也許，對我來說，復原時期最難過的一關，是要在大家的關注中恢復，要在上百人

如果我不承認這樣太快了，那就是在騙人。我還沒有「跳得很順」，差得遠了。

面前，拿出我自知不是最好的表現，儘管那已經是我當時的最佳狀態了。在舞臺上表演，被不知道我受傷或不在意這件事的人批評，是件令人難受的事。知道臺下可能有第一次看我表演的芭蕾舞迷，在我大失水準的情況下，透過這次表演建構出對我的印象，也不好受。

可是，當我決定重返舞臺，就背負這樣的責任。

回歸舞臺讓我壓力非常大，有來自我自己、舞迷，也有來自美國芭蕾舞團的壓力。

這種處境讓人很為難，我需要而且也想完全康復，但我不想離開太久、被人遺忘、錯失角色、失去讓自己發光的機會。

我知道有些寫文章的人會吹毛求疵，有些人覺得奇怪，我究竟為什麼還要讀那些評論。沒錯，有些作者很冷酷、主觀，而且偏頗得叫人不敢置信，但是芭蕾雖然算體育活動，卻和運動不一樣，沒有超然、公正的評判方法。跳躍不是觸地得分，蹲也不是全壘打。

一名評論家說你非常傑出，另一名卻對同樣的表現出言批評，挑出一堆瑕疵。又或者，你會注意到某一名舞者無論表現究竟如何，評論總是一面倒地讚美。

可是，我相信，即便有些評論很偏頗或有失公允，但我還是可以從這些批評中學習。我將各式各樣的意見視為進步的方法。舉例來說，如果我注意到有十個人對我抬手臂的方式有意見，我就會特別注意，讓手部運行做得更好。當然，如果連凱文都這樣說，那就絕對要改。

記得有一次，我在舞評中讀到凱文說，比起我的腿和腳，我的手臂在能力和表現方式上都差了一大截。我聽了很難過，但從那時起，我就下定決心，要讓手臂成為我最大的優點。現在，我認為我的上半身、手部運行、藝術技巧已經是我身為一名舞者的強項了，超越彎曲自如的雙腿、美麗的線條、靈活的動作，以及流暢的協調性等天生特質。

除此之外，我相信，最近這三、四年，我的體力才終於達到該有的程度。就像我在芭蕾界起步很晚一樣，別人很早就培養出來的耐力，我到舞者生涯的後期才養成。以前的我，下半身經常因為疲憊而變得不俐落，但現在，即使疲憊不堪了，我還是有力氣可以讓腳和腿到位。我總是說，芭蕾技巧沒有捷徑，只能一遍一遍反覆練習，讓想要練熟的技巧變成你的第二天性，直覺得就跟走路一樣。然後，你才可以跑起來。

我終於在跑了。

我試著調整的動作或舞步，已經有顯著的進步後，我就更能讓自己不去想那些批評的話了。我知道，此時此刻我已經盡力了，而且我不可能讓每個人都滿意。雖然專業芭蕾舞者永遠都在追求完美，但是要達到完美簡直是不可能的事，而我已經想辦法盡善盡美，這樣就夠了。

打開芭蕾的大門

從我退出大都會歌劇院的公演季之前開始，一直到養傷這段期間，我得到許多令人驚喜的機會，讓我在美國芭蕾舞團的舞臺之外做一些很有意義的事情。我和一名優秀的攝影師葛雷格・德爾曼（Gregg Delman）合作，拍了一本頌揚芭蕾的月曆，還和好幾名運動員、藝術家一起幫胡椒博士汽水拍廣告。我一直都在大師班裡教導正在起步的芭蕾舞者。而且，我還為童年的第二個家——男孩女孩俱樂部——擔任大使。

我在芭蕾或美國芭蕾舞團之外，努力參加各類活動，遭到某些人曲解。我還知道，有很多芭蕾圈的人，不贊同我的主要訴求和積極將芭蕾帶入群眾——尤其是弱勢族群

——的作法。就像當時那個部落客批評我和王子一起表演，還有我的其他努力那樣，也有人批評我「讓大家進芭蕾圈」。即便芭蕾圈其實一直在想辦法延續芭蕾的意義，讓芭蕾繼續存在於這個世界上，這些人卻將芭蕾形容成排他又害怕改變的秘密社團。但就算有這些人，我還是希望讓每一個想要進入這個世界的人能夠進來。

我的目標一直都是：與可能不認識或不懂欣賞芭蕾的觀眾分享芭蕾。的確，不是每個正在萌芽的舞者，都有像伊莉莎白·肯汀這樣的儀隊教練發掘出她的潛力，或是遇到像辛蒂這樣的人，願意將專業帶進勞工階級社區，還為最有才華的學生提供免費教育。可是，這樣並不表示我們就不能起個頭。最近，我在幫美國芭蕾舞團的「蹲計畫」（Project Plié）募資，這是美國芭蕾舞團和美國男孩女孩俱樂部合作的計畫，由美國芭蕾舞團訓練老師到全美各地的男孩女孩俱樂部挖掘有天分、卻可能永遠沒有機會站上舞臺的孩子。我們會讓他們學習芭蕾的歷史和舞蹈理論，並提供讓他們磨練才能的獎學金。身為這個計畫的精神領袖，我要讓大家看見：與眾不同確實有其意義。我和大家不一樣，而我接受這個不一樣。我注意到，為弱勢或乏人代言的人打開一扇門，是非常有力量的事情——這種力量遠遠在我之上，也超越我的所有個人成就。

除了試著帶領和指導新進舞者之外，我也深深覺得，待開發的芭蕾觀眾還很多。

而且，我相信，就弱勢族群或比較少有機會接觸芭蕾的種族而言，這些社群的孩子能透過芭蕾獲益良多。研究顯示，不管追求什麼樣的目標，舞者成功的機率都非常高，因為他們在練習技藝的過程中，在身體和心理上都培養出鎮定和遵守紀律的特質。具備這些特質，對每個人來說都非常有用。可是，沒有接觸過舞蹈的孩子，是無法發展出這種特質的。雖然我知道，我可能在有生之年都無法見到改變立刻發生，但我還是願意傳遞這樣的訊息，將我學到的經驗延續下去。

不過，說到底，站在舞臺上將芭蕾的華美演繹出來，依然永遠是我的第一順位和最愛。

浴火重生

我愛火鳥的形象。

它足以代表一名舞者人生中最歡快的時光，有上場表演的興奮，以及一時完全忘

我的狂喜。可是，這些時光會消逝，穿插其中的，有數小時令人疲憊不堪的練習，還有當你因為受傷或其他問題而不能全力發揮、甚至完全無法跳舞時，為期數日、數週，甚至數月的沮喪。

小腿骨折手術後的療養期間，我有好多時間深思。我經常陷入思考，想著自己還能不能——或應該——繼續跳舞。在我面前，有沒有不同的道路和使命呢？也許我已經走到能力範圍的盡頭了，從現在開始，與其當一名舞者，不如成為一名鼓勵和提攜後進的導師。

不過，現在我回到了舞臺，在許多我從未想過的方面都大有進展。我知道，我在這裡的意義，就是要兩者兼顧。

不管我花了多少時間練習，不管我將多少生命奉獻給芭蕾，我都永遠不會停止努力。所有舞者都知道，外面總是會有比你年輕、跳得比你好的人，在一旁等著取代你的位置。年紀越大，體能方面的表現就會越差。不過，年紀和經驗能給你藝術上的深度和複雜度。能夠繼續成長、探索，是一件令人非常興奮的事。最重要的是，要找到其中的平衡點。

我還是會擔心——而且程度超過我該擔心的限度——芭蕾界對我的看法，不確定大家會不會接受我、像以前那樣將我視為天才、值得敬佩的全才藝術家。還是，我永遠只是一名「黑人芭蕾舞者」，是不值得與之一較高下的異類？

不過，思路清晰的時候，我可以想見，所有因為我的故事和迄今為止的成就而有所感動、以及見過我的歷程的人就會知道：就算你起步很晚、外表與眾不同、內心有所猶疑，還是能夠成功。

我害怕的是，也許要再過二十年，才會有另外一名黑人女性，像我一樣在頂尖芭蕾舞團中擁有這樣的地位。我害怕如果我沒有升為首席舞者，大家會因為我而感到失望。

我還是想要爭取——成為美國芭蕾舞團的首席舞者，成為《舞姬》中的尼姬雅、羅密歐躍然空中時的茱麗葉、《天鵝湖》中的奧黛特和奧蒂爾，還有吉賽兒。但是，無論我是否成為首名在頂尖舞團中升到首席舞者的非裔美國人，我都知道，出來說話和分享我的故事，就已經發揮影響力了。

火鳥還有一個形象，我也很喜歡，就是她以勝利之姿出現，然後飛向天際，就像浴火重生的鳳凰。

自從我穿著寬鬆體育服上了人生中第一堂芭蕾舞課到現在，我走了好長好長的一段路。我知道，在芭蕾這個萬中選一、精英當道、難熬又美麗的世界裡，我已經為歷史和芭蕾界寫下了一筆。我會永遠奮鬥下去，把每一場演出都當作是我的最後一場來表演。

而且，我會愛著其中的每分每秒。

1 多面向肌張力探索技巧（gyrotonics）：一種融合游泳、瑜伽、體操與舞蹈等動作元素、使用特製器械進行的健身運動，被應用在復健、舞蹈、運動等領域。

後記

自從成為美國芭蕾舞團第一位非裔美國籍首席舞者[1]後，我最常被問到的一個問題就是：接下來，有什麼打算？

這些舞迷、記者、朋友都是好意，我知道大家期待什麼，他們想聽到我要上電視、在百老匯客串、參加黃金時段的比賽節目、繼續寫書，甚至拍電影。他們想看見現代名人會做的一切。這些錦上添花的事，在外人眼中是多麼令人嚮往。

可是，每當有人問起未來的計畫，大部分的時候我都是聳聳肩，微笑著回答：「排練。」

升遷公告總是來得很突然，沒有一定的流程，但我得知升遷的消息時，正在練舞室裡，這對我來說很合適。自從二〇〇〇年加入美國芭蕾舞團子團起，這十多年來，我在練舞室渡過了無數光陰。我二十四歲的時候升遷為獨舞者，但那一次比較低調。春

季公演即將結束的時候，凱文把我叫到他的辦公室，告訴我這個好消息，只是這件事必須保密，直到凱文在舞團會議上正式宣佈、發出新聞稿之前，我不能告訴任何人。

不過，我知道自己即將成為首席舞者的時候，跟我最要好的舞團同仁都在身邊——我每一次受傷、每一次練習困難的新舞碼、每一次以蹲暖身、每一次跳新的角色，這些舞者都看在眼裡。在舞團中——我的舞團——得知升遷消息，我覺得很合適。

在美國芭蕾舞團跳了三十年的資深舞者茱莉·肯特，前幾天晚上才剛跳完她的最後一場表演，她把這一刻拍下來了。我並不知道她在攝影，影片中也看得出來。那時，我噗通一聲倒在地上，沒有化妝，樣子跟其他參加排練之前的早晨沒有什麼不同。

消息來得很突然，我聽見凱文說：「米斯蒂，鞠個躬吧。」好朋友珍妮佛·惠倫往我的臉上親了一下。我微笑著——你無法想像當下我心裡有多高興——但我一從珍妮佛·惠倫穿著黑色緊身衣的肩膀抬起頭來，臉部就因為眼淚潰堤而皺成一團了。我最大的願望成真了，還能怎麼反應呢？

自從我開始撰寫《逐夢黑天鵝：逆流而上的芭蕾舞者》，到現在已經過了好幾年。

雖然我寫了一本自傳，並不代表我已經全盤了解自己。我公開說出童年往事如何鋪陳

出一條追尋穩定的荊棘道路、與一群活潑好動的兄弟姊妹為伍，再加上因為不斷搬家而覺得無所寄託、四處飄零，總是讓我渴求被接納，以及找到平衡。我到美國各地跳舞和演講的時候，看見許多人與我產生連結並且感同身受，我感到很驚喜。童年時期，因為與眾不同，我經歷過各種困頓及幸運的事，知道還有許多人跟我有非常相似的經歷，感覺很棒。這是一種令人寬慰的感受，讓我舒坦不少、更能接受自己，包括現在的我以及從前的我。

就某些方面而言，我希望實現這個美夢的人不是我。在我之前有許多超群絕倫的黑人芭蕾舞者，他們經歷的逆境比我更多，能夠看見他們得到應得的榮譽，對我來說意義非常重大。在我升上首席舞者的幾個月之前，我接受一家旅遊雜誌社的訪問。那篇文章我非常喜歡，裡面寫到雷文·威爾金森在我的生命中扮演良師益友的角色。

我在職業生涯中所做的努力，全部都以成為美國芭蕾舞團的首席舞者為目標，因為我想打破那個看起來總是如此難以跨越的藩籬。儘管有些人認為這麼做可以讓我獲得名聲，但這並非我的目標。沒錯，我想寫下歷史，但這麼做從來就不是為了我自己。成為首名在國家級舞團擁有此等地位的黑人女性，我可以為繼之而起的美麗年輕舞者向

前跨出一步。我想替她們舖好路，因為我希望這樣能讓她們往後的旅程更加順利。我甚至祈禱，希望她們能超越我，因為這就代表她們身上的擔子減輕了，可以直接躍入聚光燈下。我希望，年輕舞者在美國各地的舞團跳舞時，來自他人以及自己內心的質疑──關於他們是否屬於芭蕾圈，關於高矮胖瘦、皮膚顏色──都能減少一些。我想傳達的訊息始終一如以往：如果來自聖佩德羅的非裔文靜女孩都能在芭蕾圈擁有一席之地，你也可以。

升遷當晚我放假，但開完會後，我還是直接去參加排練，準備隔天晚上要在《灰姑娘》中表演的秋神一角。隔天早上，我回到扶把邊，在這裡我總是非常自在，可以找到許多靈感。對外界來說我很與眾不同，可是我覺得自己從來沒有變過，一直都是那個──努力在自己最愛的事情上，想辦法表現盡善盡美的芭蕾舞者。

1 按：米斯蒂・柯普蘭於二○一五年八月升上美國芭蕾舞團首席舞者。

致謝

我從來沒想過自己竟然如此幸運，能有機會與大家分享我之所以為**我**的歷程。這裡面有我的夢想、掙扎與願望，希望能鼓勵大家，勇敢追求超越自我想像的夢想。

我要謝謝家人，我們在彼此的生命中，始終維繫互相扶持的力量。艾瑞卡、道格、克里斯、琳賽、卡麥隆……因為我們互相信賴，也相信自己，所以能夠打破總總困境，逆流而上。媽媽，謝謝妳沒有放棄我。爸爸，謝謝你走進我的生命裡，將我視如己出。

辛蒂、沃爾夫、派翠克：我只能說，我們相遇是命中注定的，如果沒有你們，我不知道這一生會何去何從。謝謝你們帶我走進你們家，沒有批評……只有真心真意的愛。

謝謝你們引領我進入芭蕾的世界！我會永遠心存感激。伊莉莎白、理查，我的教父母，謝謝你們為我的職業生涯注入許多火花，也謝謝你們始終在我的生命裡扮演一角──謝謝你們指引我、愛我。

聖佩德羅男孩女孩俱樂部！美國男孩女孩俱樂部！你們代表的意義如此真切，真的有成效。你們改變許多人的生命，為我鋪出未來的路，這麼棒的願景，如今已然實現！

美國芭蕾舞團：謝謝你們自始至終相信著我、支持著我。我以身為美國芭蕾舞團的孩子為傲。我一路從暑期密集班升到了子舞團，再升到主舞團！謝謝你們促成有益的氛圍，讓我覺得自己能為芭蕾舞者塑造新的樣貌！致我的第二位母親，蘇珊，再怎麼感謝妳都不為過。妳成為我的良師益友後，改變了我的看法和心態，妳設下難以超越的標竿。

薇琪！妳應該是我最早認識的其中一名非裔芭蕾舞者。謝謝妳花時間讓我了解我並非獨自一人，還讓我看見如此優秀的典範，使我明白夢想沒有極限。黛安，我在勞里德森芭蕾中心學舞的日子不長，但對我的訓練至關重要。謝謝妳從來沒有放任我懈怠，也沒有用和其他學生不同的方式對待我，謝謝妳讓我突破自己以為的極限。雷文，是妳讓我重新振作起來，鼓勵我不要自怨自艾或對環境感到失望，而要為自己相信的、對的事情而戰。是妳讓我每天都會想到，人生並不輕鬆，所以我才要更加努力地奮戰。

妳堅持不懈，著實令人敬佩。一名真正的芭蕾舞者該有什麼樣子，妳永遠都是最佳典範！瑪喬里，我不必說些什麼，因為我們懂得彼此的心意，說著相同的語言，而且妳

逐夢黑天鵝：逆流而上的芭蕾舞者　　370

懂的東西說也說不完，我好喜歡和佩服妳。除此之外，是因為妳我才展開探索，試著了解自己的內在與身體，真的很謝謝妳。

吉爾妲，如果沒有妳，我會何去何從？是維農的介紹，開啟了這段奇妙的合作關係，我們兩個都不知道能攀上這些高峰，而且老天，我們能一起爬得更高！謝謝妳如此有遠見，並將遠見化作現實，是妳將芭蕾帶到一個我不確定是否能夠到達的境界。

致試金石（Touchstone）／西蒙與舒斯特（Simon & Schuster）出版社的團隊、梅根・里德、史蒂夫・卓哈……是啊，你們辦到了！這一切正在發生。謝謝你們如此盡心盡力、深信不疑！夏莉絲，這段歷程真是美妙。寫出這本書已經遠遠超過工作的意義，是對自我、過去及未來的探索，妳的文字讓一切生動起來！

最後，也很重要的是：歐魯，我們的感情已經發展到我未曾想見的境界，你是最支持我的舞迷、我的理智之聲，總是樂意在有需要的時候與我辯論。謝謝你總是在我身旁，幫助我相信，非裔芭蕾舞者可以透過看見、聽聞我的故事獲益，謝謝你鼓勵我成為指引他人的一盞明燈。

讀書會討論指南

米斯蒂‧科普蘭十三歲時，在加州聖佩德羅的男孩女孩俱樂部裡，第一次上芭蕾舞課。當時的她，並不知道此舉會改變自己的一生。她有五個兄弟姊妹，媽媽一直在改嫁與結交新男朋友，混亂的家庭生活，與米斯蒂在芭蕾中體驗到的節制、美麗和優雅截然不同。頭小腳大、肩膀傾斜，像醜小鴨一樣的米斯蒂，了解自己擁有適合跳芭蕾的完美身形。她可以完美複製複雜的舞步，十分神奇。《逐夢黑天鵝：逆流而上的芭蕾舞者》由米斯蒂現身

說法，道出自己在享譽世界的美國芭蕾舞團中，成為該舞團二十多年來首名非裔美國籍獨舞者與首席舞者的歷程。從依靠食物券維生、到媽媽與舞蹈老師之間爆發令人痛苦、轟動社會的監護權之爭，米斯蒂一一談及自己遭遇過的挑戰。儘管經歷一切風波，米斯蒂依然堅持自我，矢志達成目標。如果遇到看似無法突破的障礙，只要看了她的故事，一定能深受鼓舞。米斯蒂‧科普蘭證明，只要堅持不懈、專心致志，再加上一點運氣，夢想必定成真。

一、米斯蒂表示，她害羞的個性，跟表演、跳舞時的感受落差很大。她提到童年往事的時候曾說：「我覺得自己很奇怪，在任何地方都無法融入，而且我一直很怕讓媽媽、老師還有我自己失望。」你覺得，她個性內向，對身為一名表演者是否有所影響？焦慮可以變成力量，而不是一種缺點嗎？她是怎麼學會克服焦慮的？

二、在米斯蒂的生命中，有幾名男性給了她力量。敘述到她和媽媽的第三任丈夫哈洛德的關係時，米斯蒂說：「與哈洛德有關的回憶都很鮮明，一點也不晦澀。」她和歐魯的關係則為她帶來力量與信心，尤其是，這種力量不但幫助她在美國芭蕾舞團找到自己的位置，還讓她有能力為別人提供指引。你覺得，對她來說這些影響為何如此強大？米斯蒂媽媽還有其他丈夫和男朋友，他們帶來的影響就沒有這麼正面。你能不能將正面的影響力，與其他影響互相比較？

三、米斯蒂從芭蕾舞老師辛蒂・布萊德利那裡獲得支持與鼓勵，這名老師希望讓米斯蒂離開媽媽那間過分擁擠又缺乏物資的公寓，到布萊德利家一起住。哪些是辛蒂可以提供，而米斯蒂的媽媽辦不到的？米斯蒂離開布萊德利一家後，她如何與其他像媽媽一樣或是支持她的人產生連結？

四、米斯蒂和媽媽之間有錯綜複雜的關係，她說：「我愛我的媽媽，可是我從來沒有真的了解過她。」米斯蒂的媽媽強迫她離開布萊德利夫婦回家的時候，她和媽媽的關係瀕臨破裂。最後，米斯蒂撤回辛蒂協助她提出的未成年人脫離監護聲請。你認為提出這項申請完全是米斯蒂自己的決定嗎？這個令人痛苦的過程，如何影響米斯蒂的舞蹈生涯，以及她和媽媽的關係？

五、米斯蒂小時候偶爾會過貧窮、無所依歸的生活。她的媽媽總是在逃離困境。後來，米斯蒂在處理困境的時候，這件事對她有何影響？

六、想一想米斯蒂遇到的各種偏見。她媽媽的第四任丈夫——羅伯特——喜歡取帶有種族歧視意味的綽號來汙辱別人，米斯蒂也在芭蕾世界裡發現偏見無所不在，她不得不經常為了表演而將臉部塗白一點。你覺得，種族歧視對米斯蒂的舞者生涯影響有多大？她從這些經驗中學到什麼？

七、米斯蒂談到有關芭蕾圈的厭食症迷思，你覺得很驚訝嗎？討論一下這個迷思，還有閱讀本書之前你對芭蕾還有哪些先入為主的想法吧。讀完這本書後，哪些迷思破除了，哪些想法證實是正確的呢？

八、米斯蒂談到好友及舞團同伴艾瑞克．安德伍的時候，她心想，自己和艾瑞克．安德伍都踏上舞蹈這條路，可能是機緣巧合或命運安排。你覺得，米斯蒂的情況是哪一種呢？米斯蒂自己應該是相信哪一種呢？

九、米斯蒂說：「以前媽媽老是擔心我會為了夢想而放棄童年。」你覺得她有放棄嗎？如果有，這樣值得嗎？

十、米斯蒂從小時候起，就一路朝完美主義者的方向發展。在這本書的結尾，米斯蒂說自己如何對「完美」這個概念處之泰然？

十一、以前美國芭蕾舞團沒有非裔美國籍的首席舞者。對於米斯蒂努力奮鬥，希望能成為首名非裔美國籍首席舞者，你有什麼看法？

十二、這本書以米斯蒂跳的火鳥作為開頭及結尾，對米斯蒂而言，這場表演和火鳥的角色，有什麼樣的意義？

Specialist 02

逐夢黑天鵝
逆流而上的芭蕾舞者

作　　者　　米斯蒂·科普蘭（Misty Copeland）
譯　　者　　趙盛慈

特約編輯　　黃楡晴
行銷企畫　　顧克栞
封面設計　　陳文德
內頁編排　　柳橋工作室

發 行 人　　顧忠華
出　　版　　沐風文化出版有限公司
　　　　　　地址：10076 台北市泉州街 9 號 3 樓
　　　　　　電話：（02）2301-6364
　　　　　　傳真：（02）2301-9641
　　　　　　讀者信箱：mufonebooks@gmail.com
　　　　　　沐風文化粉絲頁：https://www.facebook.com/mufonebooks
總 經 銷　　紅螞蟻圖書有限公司
　　　　　　地址：114 台北市內湖區舊宗路 2 段 121 巷 19 號
　　　　　　電話：（02）2795-3656　傳真：（02）2795-4100
　　　　　　Email：red0511@ms51.hinet.net
印　　製　　龍虎電腦排版股份有限公司
初版一刷　　2017 年 10 月

ISBN: 978-986-94109-5-3（平裝）
Printed in Taiwan
定價：　360 元
書號：MS002
版權所有◎翻印必究

國家圖書館出版品預行編目（CIP）資料

逐夢黑天鵝：逆流而上的芭蕾舞者 / 米斯蒂.科普蘭
(Misty Copeland) 著 ; 趙盛慈譯. -- 初版. -- 臺北
市：沐風文化，2017.10
　面 ;　公分. --（Specialist；2）
譯自：Life in motion : an unlikely ballerina
ISBN 978-986-94109-5-3（平裝）

1. 科普蘭 (Copeland, Misty) 2. 芭蕾舞 3. 舞蹈家 4. 傳記

976.9352　　　　　　　　　　　　　　106011658